广州大学教材出版基金资助项目

岭南传统音乐概论

LINGNAN CHUANTONG YINYUE GAILUN

屠金梅 编著

苏州大学出版社
Soochow University Press

图书在版编目（CIP）数据

岭南传统音乐概论/屠金梅编著．—苏州：苏州大学出版社，2018.6
ISBN 978-7-5672-2356-1

Ⅰ.①岭… Ⅱ.①屠… Ⅲ.①传统音乐—概论—广东 Ⅳ.①J605.2

中国版本图书馆CIP数据核字（2018）第006244号

书　　　名：	岭南传统音乐概论
编 著 者：	屠金梅
责任编辑：	孙腊梅
装帧设计：	吴　钰
出 版 人：	盛惠良
出版发行：	苏州大学出版社（Soochow University Press）
社　　址：	苏州市十梓街1号　邮编：215006
印　　刷：	苏州市深广印刷有限公司
邮购热线：	0512-67480030
销售热线：	0512-65225020
开　　本：	787×1092　1/16　印张：14.5　字数：300千
版　　次：	2018年6月第1版
印　　次：	2018年6月第1次印刷
书　　号：	ISBN 978-7-5672-2356-1
定　　价：	48.00元

凡购本社图书发现印装错误，请与本社联系调换。
服务热线：0512-67481020

目　　录

绪　论 ……………………………………………………………………… 001

第一章　岭南民歌与歌舞音乐 ………………………………………… 003

第一节　广府民歌与歌舞音乐 ……………………………………… 003

一、咸水歌 …………………………………………………………… 003

二、叹情 ……………………………………………………………… 015

三、山歌 ……………………………………………………………… 016

四、岁时节令歌 ……………………………………………………… 023

五、舞歌 ……………………………………………………………… 025

六、儿歌 ……………………………………………………………… 028

第二节　潮汕民歌与歌舞音乐 ……………………………………… 031

一、粤东渔歌 ………………………………………………………… 032

二、潮州歌仔 ………………………………………………………… 041

三、礼仪歌 …………………………………………………………… 042

四、歌舞小曲 ………………………………………………………… 042

五、儿歌 ……………………………………………………………… 043

第三节　客家民歌与歌舞音乐 ……………………………………… 045

一、客家山歌 ………………………………………………………… 045

二、舞歌 ……………………………………………………………… 052

三、师爷歌 …………………………………………………………… 055

四、儿歌 ··· 055

　第四节　粤西民歌 ··· 056

第二章　岭南说唱音乐 ·· 061

　第一节　广府地区说唱音乐 ··· 061

　　一、粤曲 ··· 061

　　二、木鱼歌 ··· 070

　　三、龙舟歌 ··· 072

　　四、南音 ··· 074

　第二节　潮汕地区说唱音乐 ··· 078

　　一、潮曲清唱 ··· 078

　　二、潮州歌册 ··· 083

　　三、白字曲 ··· 085

　第三节　客家地区说唱音乐 ··· 091

第三章　岭南戏曲音乐 ·· 095

　第一节　粤剧 ··· 095

　　一、粤剧的形成与发展 ··· 095

　　二、粤剧的表演特点 ·· 096

　　三、粤剧的唱腔与伴奏 ··· 096

　　四、粤剧的唱腔流派和名家 ··· 102

　第二节　潮剧 ··· 107

　　一、潮剧的形成与发展 ··· 108

　　二、潮剧的表演特点 ·· 108

　　三、潮剧的唱腔和伴奏 ··· 109

　　四、潮剧表演名家与名段赏析 ·· 115

第三节　广东汉剧 ·· 119
　　一、广东汉剧的形成与发展 ··· 119
　　二、广东汉剧的剧目与人物行当 ··· 120
　　三、广东汉剧的唱腔与伴奏 ··· 120
　　四、广东汉剧名人名家 ··· 125

第四节　雷剧 ··· 126
　　一、雷剧的形成与发展 ··· 126
　　二、雷剧的唱腔与伴奏 ··· 126
　　三、雷剧的剧目 ··· 128
　　四、雷剧在当下的发展 ··· 129

第五节　客家山歌剧 ··· 129
　　一、客家山歌剧的形成与发展 ··· 130
　　二、客家山歌剧的唱腔 ··· 130

第四章　岭南民间器乐与乐种 ·· 135

第一节　广府地区民间器乐 ··· 135
　　一、粤乐 ··· 135
　　二、岭南琴派 ··· 147
　　三、佛山十番锣鼓 ··· 149
　　四、广府八音 ··· 152

第二节　潮汕地区民间器乐 ··· 153
　　一、潮州音乐 ··· 154
　　二、潮阳笛套音乐 ··· 189

第三节　广东汉乐 ·· 192
　　一、分类 ··· 192
　　二、乐器 ··· 193

三、调式 ……………………………………………………………… 194
四、曲式结构与变奏手法 ………………………………………… 194
五、代表性乐种 …………………………………………………… 195

参考文献 ……………………………………………………………… 211

附录：书中乐谱、音响和图片目录 ………………………………… 213

后　记 ……………………………………………………………… 223

绪 论

岭南原是唐代行政区域岭南道之名,指中国南岭之南的地区。南岭有五岭,分别是越城岭(位于广西北部)、都庞岭(湘桂交界处)、萌渚岭(湘桂交界处)、骑田岭(湖南东南部)和大庾岭(粤赣交界处)。岭南相当于现在我国的广东、广西、海南和港澳地区。本教材为本科音乐学专业学生选修的"岭南传统音乐概论"课程而编写,所以沿用课程的名称。标题中的"岭南"一词特指广东省。

广东省的汉族可以分为四大民系,他们分别是珠江三角洲的广府民系、粤东的潮汕民系、粤东的客家民系,以及粤西的雷州民系。区别四大民系最明显的标志就是方言的不同,广府民系说粤语,粤东客家人说客家话,潮汕民系和闽南人说的都是福佬话,雷州民系说雷州话。广东四大民系的来源不同、语言不同,他们的传统音乐更是各不相同,四大民系都有各自的民歌、说唱、戏曲和民间器乐。

一、岭南传统音乐分类和内容

本书将岭南传统音乐分为民歌和歌舞音乐、说唱音乐、戏曲音乐、民间器乐四个部分,每个部分再以民系进行分类。

第一章"岭南民歌与歌舞音乐",介绍了四大民系的民歌和歌舞,如广府地区有咸水歌、叹情、岁时节令歌、山歌、儿歌,其中以珠江三角洲地区的咸水歌和西关童谣最有代表性。潮汕地区有渔歌、潮州歌仔、礼仪歌、歌舞小曲、儿歌,以渔歌最具地方风情,其旋律优美动听,潮汕渔歌又以汕尾渔歌和惠东渔歌为代表。客家地区有客家山歌、舞歌、师爷歌和儿歌,其中客家山歌最具影响力,客家山歌根据产生和流行地区不同又有松口山歌、长潭山歌、西河山歌等。粤西雷州地区的民歌主要是姑娘歌,姑娘歌是雷剧的前身,在当地流传较广。

第二章"岭南说唱音乐",介绍了广府地区、潮汕地区和粤东客家三个民系的说唱音乐。广府地区的民间说唱有粤曲、木鱼歌、南音、龙舟、粤讴,其中最具代表性的是粤曲和南音,它们都被粤剧所吸收。潮汕地区的说唱音乐有潮曲清唱、潮州歌册和白字曲,其中潮曲清唱在潮汕大地流行特别广。粤东客家的说唱音乐主要是竹板歌(即五句板)。

第三章"岭南戏曲音乐",介绍了广府地区的粤剧、潮汕地区的潮剧、粤东客家的广东汉剧和客家山歌剧、粤西雷州地区的雷剧。相对于粤剧、潮剧和广东汉剧这些历史较长

的剧种,客家山歌剧和雷剧艺术相对年轻。

第四章"岭南民间器乐与乐种",介绍了广府地区的广东音乐(即粤乐)、岭南古琴、佛山十番锣鼓和广府八音,其中以广东音乐最具代表性。潮汕地区的民间器乐部分,介绍了潮汕地区的潮州弦诗乐、潮州筝乐、潮州鼓乐(潮州大锣鼓和潮州小锣鼓)和流传在潮阳地区的潮阳笛套音乐。客家地区的民间器乐,介绍了广东汉乐中的丝弦乐、清乐、客家筝乐和中军班音乐。

二、学习岭南传统音乐的重要意义

各大音乐院校培养的学生对西方音乐文化和音乐技术的掌握都在不断增强,可是对于我国传统音乐的了解却在不断减弱。学生们经过几年的学习,能够熟练演奏西方的钢琴、小提琴作品,能够用标准的意大利语唱咏叹调,也能够演唱流行的欧美流行金曲,可是他们对家乡的音乐一无所知。这种现状引起了很多音乐学者的反思和讨论,就像一位中学音乐教师所说:"我们的中学音乐课本上有西方的交响乐,却没有古琴、编钟;有苏格兰风笛,却没有提到任何本土乐器。"甚至有学者感慨:"我们正在离民间音乐越来越远。"

基于对中国传统音乐文化的重视和对地方传统音乐保护意识的增强,在"中国民族音乐"和"中国传统音乐"的基础上,越来越多的学校将地方传统音乐的理论和实践纳入音乐专业培养方案中。各个地方从大学到小学一改以往对本土音乐文化不够重视的做法,开始主打地方音乐品牌,投入经费、请来民间艺人、编印教材,将地方传统音乐纳入音乐课程当中。广东省教育部门和文化部门在这方面做了不少工作,尤其是对民间音乐进校园活动的开展。以潮州地区为例,2016年12月,潮州市教育局发布《开展"潮州优秀传统文化——潮州大锣鼓进校园"活动实施方案》文件,并公布首批"潮州大锣鼓进校园"试点学校名单。

我们广州大学音乐学院的本科学生是未来的中小学教师,他们大部分是广东籍,通过学习"岭南传统音乐概论"课程,能够让他们有机会学会发现、欣赏、研究自己家乡的音乐,并且能够在未来的工作岗位上继续学习并主动传承岭南地方传统音乐文化。

学习岭南传统音乐对中国传统音乐的保护与传承是非常有意义的,也是对"中国民族音乐"和"中国传统音乐"课程的必要补充。

第一章　岭南民歌与歌舞音乐

岭南地区的民歌根据民族可以分为汉族民歌和少数民族民歌。汉族民歌又可以根据方言语系和民系的不同，分为广府地区的民歌与歌舞音乐、潮汕地区的民歌与歌舞音乐、粤东客家地区的民歌与歌舞音乐和粤西雷州半岛的民歌与歌舞音乐。本章将分别介绍汉族地区的"广府民歌与歌舞音乐""潮汕民歌与歌舞音乐""客家民歌与歌舞音乐"和"粤西民歌（雷州姑娘歌）"四个部分。

第一节　广府民歌与歌舞音乐

明清之际，以广州为治所，设置了广州府，广州府人被称为"广府人"。广府人主要分布在珠江三角洲地区，以及西江流域各市县、北江流域和东江流域部分市县。广府文化是海洋文化和农业文化的结合体，融合了中原文化和海外文化，逐渐形成了如今兼容并包、开放务实的广府文化。

广府民歌用广州方言（即粤语）演唱，歌种有珠江三角洲地区疍家人的咸水歌，粤西山区的山歌、龙船歌，广州西关的童谣，其中以咸水歌和西关童谣较为典型。

一、咸水歌

咸水歌又称"咸水叹""摸鱼歌"和"白话渔歌"，是珠江三角洲疍家人唱的民歌，用广州方言演唱，是疍家人打鱼生活中唱的歌，是广府地区的代表歌种。咸水歌主要流传于广东中山、番禺、珠海、南海等沿海和河网地带的渔民和农民中，中山市坦洲镇则是珠三角地区咸水歌的代表区域。

早在明末清初咸水歌就已流行在珠三角一带，当地人们为调剂生活，增强村与村之间的友情，逐渐形成了一种对歌酬答的习俗。在农忙之前或收获之后，村民们搭起歌台，进行比试；中秋节时，还把船摇至江心，连成"中秋咸水歌擂台"。

咸水歌演唱形式以对唱为主，独唱为辅。对唱的咸水歌采用男女问答的形式，男的唱前两句，女的唱后两句。咸水歌的结构比较简单，是上下句的多次重复，上下句的落音不一致。咸水歌歌唱的即兴性很强，随字求腔。传统的咸水歌内容以情歌为主，其代表性曲目有《对花》《海底珍珠容易揾》等。

中山咸水歌于2006年被列入第一批国家级非物质文化遗产名录。

(一)咸水歌的腔调类型

咸水歌的歌曲腔调类型,大致可分为"古腔咸水歌""长句咸水歌""短句咸水歌""大缯歌"(中山市大缯)、"高堂歌调""姑妹腔调""担伞调"等,每一类型的腔调基本都有其特定的演唱场合。

1. 短句咸水歌

短句咸水歌以抒情见长,与之对应的长句咸水歌则以叙事见长。短句咸水歌的代表作品是《对花》。

咸水歌《对花》是中国民歌中典型的"对花体",即以男女问答的形式来考问生活常识。乐曲由四个乐句构成,前两句是问,后两句是答,男女的旋律基本一致。《对花》的调式为徵调式,句尾常从 sol 滑向 mi,形成下行小三度,这是咸水歌的典型音调特征。

咸水歌的衬字、衬词和衬句用得比较多,《对花》中有"妹好阿咧""阿咧""好妹阿啰嗬嗳"等衬字衬句。

谱例 1—1*

对 花[①]
(短句咸水歌)

中山市

[乐谱]

* 谱例标号。右上角标有星号的谱例,可登陆网址:http://www.sudapress.com/Pages/ResourceCenter.aspx,获得相应的音响或音像资料。由于个别音响和音像资料与乐谱并非由同一人演唱或演奏,会存在版本的细微差别。

① 乐谱见《中国民间歌曲集成》全国编辑委员会、《中国民间歌曲集成·广东卷》编辑委员会编:《中国民间歌曲集成·广东卷》,北京:中国ISBN中心,2005年,第102—103页。

♦ 第一章 岭南民歌与歌舞音乐 ♦

（乐谱片段）
开（阿咧）　结　子　尺　多（阿咧）　长（阿啰　嗳）。

注：乜嘢：什么。

2. 大缯歌

流行于中山市大缯的咸水歌被称为大缯歌，代表作品为《海底珍珠容易揾》。这首大缯歌表现了年轻男女对真心相爱伴侣的追求。该曲为加变宫的六声徵调式。

谱例 1－2*

海底珍珠容易揾①
（大缯歌）

1＝C 2/4 3/4　　　　　　　　　　　　　　中山市
中速

1.（男）（妹呀咧）　海底（有）珍珠（咧）　容易
　（女）（哥呀咧）　海底（有）珍珠（咧）　大浪

揾（咧）（我话知好妹呀啰），（妹呀咧）真心（咧）
涌（咧）（我话知好哥呀啰），（哥呀咧）真心（咧）

阿　妹　世上　难（咧）寻（啊啰　嗳）。
阿　哥　世上　难（咧）逢（啊啰　嗳）。

2.（男）筷子一双同妹拍当，两家拍当好商量。（女）生食藕瓜甜又爽，未知何日筷子排糖。
3.（男）出海打鱼鱼打浑，有鱼打浑有人跟寻。（女）虾仔在涌鱼在海，鱼虾沉水唔见游来。
4.（男）鸡跳麻场心里乱，不知何日结姻缘。（女）山顶种葵葵合扇，共哥携手结姻缘。

（吴志辉、梁三妹 唱　黄德尧 记）

注：揾：找。

① 乐谱见《中国民间歌曲集成》全国编辑委员会、《中国民间歌曲集成·广东卷》编辑委员会编：《中国民间歌曲集成·广东卷》，北京：中国ISBN中心，2005年，第103页。

3.高堂歌调

高堂歌调多用于疍家人的婚嫁仪式中,夫妻在新婚当天晚上会与双方亲友一起放声高歌,场面非常喜庆热闹。旧时,高堂歌调为个人独唱,后来的演唱形式多以一问一答的对唱为主,传唱场合渐渐不仅限于喜庆、婚嫁,在其他日常生活劳作等场合也可采用。

高堂歌调的音乐特点较其他腔调类型而言,旋律具有较强的歌唱性。从曲调产生的年代来看,可细分为新腔高堂歌、古腔高堂歌等。古腔高堂歌的腔调结构比较自由,而曲调和歌词给人一种较为忧郁和压抑的感觉。对比古腔高堂歌,新腔高堂歌具有结构工整、热情喜悦、开朗奔放的特点。由于时代变迁,现今流传下来的多为新腔高堂歌调。

从歌曲结构看,高堂歌又可分为长句高堂歌、短句高堂歌。

谱例 1-3

金 妹 姐[①]
(长句高堂歌)

珠海市斗门区

$1=D$ $\frac{2}{4}$ $\frac{3}{4}$

中速

| 5 3 | 3 7 | 3 3 | 3 3 | 3 2 | 0 1 | 5 1 | 2 5 5 | 5 |

金 妹 姐(又) 金 妹 姐(哩), 我 共 你 情 谊 就 暂 别

| 2 — | 2 1 6 5 | 5 — | 5 0 5 | 1 1 1 6 | 5 6 5 |

分 (啰) 离。 佢 一(啊) 娇 姐,

| 5 1 | 5 6 5 | 5 5 1 1 1 1 | 1 1 1 | 5 6 5 3 | 5 5 1 1 |

二 娇 姐, 扯 住 哥 哥 个 个 衫(呀) 旗 尾。 我 同 个 艄 公

| 6 5 | 1 1 6 | 0 3 | 5 5 | 1 1 1 | 5 1 5 1 | 6 |

闹 了 三 几 句, 佢 叫 我 拉 开 个 密 底 算 盘

| 5 1 1 6 1 | 5 6 5 | 3 1 5 5 | 1 1 1 1 | 5 6 5 |

计 埋 滴 多 数 尾, 计 来 计 去 一 分 一 钱 九 匣 几。

① 乐谱见《中国民间歌曲集成》全国编辑委员会、《中国民间歌曲集成·广东卷》编辑委员会编:《中国民间歌曲集成·广东卷》,北京:中国ISBN中心,2005年,第119页。

```
0 3  15 11 | 3 5  11 | 5 6  5 3 | 11 15 | 5 6  5 | 5  12 |
 我 行落船头  接住个张   旧玉被,我  行埋同你  企一企。 大  喊三

2  65 | 1. 22  2 | 5  56  2 — | 2165  5 — ‖
声(咿就),艇仔婆婆  棹(呀)返    (啰)      嚟。
```

(冯北海 唱　梁丽娟 记)

注：个个：那个。
　　衫旗尾：衣角。
　　计埋滴多数尾：计埋：算清楚；滴多：些少。整句话的意思是：所有零头尾数都计算清楚。
　　个张：那张。
　　行埋：走近。
　　企：站；立。
　　棹返嚟：（将船）划回来。

《送郎一条花手巾》于20世纪60年代由珠海歌手梁容胜演唱录音。这首歌曲表达了男女青年勤劳能干、互相欣赏的美好感情。该曲为加变宫的六声徵调式，四句旋律为起承转合式。高堂歌调的特点是歌声高亢嘹亮，演唱时充满激情。

谱例1-4

送郎一条花手巾[①]
（高堂歌）

1=A　2/4　　　　　　　　　　　　　　　　　　　　中山市
中速

```
 7 5  2 3 | 2 5  3 3 | 2.  35 | 5 2  1 23 | 216  5 | 6 5 — ‖
(男)画眉 唱歌  似弹 琴(啰),      妹子 唱歌  郎 接  音,

 1 23 2 23 | 2 3  231 | 1.  23 | 1 23 2 23 | 216  5 | 6 5 — ‖
  两人 勤劳  来生 产(啰),      似盏 油灯  一 条  心。

 2 7  5 7 | 5 5  5 3 | 2.  35 | 2 1  2 3 | 216  5 | 6 5 — ‖
(女)送郎 一条  花手 巾(啰),    郎爱 妹子  记 在  心,
```

[①] 乐谱见《中国民间歌曲集成》全国编辑委员会、《中国民间歌曲集成·广东卷》编辑委员会编：《中国民间歌曲集成·广东卷》，北京：中国ISBN中心，2005年，第117页。

```
2 23 1 5 | 2 1 5 6 1 | 1.  2 3 | 1 5 2 2 | 1 2 3 2 | 2 1 6 5 | 5 - |
手巾绣着 七个字(啰),        努力生产赛 赢 人。

2 3 5  5 7 | 2 3 5  5 3 | 2.  3 5 | 5 2 2 3 1 | 2 3 5 2 1 6 | 5 - |
(男)好花生在 好花园(啰),    妹子难怪哥 来 缠,

2 2 3 1 5 | 2 5 2 3 1 | 1.  2 3 | 1 2 3 2 1 | 5 1 2 | 2 1 6 5 | 5 - |
只因阿妹 劳动好(啰),       绣花织布又 耕 田。

3 7 2 3 | 2 3 3 3 | 2.  3 5 | 2 2 1 2 3 | 2 1 6 5 | 6 5 - |
(女)情妹难舍 有情郎(啰),   难舍我郎劳 动 强,

2 2 3 1 2 3 | 5 1 2 3 1 | 1.  2 3 | 2 1 2 1 2 | 3 - | 2 1 6 5 | 6 5 - ‖
亲哥驶牛 妹送草(啰),      相爱甜过 (啰)   冬 蜜 糖。
```

(吴志辉、梁三妹 唱 黄德尧 记)

《来到高堂失失慌》是古腔短句高堂歌,该曲为加变宫的六声徵调式。歌词形象地描述了新娘即将拜堂时紧张激动的心情。

谱例 1-5

来到高堂失失慌①
(高堂歌)

1=♭B 2/4 中山市
快速

```
3   2 7 | 3 5 3 2 7 | 2 7  3 3 | ³²3  3 | 2 - | 2 3 5 7 6 |
来 到 高 堂   我(又)失 失 慌(啰),

5 - | 5 1 | 1 2.  1 5. | 5 1 2 | 2 1 6 5 | 5 - | 5 3 0 |
我 满头 大汗 (呀)抹唔 干              (啰),
```

① 乐谱见《中国民间歌曲集成》全国编辑委员会、《中国民间歌曲集成·广东卷》编辑委员会编:《中国民间歌曲集成·广东卷》,北京:中国ISBN中心,2005年,第111页。

[乐谱：十件衣衫(我)湿了九件半(啰)，多得晒 多得晒(啰)，多得太阳出热(又)晒得翻干(啰)。]

（梁容胜 唱 郑胜记）

注：多得晒：多亏了。
　　多得：多亏。

4. 姑妹腔调

姑妹腔调，因在歌曲词中多有"姑妹"等衬词而得名。演唱姑妹腔调，先以"妹呀哩"等衬词作为开头，其后再唱出主题。姑妹腔调多用于歌唱爱情，演唱形式或独唱或对唱，对唱以一问一答的形式为主。该腔调节奏闲适、悠扬，唱起来如同人与人之间在聊天，让听者觉得情景交融、亲切感人而又抒情。

姑妹腔调在广州市番禺区石楼镇的沙田地区传播较广，并且由"石楼姑妹腔"的特色腔调形成。南沙区的横沥镇、万顷沙镇等都是姑妹腔调的流行地。

《虾仔冇肠鱼冇脏》是中山地区一首非常有名的姑妹腔调，该歌曲具有很明显的姑妹腔调特点，如：男女对唱的演唱形式，句子以"阿妹""阿哥"开头，以"姑妹""兄哥"终止。该曲为五声徵调式。

谱例 1-6

虾仔冇肠鱼冇脏[①]
（姑妹腔调）

中山市

1=B 2/4 3/4

中速 节奏自由地

[乐谱：
（男）(有情阿妹) 虾仔冇肠鱼冇脏(咧 姑 妹)，
（女）(有情阿哥) 虾仔冇肠 白饭有肚(咧 兄 哥)，]

① 乐谱见《中国民间歌曲集成》全国编辑委员会、《中国民间歌曲集成·广东卷》编辑委员会编：《中国民间歌曲集成·广东卷》，北京：中国ISBN中心，2005年，第104页。

```
| 2̣ 1̣ 6̣  5̣. 6̣ | 2̣ 1̣ 2̣  2̣ 2̣ 1̣ | 2̣. 1̣  5̣ 6̣ | 5̣ — ‖
  冇肠冇脏 点唱得 姑妹你开    喉(啊  嘿)。
  有情有义 唱得 兄哥开       喉(啊  嘿)。
                    (2̣ 2̣)
```

(何友福 唱 黄德尧 记)

注：冇：无、没有；不。
　　点：怎样。
　　白仮：一种鱼的名称，俗称白仮鱼。

　　姑妹腔调《情歌》是番禺地区的咸水歌，演唱形式是男女对唱，旋律进行多以下行为主，音域集中在低音区，六声徵调式。该曲的大意为：通心菜（又称空心菜）的茎不需要牵引，两人有情有义要什么媒人，下雨撑伞天热就带扇子，情妹与情哥牵手幸福长长久久。

谱例 1-7

情　歌[①]
（姑妹腔调）

广州市番禺区

1=A 2/4
中速稍慢 优美地

（乐谱示意，略）

[①] 乐谱见《中国民间歌曲集成》全国编辑委员会、《中国民间歌曲集成·广东卷》编辑委员会编：《中国民间歌曲集成·广东卷》，北京：中国ISBN中心，2005年，第105页。

（蔡德铨 记）

注：蕹菜：通心菜。
　　唔在引：即唔至在引。唔，不。唔至在引，不在乎引。种通心菜要牵引，这里反说"不在乎引"，是为下面说"不用媒人"做铺垫的。
　　二家：二人。
　　使乜：要什么。
　　遮：伞。

《唱花歌》是流行在广州南沙区的姑妹腔调，该曲为加变宫的六声徵调式，其他方面与以上两曲大体相同。

谱例1-8

唱 花 歌
（姑妹腔调）

广州市

中速、稍慢

（何柳燕 唱　何嘉敬 记）

5.担伞调

担伞调是疍家人日常休闲时演唱的腔调种类，节奏欢快、活泼。担伞调因歌曲《脯头担伞》而得名，其歌词开头句为"脯头担伞"。担伞调根据现场环境需要而改变歌词，篇幅较长，适合叙事。

《十二月采茶》是流传全国各地茶叶产区的采茶歌，后成为知名的小调。番禺区的这首《十二月采茶》讲的是姐妹采茶时说说笑笑，不知时间已久的场景。该曲为六声徵调式，四句体结构。

谱例 1-9

十二月采茶

（担伞调）

广州市番禺区

1 = G 2/4 3/4
中速

（乐谱略）

1. 正月采茶未有茶，茶园树上(啊)正开花，
花嫩细时唔舍摘(呀)，同群姐妹各回家。

2. 二月采茶正合时，双手携篮挂树枝，
左手攀枝右手摘(啦)，讲笑不知茶满时。

（梁华胜 唱　蔡德铨 记）

注：唔舍：舍不得。

　　《膊头担伞》是一首加变宫的六声徵调式。担伞调是疍家人休闲、叙事时比较常用的一种腔调类型。这首歌篇幅比其他担伞调长，歌曲旋律上下迂回波动，音程变化较小，如同一个人在说话，节奏、节拍、结构等方面和其他腔调类型的咸水歌较类似。

① 乐谱见《中国民间歌曲集成》全国编辑委员会、《中国民间歌曲集成·广东卷》编辑委员会编：《中国民间歌曲集成·广东卷》，北京：中国 ISBN 中心，2005 年，第 107－108 页。

谱例 1-10

膊头担伞[①]
（担伞调）

佛山市顺德区

1=F 2/4 3/4
中速

```
3 35 3 32 11 1 | 1 2 3  3̇2· 3 | 6̇ 2 2 1 | 5·6 1̇2̇ | 7̇·6̇ 5̇ — |
膊头 担伞（是属）伞 头 低，    问娘 边处 探  亲   嚟？

2 6 2 23 | 2 6 2 23 | 1 6 1 | 1 2 3 | 1 2 1 6 | 5·6 1̇2̇ | 7̇·6̇ 5̇ — |
新整 田基 唔用 娘你 脚下 踩（啰），请娘 贵步 上  返  嚟。

3 35 3 32 11 1 | 1 2 3  3̇2· 3 | 2̇ 2 1 6 6 | 1 2 | 7̇·6̇ 5̇ — |
膊头 担伞（是属）伞 头 高，    明明 白白 探 亲  嚟，

2 6 2 23 | 2 6 2 23 | 1 6 6̇ 1 | 1 2 3 | 2 6 2 2 1 6 | 5·6 1̇2̇ | 7̇·6̇ 5̇ — ‖
乜话 田基 唔用 我娘 脚下 踩（啰），乜话 请娘 贵步 上   返   嚟。
```

（黎廷栋 唱、记）

注：膊头：肩膀。
　　娘：指女方。
　　边处：哪里。
　　嚟：相当于普通话的"来"。
　　上返嚟：回到上面来。返，回。
　　乜话：说什么。

南沙区榄核镇何柳燕所唱《种菜歌》是加变宫的六声徵调式，是担伞调咸水歌。歌曲以两个八分音符节奏型为主，加以其他附点、切分等基础节奏型，形成了歌曲的基本框架。节拍在四二拍和四三拍之间相互转换，整首歌以咸水歌特有的衬词拖腔特点润色，旋律中的音以级进模进的方式进行，最后以 sol 为结束音，十分符合珠三角地区咸水歌的特点。

[①] 乐谱见《中国民间歌曲集成》全国编辑委员会、《中国民间歌曲集成·广东卷》编辑委员会编：《中国民间歌曲集成·广东卷》，北京：中国ISBN中心，2005年，第108页。

谱例 1-11

种 菜 歌[①]
（担伞调）

广州市南沙区

1=C 2/4 3/4
中速

| 1 1 5 32 | 1 1 2 3 2 2 | 1 1 1 2 | 6 3 5 6 | 7. 6 5 — |
| 种菜仔 种菜娘， | 种菜仔人 | 技术又 | 高 强， |

| 5 7 7 7 6 6 | 2 2 5. 6 | 1 — | 2 2 6 1 | 2 3 5 5 6 | 7 5 ‖
| 种得青青绿绿 叶更旺 （呀）， | 人人食过 身体健(呀) 康。 |

（何柳燕 唱　何嘉敬 记）

（二）咸水歌在当代的发展

20 世纪 50 年代是咸水歌最为繁荣的时候，珠江三角洲地区到处可听见咸水歌的演唱。然而，随着疍民上岸生活，咸水歌的演唱环境发生了变化，新一代疍家人没有人继承咸水歌，再加上过去的渔民不识字，很少将咸水歌记录保存下来。因此，咸水歌面临着传承的重大难题。广州海珠区、中山市东升镇和中山市坦洲镇的相关政府部门和民间机构都在积极创造条件把咸水歌传承下去。

以广州市海珠区为例，在疍家人聚居地的滨江街，先后成立了咸水歌演出队、咸水歌创作组、咸水歌研究会；于 2008 年建立了"水上居民民俗博物馆"，免费向市民开放；并创作了《咸水歌声动山河》《滨江好》《大搬家》等有咸水歌元素的歌曲作品 50 多首；在多所小学建立咸水歌传承基地；使民间咸水歌从自娱自乐的艺术形式转变为有组织有发展计划的艺术形式。

中山市东升镇胜龙小学将咸水歌融入学校教育，还培养出一批唱民歌的新苗，在省市演出中获得大奖。2016 年国庆节长假期间，在 CCTV1 播出的"中国民歌大会"[②]中，中山市东升镇歌手周炎敏唱的咸水歌新作《春潮》和传统咸水歌《送郎一条花手巾》再次引起了大众对咸水歌的重视。"80 后"女孩上中央电视台表演咸水歌，一改咸水歌是"老人歌"的形象。

① 何嘉敬采录、记谱。
② "中国民歌大会"共分为 8 期，分别是"河水天上来"（上、下）、"长歌万里行"（上、下）、"共饮一江水"（上、下）、"大海故乡情"（上、下）。介绍的是黄河、边疆、长江和沿海地区的民歌。

此外，2005年11月，中山市坦洲镇创办了全国首家镇级以民歌为内容的"坦洲咸水歌历史陈列馆"。

二、叹情

叹情又称"叹命"，旧社会时广泛流传于广府地区的妇女中间。叹情内容涉及妇女生活的方方面面，往往是触景生情，有感而发，大多存在于婚、丧、嫁、娶等活动场合，如哭嫁歌、仪式歌、闹房歌和哭丧歌等。这里重点介绍哭丧歌。

据记载，按照旧俗，珠江三角洲的女子在出嫁前，需要长则一两个月，短则三至七天不出家门，由自己的亲姐妹或女性亲戚朋友陪伴，每顿饭也由姐妹们轮流送来，称为"匿屋"。在"匿屋"期间，将要出嫁的女子和姐妹们要唱哭嫁歌，内容一般包括：互相倾诉离别之情和美好祝愿；感谢父母的养育之恩，嘱咐弟妹要孝顺父母；还有的哭嫁歌表达了自己对婚姻的不满、对父母兄嫂的意见，以及责骂媒婆等。

珠海斗门的《哭嫁歌》表达了待嫁女子对父亲的埋怨和对即将到来的婚姻的失望，埋怨父亲没能帮自己选一个如意郎君。该曲为五声徵调式。乜，音 mie、nie，意为"什么"。

谱例 1—12

哭 嫁 歌[①]

珠海市斗门区

1=C 2/4
中速

| 1 2 3 2 2 2̄7̄ | 6̇5 6 | 1 2 2 | 0 | 2 7 | 6̇ 1 2 3 2 2̄7̄ |
有乜(都)好(哩) 柴栏 路 晒(哩)爹， 爹啊! 有乜(都)好(啊)

| 6̇5 6 | 5 6 2 6̇5 | 0 | 1 2 3 2 2 | 6 | 1 2̇6̇ 5 6 2 | 2 0 |
人剩 落 路边 行(哩)。 鸭仔(都)出圩 (又)人拣剩(哩)，爹

| 0 2 1 | 2 2 2 2̄7̄ | 6̇5 6 | 2 5 1 2 | 6̇5 | 0 2 6̇2 |
爹啊! 剩返膝(啊)头过 颈佢咁精 靓(嚟)。 人哋

| 2 2 2̄7̄6̄ | 5 5 6 2 6 | 2 2 0 | 2 6̇1 1 2 | 2 6̇1 6̇2 |
(多)耕(哩)田 睇(啊)隔离(哩)爹， 爹啊! 我爹 唔会 卖女

[①] 乐谱见《中国民间歌曲集成》全国编辑委员会、《中国民间歌曲集成·广东卷》编辑委员会编：《中国民间歌曲集成·广东卷》，北京：中国ISBN中心，2005年，第163—164页。

当(啊)年(啊)睇 隔离(嚛)。 我爹 昔日都耕(啊)
田剩 米饭(哩), 爹 爹啊! 我爹剩足(就)米 饭你
死女返 嚛。 前世唔修我嫁个老公 大过老
豆(哩),爹! 我嫁个 生须(就)伯 父还重风 流 (嚛)。

（高好 唱 梁丽娟 记）

注：精靓：聪明，漂亮。此处为反话。
　　隔离：邻居。
　　死女：自己女儿的贱称。
　　修：修行，即行善积德。
　　老豆：父亲。
　　整首歌词大意：哪有好柴拦在路上晒，哪有好人溜着路边走。就像集上挑剩下来的丑小鸭，爹呀你给女儿挑了个膝头高过脖子的"帅哥"。别人不会种田看邻居，我爹不会嫁女也要看看"邻居"。我种田储粮食，储够粮食我就回来了。我生前没好好修行积德，嫁了个老公比父亲还大，嫁个胡子老伯还更风流。

三、山歌

广府山歌主要分布在粤西山区和丘陵地带，粤西与广西、粤北地区的瑶族、壮族和客家人毗邻，因此，这里的山歌呈现交融的色彩。比较有代表性的是肇庆市怀集县桥头镇的山歌、肇庆市封开山歌、云浮市郁南县连滩镇的山歌和茂名市的高州山歌。

广府山歌的曲调速度舒缓，以徵调式为主，羽调式为辅，常以四二拍和四三拍混合使用。音域一般较窄，常于五度内回环。和全国各地大部分民歌相似的是，广府地区的山歌通常一个地方只有一个或者几个基本曲调，根据歌词的不同，旋律上可适当调整。

《榄树榄花花榄仔》是流传在东莞市的山歌，五声羽调式。

谱例 1-13

榄树揽花花揽仔[①]

1=E 2/4　　　　　　　　　　　　　　　　　　　东莞市
中速

(女)榄树 揽花 花揽仔，哥在榄上 妹难探，我伸手求哥 畀榄食(咧)，若然唔肯 妹唔行。(男)摘头摘尾 有三斤，唔多唔少 点分两人，热水浸榄 榄会烂(咧)，生盐腌榄 榄就 咸呀。

（佚名 唱 黄士超 记）

注：畀，音 bì，意为给、给予。
　　唔多唔少：不多不少。

（一）怀集桥头山歌

桥头镇位于肇庆市怀集县，怀集县境内有喀斯特地貌，旅游资源丰富，生态环境秀美。怀集自古为歌舞之乡，民间音乐蕴藏丰富，歌种遍布县内各地。过去，唱山歌"通宵达旦、多晚难休"。

桥头镇是著名的诗歌之乡，各村寨都有诗社茶居，老少竞联是人们喜闻乐见的文艺活动。桥头镇当地流行这样的习俗：在农历八月十五日中秋节前后，村与村之间互唱夜歌（又称"八月歌"），进行对歌赛，唱词内容多为历史故事、神话传说，例如《三国演义》《水浒传》等；在农历六月六日"耍岩节"时村民于燕岩唱山歌（又称南歌），内容多为燕岩景致。

1999 年，桥头镇被评为"广东省民间民族文化之乡"。

《日头出早红彤彤》为四声羽调式，以清早红彤彤的太阳起兴，讲的是为人媳妇既要做农活又要干各种家务的疲惫心情。

[①] 乐谱见《中国民间歌曲集成》全国编辑委员会、《中国民间歌曲集成·广东卷》编辑委员会编：《中国民间歌曲集成·广东卷》，北京：中国 ISBN 中心，2005 年，第 165 页。

谱例 1-14

日头出早红彤彤①

1=♭B 3/4 4/4　　　　　　　　　　　　　　　　　　　　　怀集县
中速

1.日头出早　红彤彤(哎)，又叫晒谷(嘅)　又叫春；
2.担水煮饭　又做晏(哎)，一日做得(嘅)　几多工。
3.做人心抱　实在难(哎)，一切家务(嘅)　我负担；
4.只有一日　做到黑(哎)，有人还讲(嘅)　我偷懒。

（黎素芳 唱 谭龙沛、汪景晖 记）

注：晏：午饭。
　　心抱：媳妇。

《阿哥配妹妹心开》是一首情歌，抒发了年轻男女的情深意浓。该曲四声徵调式，上下句结构。

谱例 1-15

阿哥配妹妹心开②

1=E 2/4 3/4　　　　　　　　　　　　　　　　　　　　　怀集县
中速

(女)花逢　春天(呀)红　又艳(啵)，人到　青　春(哩)情意　浓(呀)，
(男)情深　义重(呀是)我与你(呀)，有情唔　怕(哩)冷水　淋(呀)，

心想　情哥　夜连日(啵)，廿三　廿　四(哩)花红　红(呀)。
同心　同德　亲爱厚(呀)，心心　相　印(哩)春相　逢(呀)。

（彭迟相、钱雁飞 唱 谭龙沛、汪景晖、邓德文 记）

① 乐谱见《中国民间歌曲集成》全国编辑委员会、《中国民间歌曲集成·广东卷》编辑委员会编：《中国民间歌曲集成·广东卷》，北京：中国ISBN中心，2005年，第169页。
② 乐谱见《中国民间歌曲集成》全国编辑委员会、《中国民间歌曲集成·广东卷》编辑委员会编：《中国民间歌曲集成·广东卷》，北京：中国ISBN中心，2005年，第170页。

《燕岩一树梅花发》用的是贵儿调,贵儿调原叫鬼儿歌,是当地小曲之一,曾被当地小戏贵儿戏所采用。该曲为四声徵调式,歌词有五句,第五句是重复第四句,前四句旋律结构为起承转合式。该曲描述了当地景点燕岩的美丽自然景观。

谱例1-16

燕岩一树梅花发①
（贵儿调）

怀集县

1=D 2/4 3/4

中速稍慢

```
5 3 5.  (3)  | 6 6 1 ⁵3 3 | 5.  0 6 1 | 6 6 6 1 | ⁵6 (3) ⁵5 ∨ | 6 ³5 | 5 3 |
1.燕 岩    一 树 （哎）梅 花   （哎） 发（呀），一 树 梅 花     发 白（呀）
2.潺 潺    滴 滴 （哎）去 烟   （哎） 上（呀），滴 滴 云 烟     上 半（呀）

5 — (3) | 1 ⁵5 | 5 6 1 5 | 1 5 ∨ | 6 1 1 6 5 5 6 1 | 6 7 6 (3) | 5 0 |
岩，   花 发   白 岩（呀）风 细 （呀）细（呀），岩 风 细   细
山，   烟 上   半 山（呀）流 水 （呀）到（呀），半 山 流   水

6 1 5 | 5 3 | 5. (3) 0 | 6 7 6 5 0 | 6 1 5 | 5 3 | 5 (3) 0 |
水 潺 （呀）潺，   岩 风 细 细  水 潺 （哎）潺。
到 燕 （呀）岩，   半 山 流 水  到 燕 （哎）岩。
```

（谭文广 唱 谭龙沛、汪景晖 记）

（二）郁南连滩山歌

连滩山歌因流行于云浮市郁南县的连滩镇而得名。连滩镇有"山歌之乡"的美誉,是郁南县的名镇。连滩镇是有名的侨乡。连滩山歌因为承载许多当地的重要历史文化信息,被誉为南江文化的"活化石"。

连滩山歌的曲调风格高亢而明亮、曲折而豪放,既有北方山歌的粗犷爽朗,又将南方特有的细腻婉转融于其中,形成了有别于南方其他地域民族山歌的独特风格。

连滩山歌表演手法有叠字歌、谜语歌、拆字歌、缠歌、大话（夸张）歌等。连滩山歌的表演形式主要有独唱、对唱、群唱（打擂台）三种。山歌擂台是最热闹的一种场面,男女歌手各一人当台柱,男称歌伯,女称歌妹,坐在群众中间,接受四面八方的歌手挑战,以歌

① 乐谱见《中国民间歌曲集成》全国编辑委员会、《中国民间歌曲集成·广东卷》编辑委员会编：《中国民间歌曲集成·广东卷》,北京：中国ISBN中心,2005年,第204-205页。

答歌。

连滩山歌还涌现了一批专门从事山歌的歌手,这些山歌手从事山歌演唱数十年,经常活跃在城乡歌坛,在邻近地区有广泛影响。现在,连滩一带越来越多的人已成为职业山歌手,他们的足迹遍布郁南、罗定、云浮、德庆和广西梧州、苍梧等县市区。他们出现在各种喜庆场面、文化娱乐场所。

2007年,连滩山歌被列入广东省第二批省级非物质文化遗产名录。

《咁耐未闻妹声音》是连滩山歌的代表作品。咁,音gan,意为"这么、那么";"咁耐"意为"这么久";"咁耐未闻妹声音"意为"这么久没有听到妹妹的声音"。该曲是一首情歌,歌词采用夸张的修辞手法。歌词大意为:(女)情哥真是有情有义之人,不论多远都光临妹妹这里,风筝飞得像天一样高,哪怕飞到云里,也有线牵在手里。(男)与情妹分离之后一直挂念在心里,风筝飞出去千里远有线牵着,把铜锣放在水底下打(即听不到声音),很久没有听到妹妹的声音。

该曲为"6 1 2 3 5"五声羽调式,相比广府地区的民歌,这首民歌的跳进相对较大,出现了上行五度和下行七度的大跳。

谱例1-17

咁耐未闻妹声音①
(连滩山歌)

郁南县

1=F 2/4 3/4
中速

[乐谱]

① 乐谱见《中国民间歌曲集成》全国编辑委员会、《中国民间歌曲集成·广东卷》编辑委员会编:《中国民间歌曲集成·广东卷》,北京:中国ISBN中心,2005年,第175页。

（乐谱）

（蔡大妹 唱 汪景晖、叶子绿、陈良佳 记）

注：平天坎：像天一样高。
　　咁耐：这么久。

（三）封开山歌

封开山歌流传于肇庆市封开县。封开县与郁南县接壤，素有"两广门户"之称，是通往珠三角及大西南的咽喉之地。

封开山歌根据地名可分为泗科山歌、罗董山歌、开建山歌、连都山歌、五星山歌、长安山歌等30多个种类；曲调方面主要有二友调、四平调、木鱼调、采茶调、喃仫调、吟诗调、看花调、缸鱼调、大迎调、醮乐调、花枝调等。

根据使用场合的不同，封开山歌主要有出嫁（新娘）歌、新客（新郎）歌、鸡行（满月）歌、鸾凤歌、白鹤歌、大话（顺口溜）歌、界头歌等。这些山歌大多在春节、元宵节、中秋节、重阳节或红喜事（如婚嫁、新居进宅、小孩满月）时演唱。封开山歌的曲调优雅动听，很有地方特色。

封开还有"斗歌"的习俗，尤其在贺江两岸一带，青年男女在山间水滨，都会利用对唱山歌来谈情说爱。每逢农闲或中秋节前后，少则几十人，多则成百上千人，把船撑到贺江中心，在月白风清之下，通宵达旦对答山歌。

二友调是封开县泗科一带流行的歌调，其音调高亢，旋律结构比较自由。演唱时往往是四五个人齐唱。男女对唱时，男歌手要加衬词"二友"，女歌手加衬词"下友"。

《隔江烧瓦窑相望》是一首情歌，歌词采用双关的手法，表现了男子对女子相望相思的迫切心情。而女子则以枯枝在树的高处经得住风霜雪雨为例，来形容真心的爱情能经得住考验。该曲为"1 2 3 5"四声宫调式。

谱例 1-18

隔江烧瓦窑相望[①]
（二友调）

封开县

1=A
中速

（男）隔 江 烧 瓦 窑 相 望（呀），
（二友）隔 河 养 蚕 两 头 吐 丝；
短 水 架 桥 冇 得 到 岸（哪），
（二友）两 头 相 望 到（啊）何 时？
（女）不 信 但 看 枯 檐 枝（呀），
（下友）咄 哩 叮 咛 在 高 楼，
大 霜 大 雪 不 怕 落，
（下友）大 家 有 心 不 怕 迟。

（麦良乔、麦来妹 唱 汪景晖、邓增科 记）

注：窑：谐"遥"。
　　丝：谐"思"。
　　咄哩叮咛：形容檐下枯枝摇曳的形态。

[①] 乐谱见《中国民间歌曲集成》全国编辑委员会、《中国民间歌曲集成·广东卷》编辑委员会编：《中国民间歌曲集成·广东卷》，北京：中国ISBN中心，2005年，第180－181页。

《夜晚唱得到天明》是对唱歌曲,用于对歌开始时。该曲为五声徵调式。

谱例1-19

夜晚唱得到天明[①]
(泗科山歌)

封开县

1=C 2/4

中速

```
2  23  22  | 2  16  12  | 66  5  56  | 1  23  | 2  16  16  5 ||
```

1.(问)你哋 有个 同志 兄(呀哪),我 问你 山歌(呢) 应不 应?
　　若然 山歌 应答 我(呀呢),望 你 山歌(呢) 报分 明。
2.(答)我的 山歌 应得 你(呀呢),你的 山歌(呢) 切莫 停,
　　一条 唱去 一条 返(呀呢),夜晚 唱得(呢) 到天 明。

(麦长桥 唱 汪景晖、蔡国洪、邓增魁 记)

注:泗科:地名。
　　你哋:你们。

四、岁时节令歌

广府地区民间节日甚多,按节令先后,分别有春节、元宵、清明、端午、中秋、重阳、冬至等。此外还有一些民间诞会,如:正月有生菜会、白衣观音诞、玉皇大帝诞;二月有文昌诞、土地诞、波罗诞;三月有疍民"买力"日、北帝诞、何仙姑诞、天后诞;四月有鱼花节、金花诞;五月有龙母诞、关帝诞;六月有鲁班先师诞;七月有白云诞;八月有日娘诞;九月有观音诞等;十月有盘古王母诞等;十一月有洗夫人诞、下元诞;十二月有腊八诞等。

广府人在一些岁时节令中会举行某种传统活动并伴随着相应的歌唱形式。有龙舟歌、扮古人、打龙船、跳禾楼,等等。

(一)台山打龙船

珠三角地区都流行端午节赛龙舟的活动,但是,江门地区台山县的广海人在端午节不赛龙舟,而流行"打龙船"。"打龙船"是龙船队托着龙船模型到各处敲锣唱歌的一种活动。

龙船模型的龙头龙尾均为木头雕刻,船上插着纸质的艄公、艄婆,或戏曲、传说中的故事人物。龙船队有八人,各拿一面铜锣,边行进边打锣。到了商铺或居民住家的门口,或到了海边泊船处就停下来,八个人轮着唱"龙船歌"。

[①] 乐谱见《中国民间歌曲集成》全国编辑委员会、《中国民间歌曲集成·广东卷》编辑委员会编:《中国民间歌曲集成·广东卷》,北京:中国ISBN中心,2005年,第177页。

(二) 跳禾楼

跳禾楼是一种古老的宗教活动，是原始的巫文化与傩文化结合的产物，流行在台山、开平、恩平、郁南县连滩镇、罗定、化州等地，不同地区的称呼有所不同，如"禾楼舞""唱禾楼""考兵舞"等，不同地区呈现不同的风格，所唱的歌调也有所不同。

各地的跳禾楼上半场都由道士主持拜神仪式，拜的神有刘三姐、太上老君，仪式上道士唱《卖鸡调》《雄鸡歌》；跳禾楼后半场是以对歌的形式娱乐群众，群众在对歌时多数唱的是当地的民歌。以罗定市的跳禾楼仪式为例，它从祭神开始，由一名女巫师主持，男巫师在一旁敲击小锣；祭神后就摆山歌擂台，由男巫师扮歌伯，先拜过刘三姐神像，后与观众对歌，所唱皆是郁南连滩山歌调。

《打字歌》是民间用于游戏娱乐的猜字歌，该曲为五声徵调式。

谱例 1-20

打 字 歌[①]
（禾楼歌古腔）

台山市

（伍伯相 唱 陈品豪 记）

① 乐谱见《中国民间歌曲集成》全国编辑委员会、《中国民间歌曲集成·广东卷》编辑委员会编：《中国民间歌曲集成·广东卷》，北京：中国 ISBN 中心，2005 年，第 246 页。

五、舞歌

广府的民间歌舞中有大量动物舞蹈,如鹤舞、麒麟白马舞、布马舞、鳌鱼舞、蜈蚣舞等,其次还有采茶舞等。这些歌舞一般都辅以道具和伴以歌唱,舞歌即是其中所唱的歌。

1. 鹤舞

鹤舞又称出鹤,流行于中山县隆都(今中山市沙溪、大涌)。它始于明,盛于清,数百年来,每逢民间节日都要举行。鹤歌用当地方言隆都话演唱,歌词为七言四句体,不拘平仄,由歌手自由发挥。

图1-1 鹤舞表演道具(屠金梅拍摄)

2. 麒麟白马舞

麒麟白马舞来源于封开县的大洲镇,盛行于粤西的封开和郁南等地。每逢春节,由群众自由组合,擎着麒麟、白马、浪伞、掌扇、彩灯等道具进行表演。表演时边走小碎步边演唱,歌唱曲调是当地山歌,伴奏的音乐喜庆热烈,以大鼓、大镲、小镲、大铙、小铙为主要伴奏乐器。

麒麟白马舞入选广东省第三批省级非物质文化遗产名录,大洲镇在1997年和1998年先后被广东省文化厅、国家文化部授予"广东省民族民间艺术之乡"和"中国民间艺术'五马巡城舞'之乡"称号。

《白云飞出满江河》为五声徵调式。该曲节奏较为规整。

谱例 1-21

白云飞出满江河①

（白鹤歌）

封开县

1=F 2/4

中速 稍自由

1. 自小生身在地坪，爷娘饮食就开声，老母作为
2. 鸡𡟢丢儿好唱声，临别分离太无情，养大添春
3. 天地生成兄弟多，忽然跌落在深窝，可走石山
4. 井头牡丹唔真多，白云飞出满江河，总要你姑

心肝棕，当从命，渐渐会发性,就临别分离太无情。
天注定，咁撩性，冬年之当有剩,留得二娘担酒瓶。
请上座，便山过，虽身来辅助,白云飞出满江河。
落力磨，帮烧火，生涯都不错,开间小店养猪婆。

（植雪庆 唱 邓增魁、汪景晖、蔡国洪 记）

注：白鹤歌由清朝末年封川县（先属封开县）谷圩村民间艺人所创。
　　就开声：就讲话。
　　心肝棕：会发脾气。
　　鸡𡟢：母鸡。
　　添春：生蛋。春：蛋也。
　　撩性：调皮。
　　冬年之当有剩：冬至过年杀剩的。当：宰杀。

① 乐谱见《中国民间歌曲集成》全国编辑委员会、《中国民间歌曲集成·广东卷》编辑委员会编：《中国民间歌曲集成·广东卷》，北京：中国ISBN中心，2005年，第219页。

3.采茶调

采茶调主要流传在粤西北肇庆市的怀集、封开德庆及云浮市的郁南等地,相传100多年前由湖南、江西的打石匠传授。

《红罗帐上望郎来》是首情歌,五声徵调式,"4"作为经过音出现了一次。该曲旋律清新流畅,节奏感强。

谱例 1－22

红罗帐上望郎来①
（采茶公调）

1＝C 2/4
中速

怀集县

正月里，梅花开，旧年（呀）去了新年来，风吹鹅毛正雪天，红罗帐上望郎来，红罗帐上望郎来。

（黎素芳 唱 潭龙沛、汪景晖 记）

《河口采茶歌》是五声徵调式,节奏规整。歌词表现了人们中秋佳节时对祖国的祝福。

谱例 1－23

河口采茶歌②

1＝A 2/4
稍慢

郁南县

举世和平赏月光，中秋朗照万家康；共饮桃汤和桂酒，祝和平持久保家帮。

（梁月英 唱 中东家、陈良佳 记）

① 乐谱见《中国民间歌曲集成》全国编辑委员会、《中国民间歌曲集成·广东卷》编辑委员会编：《中国民间歌曲集成·广东卷》，北京：中国ISBN中心，2005年，第224页。

② 乐谱见《中国民间歌曲集成》全国编辑委员会、《中国民间歌曲集成·广东卷》编辑委员会编：《中国民间歌曲集成·广东卷》，北京：中国ISBN中心，2005年，第224页。

六、儿歌

儿歌是母亲教给孩子们唱的歌，儿童往往边唱儿歌边玩耍。广府地区的童谣以广州西关童谣为代表。西关在越秀区，是老广州人居住的地方，西关保留着老广州人的生活习俗。广府地区都有童谣，但是以西关的童谣最具代表性，代表性作品有《月光光照地堂》《落雨大》《氹氹转菊花园》《何家公鸡何家猜》等，这些童谣反映了儿童生活的天真烂漫、无忧无虑。

《月光光照地堂》是岭南地区广泛流传的童谣，歌词有很多个版本，旋律相似。该曲和《落雨大》是广府地区儿童必唱的童谣，描写的是农村生活。该曲为六声徵调式，乐句常以"７６５"三音结尾，非常有特色。

谱例1-24

月光光照地堂[①]

广州市

1=D 4/4

```
‖: 1 2  5 3   2. 3 | 1 2  7 6 5   - | 3 2 2 1  5   3 2 |
   1.月 光 光   照 地 堂，   虾仔 你 乖 乖
   2.月 光 光   照 地 堂，   虾仔 你 乖 乖

   1 2  7 6  5  - | 5   5 1  1 2 2 1 | 2   1 3  2 1  1 |
   睡  落  床。   听 朝 阿妈 要 赶 插 秧 啰，
   睡  落  床。   听 朝 阿爸 要 捕 鱼 虾 啰，

   1   5   2 6 1 1 | 2 1  5 3  3 2 2 3 | 1 2  5 3  2. 3 |
   阿  爷  睇 牛 要 上   山   冈   哦。
   阿  嬷  织 网 要 织   到   光   哦。

   1 2  7 6 5  - | 3 1  2 2 1   5 3 | 2 6 1 - - | 3 2 3 3  2 2 2 6 |
   虾仔 你 快 高 长 大 啰，   帮手 阿爷 去
   虾仔 你 快 高 长 大 啰，   插田 撒网 就

   1 2  7 6  5. | 1 | 1 2  7 6 5  - | 0   0 :‖ 1 2  5 3   2. 3 |
   睇  牛 羊   哦。
   更  在 行   哦。                     月  光 光
```

[①] 乐谱见《中国民间歌曲集成》全国编辑委员会、《中国民间歌曲集成·广东卷》编辑委员会编：《中国民间歌曲集成·广东卷》，北京：中国ISBN中心，2005年，第253页。

```
1 2 7̇ 6̇ | 5 - | 3 2 2 1 5 3 2 | 1 2 7̇ 6̇ 5 - | 0 0 0 0 ||
```
照　地　堂，　　虾仔　你　乖乖　睡　落　床。

注："虾仔"即婴孩。
　　"听朝"意为"明早"。
　　睇，音 di，意为看。
　　嬷，音 mo，意为奶奶。
　　《月光光照地堂》的歌词讲的是一家人第二天要做的事，阿妈（即妈妈）要插秧，阿爷（即爷爷）到山冈上放牛，阿爸要捕鱼虾，阿嬷（即奶奶）要织网到天亮。

《落雨大》描写了广州西关下雨时水淹街道的情景，它和《月光光照地堂》一样，是广府地区儿童都会唱的童谣。该曲为六声徵调式。

谱例 1-25*

落　雨　大①

广州市

1=A 2/4
中速稍快

```
7 2 | 7 - | 3 2 | 5. 3 2 - | 1 3 |
```
落　雨　大，　　　水　浸　　街。　　　　阿　哥

```
2 1 5. | 1 | 2 1 6 - | 1 2 1 1 | 1 2 1 |
```
担　柴　　上　街　卖，　阿　嫂　教　我　绣　花

```
5. - | 3 6 | 3 7 0 | 5 3 7 2 | 3 2 1 |
```
鞋。　　　花　鞋　花　袜　　花　腰　带，　珍　珠

```
5 2. | 1 2 1 | 6 5 - | 7 6 3 2. | 7 7. |
```
蝴　蝶　　两　边　排。　排　排　都　有　　十　二

```
5 0 | 3 2. 1 | 5. 6 - | 2 1 | 6 5 - ||
```
粒，　　粒　粒　圆　亮　无　　瑕　　瑕。

（卢惠玲 唱　卢庆文、何桂琼 记）

① 乐谱见《中国民间歌曲集成》全国编辑委员会、《中国民间歌曲集成·广东卷》编辑委员会编：《中国民间歌曲集成·广东卷》，北京：中国 ISBN 中心，2005 年，第 257—258 页。

《氹氹转 菊花园》既是一首童谣,也是儿童们玩转圈子的游戏歌,是粤语童谣的代表作。

谱例 1-26*

氹氹转 菊花园①
（游戏歌）

1=D 2/4　　　　　　　　　　　　　　　　　　　　　　　广州市

中速

```
5 5 | i - | 2̇ 2̇ | 5 0 | 2̇ i | 2̇ - |
氹 氹   转,    菊 花   园,    炒 米   饼,

6 i | 5 0 | 6 3 | i i | 2̇ 5 | 5 0 |
糯 米   圆,    阿 妈   叫 我   睇 龙   船,

i 5 | 2̇ · i | 2̇ 2̇ | 2̇ 0 | 2̇ 2̇ | 6 - |
我 唔   去 睇   去 睇   鸡 仔。  鸡 仔   大,

2̇ i | 6 - | 6 2̇ | 2̇ 2̇ | 5 - | 6 2̇ |
捉 去   卖,    卖 到   几 分   钱?    卖 到

2̇ 2̇ | 5 0 | 2̇ 2̇ | 5 - | i 5 | 5 i | 2̇ 0 |
一 分   钱,    一 分   钱,    买 条   油 炸   鬼,

6 2̇ | 6 i | 2̇ 5 | 2̇ 0 | 2̇ 0 | 2̇ 2̇ | 2̇ 0 ‖
食 咗   问 你   抵 唔   抵?    抵,    抵 抵   抵。
```

（欧阳伍 唱 卢庆文、曹镇和 记）

注：氹氹转：团团转。
　　油炸鬼：油条。
　　食咗：吃了。
　　抵唔抵：划算不划算,值不值得。

《何家公鸡何家猜》是一首用西洋大调式创作的童谣,其旋律具有和声意义。

① 乐谱见《中国民间歌曲集成》全国编辑委员会、《中国民间歌曲集成·广东卷》编辑委员会编：《中国民间歌曲集成·广东卷》,北京：中国 ISBN 中心,2005 年,第 263 页。

谱例 1-27

何家公鸡何家猜
（粤语儿歌）

韦然 词曲

1=♭E 2/4

欢快 活泼地

(3 1 1.2 | 3 5 5 | 4321 2176 | 5 1 1 0) ‖: 3 1 1.2 | 3 5 5.1 |
　　　　　　　　　　　　　　　　　　　　　　　真怪诞（呀）又有趣，你

6 6 1 6 | 5. 4 | 4 4 4 6 6 | 5 3 5.3 | 2 5 5 3 2 | 1 - |
望望公园 内， 有 四百只鸡鸡 咕咕咕，是 何家的 不知 道。

5.3 3 3 | 5 3 3 | 5.2 2 2 | 5 2 2 | 5.3 3 3 | 5 3 3 |
何家公鸡 何家猜， 何家小鸡 何家猜， 何家公鸡 何家猜，

5 3 2 3 | 5 2 1 | 5.3 3 3 | 5 3 3 | 5.2 2 2 | 5 2 2 |
何家母鸡 咯咯咯。 猴子哥哥 熊先生， 松鼠妹妹 牛叔叔，

5.3 3 3 | 5 3 3 | 5 3 5 2 | 1 (11 2233 | 4. 6 6 6 |
黄 狗爸爸 羊妈妈， 来 猜 来 猜 哟！

3 5 5 | 4321 2176 | 5 1 1 0) :‖ 1 (23 4567 | i 0 0) ‖
　　　　　　　　　　　哟！

第二节　潮汕民歌与歌舞音乐

潮汕是对潮州、汕头、揭阳、汕尾四个地级市的统称。潮汕地区地少人多，人均不到三分地，有"耕田如绣花"的说法。这种严谨细致的做事风格使得潮州人创造出了精致的潮州艺术，如潮州音乐、潮剧、潮绣、潮州木雕、潮州民居等。

潮汕民歌属闽方言系统民歌，同闽南民歌相似，多为古代闽越人留下的有声文化记忆。潮汕民歌也是一种与潮汕方言紧密结合的、独具特点的民歌种类。从体裁上来看，

① 陈荣主编：《声乐》，上海：上海音乐学院出版社，2016年，第99页。

潮汕民歌大致可分为礼仪歌、歌舞小曲、渔歌、儿歌等种类,其中以渔歌较多,也较有特色。

一、粤东渔歌

粤东沿海有漫长的海岸线和众多港湾,东北部与福建省接壤的饶平县和南澳县起至惠东县,海岸线有400多千米。粤东渔歌流行于粤东沿海各县的渔区,其中汕尾市的海丰县、鲘门、甲子、碣石,惠东县的港口、平海、范和、巽寮以及饶平、澄海、惠来等县的渔港,均为渔歌主要流行地区。汕尾(包括海丰和陆丰)和惠东渔歌曲调较为丰富优美,最具典型性。

粤东各地渔民基本操潮汕方言,所唱的民歌,为区别于珠江口的咸水歌,统称为粤东渔歌,演唱者的身份是广东东部沿海地区的疍家渔民。粤东渔歌主要属浅海渔歌,只有少量深海渔歌。

(一)汕尾渔歌

汕尾又称海陆丰,现在包含海丰、陆丰和陆河县。1988年,经国务院批准,在原海丰、陆丰两县的行政区域上设置地级市汕尾市。

汕尾渔歌又称"瓯船歌",用潮汕话演唱,主要在瓯船渔民①中传唱,是汕尾各地沿海的传统民歌。瓯船渔民也是疍家人,源自我国古代的瓯越族。瓯越是古百越族之一,居住在浙江省永嘉县瓯江一带,"瓯船"之名就是由此而来的。

汕尾渔歌音乐优美、意味深长,具有小调风格特点,被誉为南海渔歌的代表。它和以舟山群岛为代表的东海渔歌,以烟台、大连为代表的渤海渔歌一起,形成了中国渔歌的三大体系。其中,东海渔歌和渤海渔歌旋律高亢,主要用于海上的劳动生产,是典型的劳动号子风格;而汕尾渔歌唱风情、唱民俗、唱嫁娶,旋律优美流畅,节奏平稳,自成一格。

20世纪50年代以来,汕尾成为许多艺术家的采风宝地。中央歌剧院在20世纪60年代创作的歌剧《南海长城》的音乐素材就取自汕尾渔歌,民族管弦乐指挥家彭修文、钢琴演奏家刘诗昆、著名作曲家施光南和朱践耳都先后到汕尾采风。以渔歌为素材创作的音乐作品有:小提琴曲《丰收渔歌》、电影插曲《渔家姑娘在海边》、歌曲《在希望的田野上》《姑嫂月夜守海防》《军港之夜》《春天的故事》《春江谣》等。

2014年11月,汕尾渔歌经国务院批准被列入第四批国家级非物质文化遗产名录。

① 海上渔民分"拖船渔民"和"瓯船渔民",拖船渔民采用深海拖网作业,又称"深海渔民",他们说粤语,常唱"咸水歌",也唱些粤曲小调等。瓯船渔民采用中海作业,又称"中海渔民",他们多数是全家住在船上,游居于内海中,故有"浮水乡"之说。这类渔民的语言与陆上人一样操闽南语,但在服装打扮、生活习俗上与之截然不同,旧时极少与陆上人往来。因此,在旧社会,他们被认为是异类,受尽歧视和欺压。——笔者注。

1.汕尾渔歌的分类
（1）劳动歌曲

渔业劳动过程都伴随着歌声，比如出海或返航时唱《出海歌》《摇艇歌》，捕鱼时唱《捕鱼歌》《渔工苦》，妇女在家织网时唱《织麻歌》《晒网歌》，在风雨交加的季节，妇女们唱《平安歌》，风和日丽时唱《纺线歌》《思君歌》。

《纺线歌》是渔家女性在家纺线时唱的歌曲，用海丰话演唱，为上下句结构，后两句是对前两句的重复。节奏平稳，音区适中。下面这首《纺线歌》为五声徵调式，和珠江三角洲地区的咸水歌相似的是，歌曲句尾也有从"**5**"到"**3**"的下行。

谱例 1-28

纺 线 歌[①]

汕尾市

1=F 2/4
慢速

（谱例略）

透早（咧）纺（咧）线（咧）日（啊）映（咧）映（哪），

阿妹（个）纺（啊）线（咧）倒（啊）退（咧）行（啊），

手底（个）摄（咧）有（咧）二（啊）条（咧）线（哪），

左（啊）手（个）挈（啊）有（啊哆）一（啊）个（哆）篮。

（苏少琴 唱 黄琛 记）

注：摄：用两个手指夹细小的东西，谓之摄。
　　挈：拿。

[①] 乐谱见《中国民间歌曲集成》全国编辑委员会、《中国民间歌曲集成·广东卷》编辑委员会编：《中国民间歌曲集成·广东卷》，北京：中国ISBN中心，2005年，第647页。

(2) 婚嫁歌

汕尾地区渔歌《渔女出嫁》包含七个部分:"劝新娘""姆妈哭""娶亲的船来了""媒人歌""洒仙水""榴枝颂"和"开船",从新娘家一直唱到新娘坐上船儿嫁到夫家。代表作品有《新娘歌》《叮咛歌》《阿姆盼咐爱听知》《给俺碰水敬大官》《东风吹窗窗会红》《雨圆歌》等。

"细姑"是指男性的妹妹。潮汕习俗是长兄长嫂要负担弟妹的婚嫁,《打扮细姑做新娘》反映的是嫁妹时哥哥操办婚事的风俗。该曲为六声宫调式。

谱例 1-29

打扮细姑做新娘①
(妹仔调)

汕尾市

慢速 1=F 2/4 3/4

[乐谱]

1. 一只大船去过南(啊), 腊腊珠仔买成双(啊), 妹仔(喂)买成双;
 桃红李红剪六尺(啊), 打扮细姑做新人(啊), 妹仔(喂)做新人。
2. 一只大船去过洋(啊), 腊腊珠仔买成箱(啊), 妹仔(喂)买成箱;
 桃红李红剪六尺(啊), 打扮细姑做新人(啊), 妹仔(喂)做新人。

(苏细花、徐圆目 唱 黄琛 记)

注:过南:过南洋。
　　腊腊:光滑、圆亮。

(3) 爱情歌曲

汕尾渔歌中爱情歌曲的数量较多,是渔歌的主要组成部分,有《放掉小妹无奈何》《妹绣荷包有一个》《阿兄踏岭妹踏舟》《有心阿兄行来睇》《五步送兄》《送兄歌》等。

《妹绣荷包有一个》是首情歌,歌词内容是情妹送情哥荷包,希望情哥出海打鱼时满载而归,也希望情哥不要忘记自己。该曲为五声徵调式,节奏平稳,音域适中。这首歌曲

① 乐谱见《中国民间歌曲集成》全国编辑委员会、《中国民间歌曲集成·广东卷》编辑委员会编:《中国民间歌曲集成·广东卷》,北京:中国 ISBN 中心,2005 年,第 649 页。

衬字衬词的使用比较普遍,如"啊咧""啊"。

谱例1-30*

妹绣荷包有一个①

汕尾市

1=A 2/4
慢速

1.目睇 兄船 在(啊)头(啊) 前(啊),妹 绣 荷 包(咧)有 (啊咧)
2.荷包 绣有 花(啊)蜜(啊) 蜂(啊),蜜 蜂 采 花(咧)在 (啊咧)

一 (啊咧)个, 送 给 阿 兄(咧)腰 边 带 (啊),
路 (啊咧)中, 兄 今 双 手(咧)共 妹 接 (啊),

祝 (啊)兄个 捕(啊)鱼 (啊 咧)万 (啊咧)万 (啊咧)千 (啊)。
将 (啊)妹个 情(啊)意 (啊 咧)记 (啊咧)心 (啊咧)中 (啊)。

(苏细花 唱 黄琛 记)

注:目睇:眼看。

《阿兄踏岭妹踏舟》也是首情歌,描写了在山岭间种田的情哥和在大海中打鱼的情妹比翼双飞的真挚爱情。该曲为五声宫调式,节奏平稳,音域适中。

谱例1-31*

阿兄踏岭妹踏舟②

汕尾市

1=F 2/4 3/4
中速

1.清水 清悠 悠(哪), 阿(呀)兄(哪)踏岭(啊哆)妹踏舟,阿兄 (喂啊哆),
2.清水 清哩 哩(哪), 阿(呀)兄(哪)种田(啊哆)妹掠鱼,阿兄 (喂啊哆),

① 乐谱见《中国民间歌曲集成》全国编辑委员会、《中国民间歌曲集成·广东卷》编辑委员会编:《中国民间歌曲集成·广东卷》,北京:中国ISBN中心,2005年,第657—658页。
② 乐谱见《中国民间歌曲集成》全国编辑委员会、《中国民间歌曲集成·广东卷》编辑委员会编:《中国民间歌曲集成·广东卷》,北京:中国ISBN中心,2005年,第662—663页。

```
2̇ 1 6 1  -   | 1 0 0   | 3 3 5 5  | 5 3 3 1 3 1 | 3 1 2   3 |
妹 踏 舟   （啰）。      在(呀)山(呀) 像是(啊哆)比翼  鸟(呀),
妹 掠 鱼   （啰）。      在(呀)山(呀) 愿学(啊哆)双飞  鸟(呀),

1 1 2 6  2 1 1 6 | 1 6 5 - | 5 6 2 1 1 1 1 | 2 1 6 1 - | 1 0 0 ||
在(呀)水(啦) 像是(阿哆)双鲤游,  阿 兄(喂啊哆)双  鲤  游  （啰）。
在(呀)水(啦) 要效(阿哆)比目鱼,  阿 兄(喂啊哆)比  目  鱼  （啰）。
```

（徐十一 唱　施明新、黄琛 记）

《放掉小妹无奈何》是五声徵调式，旋律以级进为主，旋律在"5̣ 6̣ 1 2 3"之间盘旋，乐曲尾部出现了由"5"滑向"3"的下行。

谱例1-32

放掉小妹无奈何[①]

汕尾市

1=D 2/4

```
5   5̇ 6   1 2 6 5  | 2 ·   3 | 1 2 3 5 | 2 ·   1 6 | 5 ·    6 |
1.头  帆  扯 (啊咧) 起      高 映  映          (哪),
2.大  船  细 (啊咧) 船      行 够  了          (哪),
3.头  帆  扣 (啊咧) 起      水 生  波          (哪),
4.大  船  细 (啊咧) 船      行 够  了          (哪),

1   2 3   2 1 6 2  | 1 ·   2 | 6 5 6 1 | 5 ·      | 5 3 ↘ 0 ||
二  帆 介  扯(啊咧) 起       船 会 行     （哪）。
放  掉 介  小(啊咧) 妹       无 心 情     （哪）。
二  帆 介  扯(啊咧) 起       船 如 梭     （哪）。
放  掉 介  小(啊咧) 妹       无 奈 何     （哪）。
```

(4) 生活情趣歌曲

生活情趣歌曲是渔民在休闲或节日娱乐时所唱的歌曲，他们往往以熟悉的事物如大海、渔船、桅杆等为歌词，以平稳、委婉的旋律创作出形象生动、饶有情趣的歌曲，如《斗歌》《辩歌》《猜调》《你知乜个做大兄》等。

[①] 乐谱见《中国民间歌曲集成》全国编辑委员会、《中国民间歌曲集成·广东卷》编辑委员会编：《中国民间歌曲集成·广东卷》，北京：中国ISBN中心，2005年，第658页。

斗歌,又称对歌,是渔歌中最富于竞争性和欣赏性的歌曲。斗歌双方互斗思维的敏捷、智慧、知识和技巧,吸引众多听众参与,场面热烈动人。如每当渔船出海,渔工空闲之际,或渔家姐妹在海滩纺线织网之时,会有一位歌手发出挑战的信号:"要斗渔歌行麻来,斗恁姐妹七八个。斗恁姐妹无歌唱,无歌好虽勿麻来。"有人应以:"恁勿欺负阮无歌,阮有渔歌几千箩。三只虾船载唔了,搬起滩头高过山。"①这样斗歌就开始了。对歌双方开始时以《斗歌》《辩歌》等传统的基本调式应战,歌词到后来可以随机编唱,来考验对方的知识、阅历和理解应变能力。历代相传的基本歌词唱毕,双方就开始斗现编现唱的歌词了,直至一方败下阵来认输为止。

《斗歌》用对唱形式,一问一答,把大海中的各种鱼类名称编成歌词,歌中有丰富的海洋知识,又有十分风趣的情调。该曲为六声宫调式。《斗歌》流传范围非常广,在潮汕和惠东很多地方,渔民都喜欢唱这首歌。

谱例 1-33

斗歌（二）②

汕尾市

① 乐谱见《中国民间歌曲集成》全国编辑委员会、《中国民间歌曲集成·广东卷》编辑委员会编:《中国民间歌曲集成·广东卷》,北京:中国ISBN中心,2005年,第656页。
② 乐谱见《中国民间歌曲集成》全国编辑委员会、《中国民间歌曲集成·广东卷》编辑委员会编:《中国民间歌曲集成·广东卷》,北京:中国ISBN中心,2005年,第654页。

```
5 61 1 6 | 5 — 3 | 5 3 3 21 | 1 2 3 | 7276 5356 | 1 — — ‖
礐脚 米(啦 哈),        蝴蝶(哆)晓得 树(咧)尾 花(啊)。
(2 32 3 6)           (3 2 1)
 赶风 走(啦 哈),       我知(个) 吊舵 独(咧)条 须(啊)。
```

(徐十一 唱 黄琛 记)

注：乜：什么。
　　乜个：什么的。

2.汕尾渔歌的音阶与调式

汕尾渔歌的调式多种多样，其中以五声调式为主，在各调式中又以徵调式为最多，其次是宫调式。

无论在哪一种调式中，它们的旋律发展都是以音阶式的级进（如"**1 2 3 5，3 2 1 2**"等形式）和小音程（大小二度、大小三度）跳进为主，四度和五度跳进比较少，六度以上的跳进几乎不会出现。

正因为如此，所以就形成了汕尾渔歌的独特风格：音域不宽，富吟诵性，易于演唱，旋律宛如小舟在平静的大海荡漾一般。

在曲调进行中，调式中的"**4**"音（唱时多升高$\frac{1}{4}$度，介乎"**4**""**#4**"之间）和"**3**"音经常被特别强调使用。由于"**4**"音唱起来与粤东沿海语调非常吻合，"**3**"音则非常清澈明亮，所以，"**4**"与"**3**"两音唱起来令人感到亲切真挚，有海阔天空之感。

3.汕尾渔歌的传承

汕尾市城区新港渔歌队原为汕尾市海丰县汕尾镇业余渔歌队，成立于1958年。该队有老、中、青、少四代业余歌手近百人，其中年长者已过古稀。该队建队以来，涌现了以徐十一、苏少琴、苏细花、徐圆目、李香桂为代表的几代优秀渔歌手。

"汕尾渔歌王"黄琛（1934—2004），本土音乐家，20世纪50年代中期在汕尾文亭小学任教时，跟随著名的渔歌手徐十一学唱渔歌，长期从事汕尾渔歌的发掘、搜集和整理工作。经过三年多的苦心挖掘，他终于系统地笔录了大量的原生态渔歌并结成集子，于1958年印发给刚刚建立的海丰文工队和汕尾镇业余渔歌队，进行演习和传播。后选择其中易唱部分由海丰县文化馆出版《海丰渔歌》，全县上下迅速形成唱渔歌的热潮。

黄琛于20世纪80年代参加《中国民间歌曲集成·广东卷》的编辑工作，其记录的渔歌被《中国民间歌曲集成·广东卷》收录有81首，采访的地点涉及海丰、陆丰多地，这些渔歌为后人的研究提供了极有价值的资料。黄琛还著有《汕尾渔歌》，并创作了《南海渔女之歌》《粤东渔歌》等渔歌10首。1858年，黄琛参与成立了汕尾渔歌队，使渔歌开始走

上了舞台化的道路。

（二）惠东渔歌

惠东渔歌是粤东渔歌的一种，流行于惠东县港口镇新村、稔山镇范和村、巽寮镇新渔村一带的疍民中，大多采用潮汕话演唱。

渔歌的曲调品种繁多，有"哦哦香调""贤弟调""啦打啼嘟啼调""啰茵调""噢噢央调""哎咿哎调""哎哎咿哎哎调""兄妹调""香哎香调""苦调""乙尺上调""哎哎调"等20多个品种。

惠东渔歌属粤东渔歌中的浅海渔歌，曲式结构多为五声调式，以徵、宫两种调式为主，角、羽调式为辅。惠东渔歌的衬字、衬词特别多，很多原始的渔歌的调名都是以衬字、衬词而定的。惠东渔歌的旋律多为音阶式的级进和小跳，有时也有大跳，大跳多在四五度音程间。

渔歌是疍民们生活中不可缺少的一部分，不论在海上捕鱼、回港避风，或是节庆、祭祀、婚丧等场合都有渔歌。渔民出海时唱《出海歌》《辩歌》等，高亢有力，以歌鼓劲。渔妇在家唱《织网歌》《晒网歌》等，歌词长、叙事性强，可以解忧愁。

2008年，惠东渔歌被国务院批准公布为第二批国家级非物质文化遗产名录。惠东渔歌有三位省级传承人：李却妹、苏德妹和苏段。

惠东渔歌的传承走的是两条路线：一条是原生态的传承，一条是舞台化传承。原生态传承是在惠东本地，传承人以李却妹为代表，她是巽寮渔歌演唱队的队长，教年轻人唱惠东渔歌作品。舞台化传承分为演唱和创作两个部分，演唱上有李福泰和张喜英（湖南籍）二人，他们活跃在大小舞台上，演唱了不少新创作的惠东渔歌元素的作品，如《我的家乡好风光》《美丽的平海湾》《海之泉》《南海明珠双月湾》等，这些是有惠东渔歌风味的旅游歌曲作品。

在创作上，不少本土音乐家以惠东渔歌为素材进行创作。从20世纪70年代开始，广东作曲家施明新、杨庶正、徐东蔚等以渔歌为素材，创作了《娶新娘》《织网》《海上渔歌》《渔家四季尽春光》等歌曲，受到群众的喜爱和音乐界的好评。惠东当地的王广德、陈志祥、苏方泰、钟永宏等人也改编、创作了许多新渔歌，对惠东渔歌的传承和发展起到了积极作用。

惠州籍音乐家叶林致力于惠东渔歌的推广与传承，1982年在《音乐研究》期刊上发表了《渔歌：广东民歌海洋里的瑰宝》一文，介绍惠东渔歌的音乐特征。

中央歌舞剧院在20世纪60年代创作的大型渔歌剧《南海长城》中的音乐，就取材于惠东渔歌和汕尾渔歌。广东省作曲家施明新、杨庶正、许东巍等用渔歌素材创作了《娶新娘》《织网》《海上渔歌》《珊瑚岛》《海岛摇篮曲》《渔家四季尽春光》。

《一对龙虾藏礁洲》是"啦答啲嘟调"，五声宫调式。惠东渔歌最突出的特点是有浓厚

的地方戏曲音乐和庙堂音乐的味道，《一对龙虾藏礁洲》使用了粤剧高胡作为伴奏乐器，凸显了戏曲特色。

谱例 1-34*

一对龙虾藏礁洲①

港口新村

1=♭B 2/4 1/4

1. 来（啊）唱 流（阿）水 退 干 干（那），
2. 哪（阿）个 头（阿）家 会 算 数（那），
3. 再（阿）唱 流（阿）水 退 悠 悠（那），
4. 哪（阿）个 头（阿）家 会 算 数（那），

一 对 龙 虾 藏 礁（啊）脚，（阿呐）一（阿）对（介）龙
一 算 阮 龙 虾 几 多（啊）脚，（阿呐）算（阿）阮（介）龙
一 对 龙 虾 藏 礁（啊）洲，（阿呐）一（阿）对（介）龙
一 算 阮 龙 虾 几 多（啊）须，（阿呐）算（阿）阮（介）龙

虾 藏 礁（嗳 嗳）脚。（嗳
虾 几 多（嗳 嗳）脚。
虾 藏 礁（嗳 嗳）洲。
虾 几 多（嗳 嗳）须。

咳 啦 啦 呐 嘟 呐 哒 呐 嘟 呐）。

（李福泰、张喜英 唱 苏方泰、赵兴祥、陈志祥 记）

① 乐谱见苏方泰编注：《瓯船渔歌记忆（上）——曲种·歌词内容分类》，内部资料，第8-9页。

《斗歌》是男女对唱的形式，内容是对渔业生活知识的问答。该曲为六声宫调式。

谱例 1-35*

斗　歌①

平海镇

$1=B \quad \frac{2}{4}$

1.你知乜个真溜溜，你知乜个弯球球，你知乜个赶风走（啊咧），你知乜个海底游（阿）（阿）游。
2.阮知大桅直溜溜，阮知螺丝弯球球，阮知大帆赶风走（啊咧），阮知船舵海底游（阿）（阿）游。
3.你知乜鱼着火烧，你知乜鱼上战场，你知乜鱼好打索（啊咧），你知乜鱼好缚腰（阿）（阿）腰。
4.阮知鱿鱼着火烧，阮知鲳鱼上战场，阮知带鱼好打索（啊咧），阮知带鱼好缚腰（阿）（阿）腰。

（李福泰、张喜英 唱 苏方泰、赵兴祥 记）

二、潮州歌仔

潮汕人把唱民歌称为"唱歌仔"，当地民歌又称为"潮州歌仔"。潮州歌仔就是在潮汕歌仔的基础上发展起来的。老百姓习惯把当地的民间歌谣称为"畲歌"或"畲歌仔"，因为潮州歌仔中有一些歌曲和当地的畲歌有密切的联系。有学者认为一部分潮州歌仔是从畲歌传过来的，广东境内的畲族人主要居住在潮州凤凰山区，他们用客家方言唱畲歌，

① 乐谱见苏方泰编注：《瓯船渔歌记忆（上）——曲种·歌词内容分类》，内部资料，第16页。

与当地汉族互相吸收。

三、礼仪歌

在过去,潮汕人的结婚仪式非常的隆重与繁琐,结婚时要请伴娘"做四句",即把结婚礼仪的所有内容用祝福、赞美和吉祥的话来诵唱,这就是《伴娘歌》,当地称为"呾雅话"。

一套完整的《伴娘歌》包括从新娘出嫁前在娘家拜别爹娘和姐妹,到进了新郎家门"拜司命"、行礼、入洞房以及让新娘熟悉以后要处理的家务等。

出嫁前有:《在家吃姐妹桌》《新娘上轿》《合腰围》《拜别爹娘》。

新娘进门:《接松》《跨火烟》《接灯》《接镜》《解缚腰》《食入房丸、饮交杯酒》《出客厅》《拜司命》《公爹插花》《夫妻对拜》《开三牲》《敬酒》《敬茶》《牵被角》《捞潘缸》《进灶间》《煞井》《献元宝》。

四、歌舞小曲

潮汕民间有不少歌舞,一般都在农闲的春节、元宵节以及迎神赛会时在广场上表演,其中最有影响力的是流传在潮阳市和普宁市的英歌舞。

英歌舞表演的内容一说是宋朝梁山好汉化装混入大名府搭救梁山头目卢俊义的故事,又说是梁山好汉化装劫法场救宋江。英歌舞的表演分为文、武场。武场表演的演员采用戏曲武生的穿戴打扮,手中有节奏地敲击短棍,用潮州大锣鼓伴奏,气势甚为雄伟;文场称"英歌后棚",带有歌舞、旱船、杂耍等表演,伴奏用潮阳的笛套锣鼓。传统的英歌舞是为乡村社区迎神赛会而准备的。

《唱英雄》是英歌舞文场表演时唱的歌曲,曲调和潮州音乐的重六调相似,配合着锣鼓表演,表现粗犷的英雄气概。

谱例 1-36

唱 英 雄[①]
（歌舞曲）

汕头市潮阳区

$1=F \ \frac{2}{4}$
中速

| 6 6 6 6̲5̲ | 4̲5̲6 5 | 4̲5̲ 4̲5̲ | 4̲5̲2̲ 1 | 5 5 6̲5̲ | 2̲ 4̲5̲ |
| 送郎 送到 | 杨柳坡, | 酒瓶 有酒 | 表哥哥。 | 哥哥 去了 | 有多久, |

| 4̲4̲ 5 5 | 5̲4̲2̲ 1 | 5̲4̲ 5 | 5̲4̲ 5 | 4̲5̲ 4̲5̲ | 4̲5̲2̲ 1 ‖
| 不见 哥哥 | 无奈何。 | 摇(呀)摇, | 摇(呀)摇, | 打锣 打鼓 | 唱英雄。 |

（林亚饱 唱 庄里竹 记）

① 乐谱见《中国民间歌曲集成》全国编辑委员会、《中国民间歌曲集成·广东卷》编辑委员会编:《中国民间歌曲集成·广东卷》,北京:中国ISBN中心,2005年,第628页。

五、儿歌

潮汕地区的儿歌非常丰富,从母亲哄婴儿入睡的摇篮曲、牧童的放牧歌以至反映各个时期社会生活现象的歌谣,几乎无所不包。潮州传统歌谣的歌唱者主要是儿童。祖母、母亲边做针线活,边随口教儿童歌唱。儿童学会之后,便你教我,我教你,广为传唱。此外,潮汕地区过去长期流传着一种叫作"关戏童"的游戏,游戏过程中要唱很多童谣。

潮汕儿歌歌词句式简短,语言生动,多为七字句、五字句、三字句,以四句或六句为一首。常以一两个三字句起头,具有简洁明快的特点;它的音域不广,一般在八度以内,结构严谨,大多由两个乐句或四个乐句构成乐段。

《天顶一只鹤》是潮汕地区有名的儿歌,民间流传的版本非常多,其内容都是反映中华人民共和国成立前当地人不得不漂洋过海去南洋谋生的经历。该曲为五声徵调式。"嬷",音 ma,"阿嬷"指的是爸爸或者妈妈的母亲。

谱例 1—37

天顶一只鹤[①]
（儿歌）

汕头市潮阳区

1=D 2/4
中速

（佚名 唱 蔡树航 记）

注:暹罗,现在的泰国。

《天乌乌》是潮汕地区一首很有名的儿歌,歌词很有趣味,使用了拟人、夸张等修辞手法,讲的是农民扛着锄头去田地里走走,遇到鲤鱼娶亲,其他动物们帮忙打杂的场景。

[①] 乐谱见《中国民间歌曲集成》全国编辑委员会、《中国民间歌曲集成·广东卷》编辑委员会编:《中国民间歌曲集成·广东卷》,北京:中国 ISBN 中心,2005 年,第 715 页。

谱例 1-38

天乌乌（一）
（童谣）

汕头市潮州区

1=♭B 2/4
中速

3 3 3 | i. 2 i 3 | 2 i 6 i | 3 3 i i | 6 5 i | 3. 2 3 |
天乌乌，　擎起锄头　来去巡埔，遇着鲤鱼　在母嬷。龟擎灯，

6 3 i | 3 i 7 7 | 2 — | 3 6 6 6 | 6 — | 3 3 3 2 |
鳖打鼓，　蟟乔扛新　娘，　　　虾蛄踢囊　箱，　　水鸡担布

i. 6 | 5 3 5 2 | i — | 3 0 i 0 | 3 7 6 7 | 7 0 7 0 |
袋，　回蟹来相　贺，　　　胡蝇吹"啲　啲"，　沙蜢

5 6 i i | 3 6 i. 6 | 5 6 i | (3. 3 3 3 | 6 2 i) 6 | i 3 |
擎彩旗，（的乔的阿噫禾的）X X X X X X 阿弟哈

3 — | i 3 6 i | 2 3 6 3 2 | 3 — | 3 3 i |
弟！　你个新娘　生来偌趣　味？　　绿豆目，

6 5 5 | 3 3 3 | 6 6 i | i 3 | i 2 3 3 | 6 6 | 6 — ‖
蒜头鼻，锄头嘴，粪箕耳，耳屎耙落足半粪箕。

（佚名 唱 陈玛原 记）

注：巡埔：巡田或山园。
　　母嬷：娶亲。
　　蟟乔：一种近海的蛤类。
　　水鸡：青蛙。
　　啲啲：吹奏唢呐的声音。
　　沙蜢：蜻蜓。
　　的乔的阿噫禾的：唢呐和其他乐器的混响。

① 乐谱见《中国民间歌曲集成》全国编辑委员会、《中国民间歌曲集成·广东卷》编辑委员会编：《中国民间歌曲集成·广东卷》，北京：中国 ISBN 中心，2005 年，第 717 页。

第三节　客家民歌与歌舞音乐

客家的祖先来自中原,他们为了躲避战乱来到南方,最后定居在闽、粤、赣三省交界的深山之中,如粤东的梅县、兴宁、五华、紫金、河源,福建西部的上杭、宁化、清流、永定,江西南部的兴国、瑞金、永新等地,以及台湾北部的桃园、新竹、苗栗等地。客家文化是北方中原文化和本土文化相结合而形成的独具特色的文化类型。客家的民歌有客家山歌、舞歌、小曲、师爷歌等。

一、客家山歌

客家山歌以流行于粤东北的兴宁县、梅县的山歌最具有代表性,通常略称"兴梅山歌"。

由于用客家方言演唱,故称"客家山歌"。客家山歌的内容广泛,语言朴素生动。歌词善用比兴,尤以双关见长,韵脚齐整。客家山歌上承《诗经》的传统风格,继受唐诗律绝及后世竹枝词的重大影响,同时又吸取了南方各地民歌的优秀成分,自成体系,风格独特。

从题材内容看,客家山歌包括了劳动歌、劝世歌、行业歌、耍歌、时政歌、仪式歌、情歌、生活歌、儿歌和猜调、小调、竹板歌等。曲调丰富,主要有号子山歌和正板山歌、四句八节山歌、快板山歌、叠板山歌、五句板山歌等,旋律非常优美。

客家方言因地域不同存在差别,这种差别影响到了山歌的旋律发展,所以,人们常以地名来称呼不同的山歌调,如"(梅县)松口(镇)山歌""(兴宁)石马(镇)山歌""(蕉岭)长潭(镇)山歌""(大埔县)西河(镇)山歌"。

(一)客家山歌的腔调和板式

客家山歌有多种腔调和板式,如号子山歌、正板山歌、四句八节山歌、快板山歌、叠板山歌等。

1.号子山歌

号子山歌又称山歌号子,多采用衬词,只有一个长乐句,在高音区相邻两三个音之间进行,散板,节奏自由,用假声唱。

《有好山歌溜等来》是山歌号子。山歌号子是从劳动号子引申而来的山歌引子,一般表示邀请之意,演唱者接着会发出对歌的挑战,开头的"噢嘿"两字是开始歌唱,提醒对方注意之意。

谱例 1-39

有好山歌溜等来①
（松口山歌号子）

梅州市梅县区

（熊莉梅 唱 蓝培业 记）

注：溜等来：唱起来。

2.正板山歌

正板山歌也叫四句板山歌，由四个乐句组成，结构工整对称，是客家山歌中流传最普遍的一种曲式。

《八月十五光华华》以月光起兴，表现了青年男女之间真挚的爱情。曲调为五声音阶羽调式，音程以级进为主，节奏自由、悠长。

谱例 1-40

八月十五光华华②
（松口山歌）

梅州市梅县区

① 乐谱见《中国民间歌曲集成》全国编辑委员会、《中国民间歌曲集成·广东卷》编辑委员会编：《中国民间歌曲集成·广东卷》，北京：中国 ISBN 中心，2005 年，第 317 页。

② 乐谱见《中国民间歌曲集成》全国编辑委员会、《中国民间歌曲集成·广东卷》编辑委员会编：《中国民间歌曲集成·广东卷》，北京：中国 ISBN 中心，2005 年，第 318 页。

[乐谱：饮妹 细茶（喔） 开 心 花（喔）。]

（熊莉梅 唱 蓝培业 记）

《乌乌赤赤还较甜》是大埔县西河镇的山歌，也是大埔县代表性山歌。"乌乌赤赤"意为皮肤暗黑不水嫩。歌词大意为：我不贪恋白白嫩嫩的老妹，我也不嫌弃皮肤暗黑的老妹，老妹就像山上的山稔果一样，又红又紫的更甜。该曲就用了"**1 2 3**"三个音，宫调式。

谱例1-41

乌乌赤赤还较甜①
（西河山歌）

大埔县

1=A 2/4 3/4

中速

[乐谱]

白白 嫩嫩 𠊎唔 贪（噢），乌乌赤赤 𠊎唔 嫌（噢）；老妹 好比 当梨样（哎），乌乌 赤赤 还较 甜（噢）。

（黄介芳 唱 张波良 记）

注：当梨：也叫山稔，或当稔、冈稔，山果成熟时呈紫红色，以此形容老妹的肤色，也谐音"当午"，语意双关。

3.四句八节山歌

四句八节山歌的特点是歌词四句，旋律八个乐句。是把一句歌词分作两个乐句来唱，词中夹有较多的衬词。其曲调是在正板山歌的基础上发展而成的。

《新绣荷包两面红》是兴宁县非常有名的山歌，是一首情歌。衬词"刁嫂子"相传是古

① 乐谱见《中国民间歌曲集成》全国编辑委员会、《中国民间歌曲集成·广东卷》编辑委员会编：《中国民间歌曲集成·广东卷》，北京：中国ISBN中心，2005年，第357页。

代有名的山歌手,现在作为衬词用。该首乐曲中运用了大量衬字、衬词和衬句,将乐曲规模扩展了一倍,是典型的四句八节山歌。该曲为五声羽调式。

谱例 1-42*

新绣荷包两面红①

（石马山歌）

兴宁市

1=♭B 5/8 4/8

快速

（乐谱略）

（陈庆蓝 唱 谢高 记）

注：正,意为才、再。

① 乐谱见《中国民间歌曲集成》全国编辑委员会、《中国民间歌曲集成·广东卷》编辑委员会编：《中国民间歌曲集成·广东卷》,北京：中国ISBN中心,2005年,第327页。

4.绝气山歌

绝气山歌的尾音非常短促,而且每唱完一句要停顿一下,好像喘不过气来,所以被称为"绝气山歌"。

谱例1-43

上岰唔得慢慢摇①
（上岰山歌）

平远县

1=C 2/4 3/4
中速

| 6 2 2 1 6 2 | 2 1 1 2 0 | 6 6 2 2 6 2 | 1 2 6 1 0 0 | 6 2 6 6 6 2 |

上岰 唔得(时)慢 慢摇(哟)， 没你石炭(时)会 烧柴(哟)， 没你洋船(时会)

| 2 1 1 6 1 0 | 0 6 6 1 2 1 0 | 0 6 6 2 1 | 2 2 1 6 6 0 ‖

过 水(哟)， 没偓(哟) 心 肝(哟) 出 外呀漂(哟)。

（肖子军 唱 陈淳和、莫日芬、宁斟 记）

注：唔得：艰辛。
　　石炭：煤。

5.叠板山歌

叠板山歌又称叠字山歌。歌词中有较多的叠字叠句,有时多达数十字。其曲调的开头与结尾,基本上保留正板山歌的特点,中间则由于通过叠字叠句而扩充了曲调,演唱时近似数板。

《嫁郎爱嫁劳动郎》内容是劝勤劳能干的老妹找对象时不要找在街头游荡不干正事的人,而要嫁给爱劳动的小伙子。歌词中用了很多形容词,使得描述出来的人物非常有画面感。歌词在原来的七字句的基础上,加上了许多相同结构的叠字,使得歌词字数大大增加。从曲调上看,增加了许多同一音型的反复和变化重复,感情表达更加生动。

① 乐谱见《中国民间歌曲集成》全国编辑委员会、《中国民间歌曲集成·广东卷》编辑委员会编：《中国民间歌曲集成·广东卷》,北京：中国ISBN中心,2005年,第336页。

谱例 1-44

嫁郎爱嫁劳动郎
（梅城叠字山歌）

梅州市梅县区

1=G
快速

廿（2 16 1 2.） ｜ 2 33 1 2. ｜ 3 21 12 1 12 22 16 12 1 2. 2. ｜
　　　　　　　　新 打个 镰刀　　紧磨紧利、紧擦（就）紧发（哒）　光（哦），

0 12 6 21 6. ｜ 1 2 6 22 62 ｜ 1 21 6 21 22 21 22 2 21 12 16 ｜
（𠊎话）老妹（呀）你（嘟）紧大（就）紧会 劳动生产、会写会算、会弹会唱，样样 工 作（哇）

2 21 6. 6 23 1 ｜ 1 31 2 31 ｜ 11 22 2 21 21 1 12 22 ｜
都在（呀）行（哦 嚄）； 老妹你千 祈（哟）　唔好嫁畀十字 街头游游 丁丁、

2 12 2 2 6 6 ｜ 2 2 6 61 6 12 6 23 1 ｜ 6 31 2 31 1 2. ｜
好食懒做、花花假假、骗骗 达达个郎当 古（哦　嚄），　老妹你千 祈（哟）

2 21 1 2. 2 66 ｜ 2 2 6 2 2 ｜ 11 22 2 21 2 6 6 1 1 12 ｜
爱嫁深山壁 背角里 烧灰 打炭、战天 斗地、勤勤俭俭、会划会算、老老 实实、乌乌

6 6 2 12 2 2 6.1 26 ｜ 3 12 2 1 21 6 2 6 21 6 12 6. 6. ｜
赤赤、背囊上 晒到 起 松光节 水涿下去 都会弹（呀）走个 劳动（哇）　郎（哦）。

（陈丙华 唱 蓝培业、肖建兰 记）

注：个：的。　　　　　　　　　　爱：要。
　　紧：越。　　　　　　　　　　壁背角里：偏僻的角落里。
　　千祈：千万。　　　　　　　　打炭：挖煤。
　　唔好嫁畀：不要嫁给。　　　　背囊：背脊。
　　游游丁丁：游游荡荡。　　　　松光节：饱含松脂的松树节。
　　骗骗达达：油油滑滑，到处骗人。　涿：淋。
　　郎当古：流浪汉。

① 乐谱见《中国民间歌曲集成》全国编辑委员会、《中国民间歌曲集成·广东卷》编辑委员会编：《中国民间歌曲集成·广东卷》，北京：中国ISBN中心，2005年，第323页。

(二)客家山歌的演唱内容和演唱场合

1.演唱内容

客家山歌的演唱内容大致可分为下列三种:一种是男女间调情的山歌,这是客家山歌的主要部分。二是自我陶醉或自我发泄的山歌,唱时未必有听的对象,有时可以单独一人随口哼几句来调节枯燥的心情。三是戏谑性的歌谣,即男女之一方以戏谑性的态度向对方唱一首山歌,对方如有反应则也以山歌调讥讽对方;如无反应,可知他(她)是一个老实可欺或不会唱山歌的人。

2.演唱场合

因为客家山歌大部分内容是情歌,所以客家人唱歌不在村中,也不在宅内,而是要避开村人和家人,到偏僻空旷的山里去唱。人们在山间劳作时一展歌喉,既缓解劳动强度,又释放胸中郁闷之气,所谓"深山大树好遮阴,只听山歌唔见人"是也。倘若其歌声引起异性歌手的兴趣,那么往往"山里对歌堆打堆,有情有义忘记归"。在过去,客家地区有很多男女都是通过对山歌而认识结成夫妇的。

在过去,客家地区唱山歌特别盛行,在客家人的传统节日里,歌手们往往搭起歌台,展开歌赛,如五华县的"山歌醮"尤其出名。

(三)客家山歌的代表人物

1.余耀南

余耀南(1938—2017),大埔县青溪镇人,客家山歌的国家级传承人。余耀南才思敏捷,在对歌中对答如流,能充分掌握和运用客家山歌的特点,唱调通俗易懂,唱词具有双关比喻,很有文采。

图1-2 屠金梅向余耀南先生请教(余淑娟拍摄,2012年春节)

2. 汤明哲

汤明哲（1934— ），蕉岭县人，从事山歌创作和表演50多年，有"山歌汤"的美誉，1990年由梅州市人民政府授予"山歌大师"称号。

二、舞歌

舞歌是舞蹈表演时唱的歌，客家地区的民间舞蹈有春牛舞、竹马舞、马灯舞、推车舞、狮舞、龙舞、火龙舞、船灯舞、鲤鱼灯舞，这些舞一般源于北方。

（一）龙舞

龙舞多在元宵节举行，客家的龙舞有丰顺县的火龙舞和大埔县的花环龙。

火龙舞是龙舞的一种，是广东丰顺县独有的民间艺术，以丰顺县埔寨镇的火龙舞最为壮观。火龙用纸扎成，长15至20米，扎满了各种鞭炮，表演者赤膊袒胸，炮火溅到身上灼起的水泡越多表示越吉利。火龙舞一般在春节和元宵节夜晚表演。整个火龙队伍由锣鼓队，火缆队，鲤、鳖、虾等花灯队和绣球、火龙组成。表演人少则百人左右，多则三四百人。

龙歌为龙舞时所唱的歌调，如打四围、游花园、叹五更、送郎参军、补缸等。

（二）春牛舞

春牛舞是农民在春季开耕时歌颂耕牛、传授生产知识、教育人们爱护耕牛、祈求农业丰收的一种民间艺术形式。全国很多地方都有春牛舞，各地表演方式有所不同，但大多是由男性表演纸糊的耕牛，表演者边演边唱，并伴有锣鼓声。

客家春牛调除在舞春牛时唱春牛以外，还可以唱其他内容，例如唱《长工苦》《十二月农事》等，主要由男性表演。

《手拿牛棍喝牛行》为含清角音的六声徵调式。歌词共有六句，其中第三句和第六句是重复第二句和第五句。在音乐上，后三句旋律是对前三句旋律的变化重复。歌词中运用了大量衬字、衬词和衬句。

谱例1-45

<center>

手拿牛棍喝牛行[①]

（春牛调）

连州市

</center>

$1={}^\flat B$ $\frac{2}{4}$ $\frac{3}{4}$

快速

| 5 6 i 2 | i 6 5. | 6 | 5 6 i 6 | i⁀ 0 | 3 5 | i 2 |

（领）1.春(呀)牛(介 子介来 介)角(介)弯(就)弯， 阿孙 放 你
（领）2.春(呀)牛(介 子介来 介)角(介)弯(就)弯， 牛轭 级 曲

[①] 乐谱见《中国民间歌曲集成》全国编辑委员会、《中国民间歌曲集成·广东卷》编辑委员会编：《中国民间歌曲集成·广东卷》，北京：中国ISBN中心，2005年，第505页。

[乐谱：第一段]

出牛栏，（合）阿孙　放你　出牛栏。
推牛颈，（合）牛轭　级曲　挂牛颈。

（领）放 你（介）上（呀）山（介）食（介）百（呀）草，　食饱百草
（领）挂 起（介）牛（呀）轭（介）上（介）牛（呀）链，　手拿牛棍

你爱行，　食饱　百草你爱行。
喝牛行，　手拿　牛棍喝牛行。

（佚名 唱　宗江、黄平菅 记）

注：级曲，意为弯曲。

（三）竹马舞

竹马舞又称"竹马灯"或"跑竹马"，是流行于我国广大汉族地区的民间舞蹈，用于春节、元宵节和迎神赛会中，是一种群众参与、自娱性的歌舞活动。

客家地区的竹马舞是用竹篾和纸糊成的马，由表演者套在腰间。表演时有伴奏，表演内容大致有送郎、迎亲、观灯、唱灯、赛歌等。马灯调是舞竹马时所唱的一种歌调。

《十二月长工歌》和劳动号子颇为相似，由领唱和合唱构成，领唱的歌词有实意，合唱的歌词为衬句，无实意。该曲为五声徵调式。

谱例 1-46

十二月长工歌①
（马灯调）

连州市

$1={}^\sharp C$　$\frac{2}{4}$

中速

（领）1.四月打工　真可怜（啰），（合）（沙　溜朗沙　啰）（领）挑担（介）石灰
（领）2.耗到半晏　热头大（啰），（合）（沙　溜朗沙　啰）（领）石灰（介）醃脚

① 乐谱见《中国民间歌曲集成》全国编辑委员会、《中国民间歌曲集成·广东卷》编辑委员会编：《中国民间歌曲集成·广东卷》，北京：中国ISBN中心，2005年，第512页。

```
2 i 6 i⌒ | i. 6 5 | 6. 2 i | i 2 2 i 6 | 5. 6 5. 6 | 5.⌒ 0 ‖
```
去耗 田，(合)(沙 溜朗　　刘三妹　　眼睛睛那个 水花漂 的漂)；
喊皇 天，(合)(沙 溜朗　　刘三妹　　眼睛睛那个 水花漂 的漂)。

（佚名 唱 宗江、黄平营、肖俊伟、张松伯 记）

注：耗田，意为耕田。

（四）船灯舞

粤东梅州地区的船灯舞和北方的跑旱船、江南的采莲船是同一种民间艺术形式。船灯流行于粤东梅州地区的平远县和蕉岭县，平远船灯舞的由来有一个动人的传说：清帝乔装出巡江南，至福建沿海，突遇风暴，险些丧生，幸投宿于一渔船。在与船家祖父和孙女言谈之中，获悉渔家饱受渔霸欺凌，不能温饱，甚为恻隐。翌晨临别时，特赠夜明珠一颗，亲笔题赠"渔家乐"金匾和"圣旨"金牌各一。渔翁顿觉福从天降，惊喜交集，叩头跪接。尔后，渔民们再不受渔霸欺凌，且有夜明珠之光，风雨黑夜，均可出海捕鱼。后人便根据这一传说排演船灯舞。

船篷前装裱门楼，上镶"渔家乐"。船灯舞由船公、船妹、船郎和挑船者四人表演，表现的是渔家水上行船的细节以及男女爱情。表演者们相互配合，将上船、下船、撑船、拉船、泊船、登岸打花鼓等表演得惟妙惟肖。

《花鼓》为男女对唱，内容是情歌。五声宫调式，旋律和江浙小调极为相似，四句旋律为起承转合式。

谱例 1-47

花　鼓[①]

平远县

1=♭E　4/4
中速

```
  3 5　i 6. i 5 | 3 5 6 3 5　-  | 3 5　i 6 i 6 5 |
```
(女)1.我家　　郎，　(男)我　家　娘，　(合)不怕　风　来
(男)2.郎 伴　　娘，　(女)娘　伴　郎，　(合)好比　鸳　鸯

```
  3 2 5 3 2 1　- | 1 6 1 2 5 3 5 | 6 5 3 2 3 5 2 3 2 1 2 | 3 5 i 6 5 |
```
不 怕　浪，　船到　滩　头　难使　桨，　我俩　一　同
和 凤　凰，　日日　夜　夜　成双　对，　幸福　生　活

[①] 乐谱见《中国民间歌曲集成》全国编辑委员会、《中国民间歌曲集成·广东卷》编辑委员会编：《中国民间歌曲集成·广东卷》，北京：中国ISBN中心，2005年，第532页。

第一章　岭南民歌与歌舞音乐

（弦乐过门）

[乐谱部分：
1. 3.2 1 2 3.(5 3 | 1 2 3 3 2 3 2 1 6 5 6 1 | 1.3 2 1 2 1 —):‖
 把 船 拉 上 滩。
2. 3.2 5 3 2 1.(3 2 |
 乐 无 疆。
 1 1 0 5 6 1 1 0 3 2 | 1 1 0 5 6 1 1 1 1 | 1 1 1 1 1 1 1 1 | 1.3 2 1 2 3 1 —)‖]

（李金茂、陈乃柔 唱　蓝培业 记）

三、师爷歌

师爷歌是道教正一派道士做醮仪式上所唱的歌。客家称道士为师爷，将道士唱的这种歌称为师爷歌。

广东新丰县各乡镇农村有做醮的习俗，当地寺庙、道观等祭祀场所众多，以村庄和氏族为单位，每隔一至三年做一次"小醮"，三至五年做一次"中醮"，八至十年做一次"大醮"。做醮仪式由师爷主持，设神坛演法事。

师爷歌的旋律被民间人士填入歌词，将其作为民歌传唱。

四、儿歌

客家儿歌和客家其他音乐形式一样，风格比较爽朗、豪放，同时有许多生动的比喻和机智的对答。

《月光光　下莲塘》和《月光光　打岭上》是两首在客家地区广泛流传的儿歌，这两首儿歌在歌词上顶针和连锁并用，又频频变韵，一环扣一环，使整首儿歌显得情趣盎然。

《月光光　打岭上》是韶关南雄市的儿歌，旋律中大量使用前十六后八分附点节奏。歌词使用了顶针和连锁的修辞手法，且频繁换韵，情趣盎然。

谱例 1-48

月光光　打岭上[①]

南雄市

1=G 2/4
中速

[乐谱：
3 3. 1 | 5 3 1 | 3 5. 6 | 3 5. 1 | 1 3. 1 | 5 1. 1 |
月 光 光， 打 岭 上； 轿 来 等， 轿 来 扛； 扛 下 街， 找 金 簪；

1 1. 5 | 3 6. 5 | 6 5. 2 | 3 6. 2 | 5 2. 7 | 3 3. 7 |
金 簪 黄， 挍 米 黄； 米 黄 辣， 挍 铙 钹； 铙 钹 响， 挍 菜 邦；]

[①] 乐谱见《中国民间歌曲集成》全国编辑委员会、《中国民间歌曲集成·广东卷》编辑委员会编：《中国民间歌曲集成·广东卷》，北京：中国ISBN中心，2005年，第552—553页。

```
3 3. 1 | 3 6. 1 | 5 1. 6 | 3 6. 6 | 6 6. 1 | 3 1. 1 |
菜无 斤， 挍枚 针； 枚针 眼， 挍把 伞； 伞头 鸟， 挍乌 猪；

1 1 5 1 | 3 6 6 3 | 3 6 1 1 2 5 | 5 6 3 5 | 5 5 |
乌猪 唔肯 大， 留起 卖； 卖到 几 多(哩)钱， 留起 结同 年； 同年

5 3 7 | 7 1. 3 3. | 3 7 7 | 3 3. 7 7. | 3 6 3 | 6 3. 6 5 | 1 1. 3 0 ‖
同筐 牯， 拗根 棍子 撑虱 肚； 撑得 虱肚 啦啦 爆， 外公 外婆 钻进 灶。
```

（叶兰芳 唱 刘云珩、叶兰芳 记）

注：挍：换。
　　挍菜邦：换送饭的菜。
　　筐牯：筐子。

第四节　粤西民歌

粤西民歌最具代表性的是雷州姑娘歌。雷州姑娘歌原是妇女们用来自娱自乐的，后来逐渐演变成半职业的载歌载舞的表演形式，她们表演的歌曲被当地群众称为"姑娘歌""咬口头歌"或"口头歌"。雷州民间有表演姑娘歌的团体，这样的团体被称为"姑娘歌班"。雷州半岛姑娘歌班的表演，主要应邀为乡村神诞年例演出。目前，在雷州地区仍有从事姑娘歌表演的姑娘歌班，姑娘歌班由2～8人组成。

雷州姑娘歌于2006年被列为国家级非物质文化遗产名录。历史上姑娘歌的名歌手有陈守经、伍兰香、陈敬哉、周定状、李莲珠等。

（一）雷州歌的表演形式和表演内容

姑娘歌的表演形式是一男一女登台对唱，女歌手称为"歌姑娘"，男歌手称为"歌童"。表演时男歌手右手拿一把纸扇，女歌手左右手分别拿一块手帕和一把纸扇，两个人边舞边歌。舞蹈有一定的程式，歌是即兴发挥。每唱完一首，两人要互换位置，如此一唱一和，来回换位，分别朝前后左右四个方向转换台步，每首歌男的转换台步14次，女的16次，循环反复，有如东北的二人转。循环往复，直至有一方唱不下去或者变了韵脚就得认输下台。此外，台下的观众可以登台发问，叫作"捞台"。

传统姑娘歌的表演内容有三个部分：颂神、对唱和劝世歌。颂神是在登台表演之前，姑娘歌班的三至五名艺人跪在神龛前，一人一段，循环联唱，其内容不外乎请神、安神、祈求神灵保佑安居乐业。演唱结束后，再次跪于神龛前，慰神、送神，俗称"缴歌"。其中对唱最受群众的欢迎，还有一种对唱是专门设置擂台比赛的斗歌。据史书记载，清代雍正

年间就在海康县(现在雷州市)兴起了雷歌赛歌。每逢过年、元宵或神诞喜庆,城乡纷纷设立歌台,请歌手登台即兴对唱。

中华人民共和国成立前,姑娘歌的题材主要是男欢女爱,其训练的歌母主要是以打情骂俏为主,反映了姑娘歌的草根性。中华人民共和国成立后,由于姑娘歌的颂神部分宣传封建迷信,对歌部分又大多是男欢女爱,所以姑娘歌一度被禁止。

(二)姑娘歌的歌母和作品赏析

姑娘歌的歌曲以韵来分,民间称之为"歌母",目前常用的歌母有 20 种,分别是:旦岗郎、歌望娘、记天时、见真人、富师徒、老高头、梦中逢、叫逍遥、醉归雷、敬心情、久收留、滚闷晕、格生夜、打脚城、爱开怀、苦黑土、姑苏土、觅妹媒、礼底黎、割山麻。这 20 个歌母概括了雷州歌中的约 5000 个韵脚。雷州歌曲调的音域不宽,大多数在四五度之间,最多到六七度。调式以商调式和徵调式为主。旋律进行多为下行。

"旦岗郎"韵是雷州歌的基本调,用途很广,商调式,四句体。《利刀难刺镜里人》歌词内容都是"大实话",如为了砍倒树去捉鸟是痴人说梦,围堵一片海去捉鱼非常费力,用大火烧水底的草烧不着,快刀刺不了镜子中的人,等等。该曲为加清角的六声商调式。"戽",音 hù,意为汲,常与斗组词。戽斗是旧时取水灌田的农具。

谱例 1-49

利刀难刺镜里人[①]
("旦岗郎"韵)

雷州市

（陈湘 唱 陈湘、何希春 记）

《乜水白乜水青》是民歌中的对花体,采用对答的形式,一问一答。歌词内容为:(问)什么水白什么水青?什么弯曲不发枝?什么开花不结果?什么籽落不发芽?(答)溪水

① 乐谱见《中国民间歌曲集成》全国编辑委员会、《中国民间歌曲集成·广东卷》编辑委员会编:《中国民间歌曲集成·广东卷》,北京:中国 ISBN 中心,2005 年,第 740 页。

白海水青,牛角弯曲不发枝,海缓开花不结籽,蕉籽落土不发芽。该曲为加变宫的六声商调式。开头用呼喊式的"阿唻"引出,问和答的旋律基本一致,商调式,四句体。

谱例 1-50

乜水白乜水青①
（"敬心情"韵）

雷州市

1=D 2/4
中速

（甲）(啊 唻) 是乜水白（呃） 山(咦呃) (咦呃) 水青？ 是乜曲弯（啊）无 发（哇）枝？ 是乜生花 无结籽？ 乜籽落土（呃）无 发（呃）芽？

（乙）(啊 唻) 溪水妃白（呃） 海(咦呃) (咦呃) 水青， 牛角曲弯（啊）无 发 枝， 海缓生花 无结籽， 蕉籽落土（呃）无 发（呃）芽。

（蔡保 唱 宋睿、李浩普 记）

注：海缓：一种生长在海边的像芦苇的植物。

① 乐谱见《中国民间歌曲集成》全国编辑委员会、《中国民间歌曲集成·广东卷》编辑委员会编：《中国民间歌曲集成·广东卷》，北京：中国ISBN中心，2005年，第746页。

《雷州是嫜锦绣花园》的歌词使用了夸张的修辞手法。该曲为加变宫的六声商调式。歌词为上下句，旋律因为使用衬词而被扩充为三句。

谱例 1-51

雷州是嫜锦绣花园①
（"醉归雷"韵）

1=C 2/4 3/4
中速
遂溪县

（哎）！东海是嫜（呃　呀）漱（呃呃）口水，月是我嫜灯火（噢呃呀）光。

（三）姑娘歌村

雷州市纪家镇田园村是雷州半岛著名的姑娘歌村，从清朝顺治年间以来，出现了符应祥、符尚德、符大南等姑娘歌歌祖，名震四方。当代又有符妃伍、谢莲兴、符海燕等唱遍雷州半岛。

谢莲兴（1924— ），祖籍福建，跟随母亲改嫁到田园村，雷州姑娘歌名歌手，16岁火遍雷州半岛。《中国民间歌曲集成·广东卷》中有8首姑娘歌是根据谢莲兴的演唱记谱的。

符海燕（1973— ），是田园村姑娘歌第十一代传人，被当地人称为姑娘歌"歌后"，是"中国民间文化杰出传承人"和"广东省姑娘歌代表性传承人"。

目前，田园村有一半以上的成年人唱姑娘歌或者正在从事姑娘歌的演艺事业。

（四）雷州市麻扶村姑娘歌台的"姑娘歌擂台赛"

麻扶村是雷州市白沙镇的中心村，距离雷州城区仅3千米，村建于宋朝。创于清朝雍正十三年（1735）的姑娘歌台就在这个村子中，与村里的雷祖公馆面对面。如今，麻扶村雷祖公馆与姑娘歌台被列为雷州市和湛江市文物保护单位。

每年端午节，各地歌手云集麻扶村，他们登台竞唱姑娘歌，活动风靡整个雷州半岛，相沿至今。据说，凡未上麻扶姑娘歌台唱（斗）歌的歌手，都不算是合格的姑娘歌歌手。在麻扶姑娘歌台立有一个规定，任何人都可以登台与艺人赛歌，胜者将获得麻扶村的奖金，领过赏金的人在次年端午节赛歌时便作为台柱子参与赛歌活动，接受众多歌手的挑

① 乐谱见《中国民间歌曲集成》全国编辑委员会、《中国民间歌曲集成·广东卷》编辑委员会编：《中国民间歌曲集成·广东卷》，北京：中国ISBN中心，2005年，第741-742页。

战。麻扶姑娘歌台的赛歌活动造就了众多名歌手,麻扶村被称为姑娘歌的圣地。姑娘歌能够在雷州地区持续传承,麻扶姑娘歌台功不可没。

参考文献：

1.《中国民间歌曲集成》全国编辑委员会、《中国民间歌曲集成·广东卷》编辑委员会编:《中国民间歌曲集成·广东卷》,北京:中国ISBN中心,2005年。

2.梁丽娟主编:《斗门民歌》,珠海:珠海出版社,2010年。

3.吴竞龙著:《水上情歌——中山咸水歌》,广州:广东教育出版社,2008年。

4.莫日芬主编:《广东沿海渔歌》,广州:广州出版社,2002年。

5.罗光钊等著:《南海渔唱——汕尾渔歌》,广州:广东教育出版社,2011年。

6.苏方泰编注:《瓯船渔歌记忆(上)——曲种·歌词内容分类》,内部资料。

7.莫日芬主编:《广东客家山歌》,广州:广东人民出版社,2007年。

8.符马活主编:《中国田园村雷歌集》,广州:花城出版社,2008年。

9.孙建华:《粤西"非遗"雷州姑娘歌之口述史略——基于姑娘歌第十一代传人符海燕女士的访谈》,《当代音乐》,2015(9)。

10.张娜、郭成龙:《雷州"姑娘"歌的历史记忆——以"姑娘"歌第十代传承人谢莲兴的口述史为例》,《艺术评论》,2016(2).

思考题：

1.咸水歌有几种腔调类型？每种腔调类型的特点是什么？

2.简述广府地区的山歌分布。

3.广府地区的儿歌有哪些？

4.简述汕尾渔歌和惠东渔歌的区别和联系。

5.简述客家山歌的腔调类型及其代表作品。

第二章　岭南说唱音乐

广东民间说唱音乐根据方言区分类,有广府地区的粤曲、龙舟歌、木鱼歌、南音、粤讴等,潮汕地区潮汕话的潮曲清唱、潮州歌册和白字曲,以及粤东客家地区的竹板歌,等等。其中,粤曲和潮曲清唱是当下广东民间最为活跃的曲种。

第一节　广府地区说唱音乐

广府地区的说唱音乐主要有粤曲、木鱼歌、南音、龙舟歌、粤讴等,其中粤曲的影响力最大。

一、粤曲

粤曲是广东最大的曲种,是在本土说唱如木鱼歌、龙舟歌、南音、粤讴等声腔和戏曲声腔的基础上形成的。粤曲诞生在以广州为中心的珠江三角洲地区,流行在广东、香港、澳门、广西的粤语区,并传播到东南亚和世界上所有粤籍华人聚居的地方。

（一）粤曲的形成和发展过程

粤曲在发展过程中经历了三个重要的阶段。

第一阶段:粤曲的形成期——八音班时期。清道光初年(1821)出现。八音班由8至20人组成,八音班的演出既清唱粤曲,又演奏乐曲,专施器乐,兼唱歌曲。后来也有扩大到20多人的大八音班,并逐步发展成为以唱为主的职业曲艺班子。

第二阶段:粤曲成型期——"师娘"时期。清同治初年(1862)开始,粤曲开始成型。"师娘"是指能弹能唱的失明女艺人,"师娘"时期的曲目大多为中长篇,摆脱了粤剧唱段,开始积累特有曲目,如"八大名曲"(《百里奚会妻》《辨才释妖》《黛玉葬花》《六郎罪子》《弃楚归汉》《鲁智深出家》《附荐何文秀》《雪中贤》)等,使用"戏棚官话"(中原音韵)。这个时期的特点是坐唱,一唱就是一个多小时。有随街卖唱的,也有搭班聚众公开表演的。

第三阶段:粤曲成熟期——"女伶"时期。1918年开始至1938年,这20年出现了粤曲史上"女伶"的鼎盛时期。"女伶"初期承袭"一几两椅"的坐唱,后来发展有站唱和表演唱。"女伶"重视唱腔创造,竞唱新曲,促进粤曲创作的繁荣。"女伶"时期,粤曲进行一系列改革:①改"戏棚官话"为广州方言;②改假嗓演唱为真嗓演唱;③把原十个行当的唱腔

改为大喉(又称霸腔或左撇,属男角中的高亢激越唱腔)、平喉(属男角中的平和唱腔)和子喉(女角专用唱腔)。很多粤剧、粤曲名家加入粤曲的创作中,使粤曲的发展到达鼎盛时期,出现了"平喉四大天王"(张月儿、徐柳仙、小明星和张惠芳)。伴奏队伍中加入了很多外来乐器,如夏威夷吉他和萨克斯。

第四阶段:广东音乐曲艺团时期。从 1958 年至今。广东音乐曲艺团集中了粤曲界最优秀的演员和乐师,如粤曲艺人熊飞影、白燕仔、何丽芳、源妙生、谭佩仪等;同时,为加强曲艺接班人的培养,先后采取以团代班的形式,开办了曲艺中专班,培养出白燕仔、黄少梅、李丹红等优秀演员;在表演方面,发展起了表演唱、粤曲说唱、小组唱、个人或集体弹唱、合唱等形式。

(二)粤曲的基本唱腔

粤曲的基本唱腔有"梆子曲""二黄曲""杂曲"等。

粤曲的"梆子曲"和"二黄曲"唱腔与戏曲皮黄腔系统的"梆子""二黄"基本相同。粤曲中的高腔牌子和昆曲牌子多来自粤剧的传统牌子曲。

粤曲中的江南小调和明清俗曲被称为杂曲,大多是民间流传的器乐曲。粤曲有使用小曲、小调填词演唱的习惯,包括使用粤乐的旋律,民间称为"寄调",这些曲调都成为粤曲唱腔中的组成部分。

梆子类的唱腔音乐以"**6 3**"(工尺谱的士、工)为骨干音,艺人习惯以"士、工"代替梆子,如【士工首板】【士工慢板】等。

《潘生惊艳》内容来自《玉簪记》,讲的是尼姑陈妙常和书生潘必正的故事,描述的是潘必正被陈妙常的花容月貌所打动。《潘生惊艳》由林川撰曲、黄少梅设计唱腔,并由黄少梅演唱,是新编粤曲作品。

谱例 2-1

梆子慢板(一)①
(选自《潘生惊艳》平喉唱段)

<p align="right">林　　　川 曲
黄少梅 设计唱腔</p>

1=C 4/4

5　3　35 1 1.2 3 2 1 | 3 2 1　1　1 5　3 1 3 2 7 6　5(6 5　3 2 3.5 6 1 2 3　1 3 5 6 1　5 6 3 5)

轻佻　如细雨,　　急抹　似排风。

3　5　1 3 2　3 6 1.2　3 3 0　7 6 | 6 5 1 0 5 3 2　1 2 3 2 7 6　5(5 3 2　1 2 3 2 7 6

瑶琴　半遮　楚　宫腰,　却是　妙　　　　　常

① 乐谱见《中国曲艺音乐集成》全国编辑委员会、《中国曲艺音乐集成·广东卷》编辑委员会编:《中国曲艺音乐集成·广东卷》,北京:中国ISBN中心,2007 年,第 37 页。

（乐谱略）

（黄少梅 唱 黄锦州 记）

二黄类的唱腔音乐以"5 2"（合、尺）为骨干音，所以二黄又名"合尺"。二黄类的主要板式有【首板】【慢板】【二流】【滚花】【煞板】等。平喉和子喉为同一个唱腔，大喉有所不同。

《多情燕子归》是著名撰曲家王心帆为小明星撰写的曲子，小明星之前的作品感情偏于哀怨，王心帆特意为她撰写的《多情燕子归》格调比较喜悦。小明星在保持骨干音和终止音不变的情况下，很注重对旋律进行装饰和加花，所以唱腔中出现了大量的密集音符。

谱例 2-2

二黄慢板（二）[①]
（选自《多情燕子归》平喉唱段）

王心帆 曲

（乐谱略）

[①] 乐谱见《中国曲艺音乐集成》全国编辑委员会、《中国曲艺音乐集成·广东卷》编辑委员会编：《中国曲艺音乐集成·广东卷》，北京：中国ISBN中心，2007年，第45页。

（小明星　唱　苏惠民　记）

（三）粤曲的演唱分类及流派代表人物

粤曲的演唱分为大喉、平喉和子喉三种类型。

大喉又称"霸腔"，是粤剧小武生、武生行当的唱腔；平喉是粤剧小生行当的唱腔；子喉是粤剧花旦行当的唱腔。

粤曲艺人在长期的演唱中，根据自己的声音特点创造出不同的唱腔流派，如20世纪30年代广东曲坛的"四大平喉"徐柳仙、张月儿、小明星、张惠芳，以及"大喉领袖"熊飞影都有自己的唱腔流派作品和继承人。

以粤曲"星腔"为例。"星腔"创始人是小明星，小明星虽英年早逝，然而她的唱腔得到推广，被发扬光大，粤曲"星腔"枝繁叶茂、代出英才。"星腔"第二代传人是李少芳（20世纪50年代广州最当红的平喉唱家），第三代传人是黄少梅和何萍，第四代传人是梁玉嵘。

《中国民间曲艺音乐集成·广东卷》中的粤曲，有多首是根据粤曲"星腔"传人的演唱记谱的。

（四）粤曲名作赏析

粤曲《帝女花》首演于1957年，由任剑辉和白雪仙所在的仙凤鸣剧团首演，作者是香港著名粤剧编剧家唐涤生（1917—1959），以《香夭》一出最为有名。

《帝女花》故事讲述了明末思宗长女长平公主年方十五，因奉帝命选婿，下嫁太仆之子周世显，无奈闯王李自成攻入京城，皇城遂破，崇祯手刃众皇女后自缢。长平公主未至气绝，被周钟救后藏于家中。后来清军灭了闯军，于北京立国。长平公主知悉周钟欲向清朝投降，幸得周钟之女瑞兰及老尼姑之助，冒替已故女尼慧清，避居庵中。周世显偶至，遇上扮作女尼的长平公主，大为惊愕，几番试探下，长平重认世显。然而此事为清帝

知悉,勒令周钟威迫利诱他们一同返宫。夫妻二人为求清帝善葬崇祯,释放皇弟,遂佯装返宫,并在乾清宫前连理树下交拜,然后双双饮砒霜自杀殉国。

《帝女花》之《香夭》用的是粤乐《妆台秋思》的旋律。《妆台秋思》的旋律深情婉约,优美流畅。《帝女花》之《香夭》自产生后大受欢迎,影响力超出了粤语区。在两广粤语区,此曲家喻户晓,人人会唱。

谱例 2-3*

香 夭①
(选自《帝女花》长平公主与附马对唱)

1=G 4/4

调寄《妆台秋思》

诗白:(长平公主)倚殿阴森奇树双,(世显附马)明珠万朵映花黄。(长平)如此断肠花烛夜。(世显)不须侍女在身旁。下去!(宫女)知道!

```
(0 6 1 | 2    2    3  5 6 | 2    3 5 2 3 1 7 | 6    1 6   5 6 1 3 5 |

6 6 6 6 6 6) | 3    6    5 6 5 3 | 6 — — | 5    6 1 3 5 3 2 |
              (长平)落  花  满 天 蔽 月 光,   接   一 杯 附 荐 凤 台

3 — — | 2    3 5 1 7 6 1 | 2 — — | 3    5 6 2 3 5 |
上。    帝   女 花 带 泪 上 香,            愿   丧 生 回 谢 爹

1 — — 2 3 5 | 1    2 3 5 6. | 1    1 6    1 6 1 2 | 3 — — 5 5 |
娘。      偷 偷 看  偷   偷 望,   佢   带 泪 带 泪 暗 悲 伤。  我 半

6 — 6. 3 | 2. 5 3    5 6 | 2 3 5    2 3 2 7 | 1 6    5 4.5 3 5 |
带    惊   惶   怕 附 马 惜  鸾 凤 配,  不 甘 殉 爱 伴 我 临 泉

6 (6 6 6    6) | 1 2   1 6    5 3    5 6 | 1 — — 3 2 | 1   2 3 6 — |
壤。  (世显)寸 心  盼 望 能    同 合    葬,        鸳 鸯 侣  相 偎 傍。
```

《荔枝颂》由陈冠卿和红线女合作完成,旋律采用了粤乐《四不正》的曲调。该曲原名《卖荔枝》,红线女将其改为《荔枝颂》。《荔枝颂》曲词通俗易懂,旋律好听易记。该曲以卖荔枝的叫卖声作为开头和结尾。歌词中的"桂味""糯米糍""三月红"和"挂绿"都是岭南地区比较出名的荔枝品种。

① 乐谱见飞雪编:《好歌大家唱4》,广州:广东教育出版社,1998年,第359—361页。

红线女 32 岁时在莫斯科"世界青年联欢节"上以一曲《荔枝颂》震惊东欧声乐界,获得金质奖章。2013 年 11 月 13 日,在世界广府人首届恳亲大会上,89 岁高龄的红线女登台演唱《荔枝颂》,3000 多人为之震动并报以热烈的掌声。

该曲还被改编为合唱,被多个合唱团所采用。

谱例 2-4*

荔 枝 颂[①]

粤 曲

1=G 1/4 2/4
♩=66 随性地

(3 3 | 36 567 | 6 -) | 3 3 | 7 6 - | i 3 3 i |
　　　　　　　　　　　　　　　　　卖 荔 枝!　身 外 是 张

i 3 5 | 6 65 356 | 4 3 2 | 25 04 | 3 2 1 | 2.7 6123 |
花 红 被,　轻 纱 薄 锦 玉 团 儿,　入 口　甘 美,　齿 颊 留 香

7 6 5 | 3561 5 27 | 6123 1 | 5123.1 | 77 06 | 1 0 5 3 |
世 上 稀。 什 么 呀?可 是 弄 把 戏?　请 尝 个 新,我 告 诉　　你。 这 是

5 3 ii | 0 5 0 35 | 6.i 2327 | 656 05 | 0 5 5 5 | 55 06 |
岭 南 佳 果　靓 荔 枝,　　果 中 之 王 人 皆 合

1.2 3536 | 1 - | (i33i 765 | 6535 532 | 25 7 6560 | 6532 161)|
意。

i.7 6i | 3.7 6561 535 | 0i | 03 | 353 | 0 27 | 06 | 535 |
说 荔 枝,　　　　一 骑 红 尘 妃 子 笑,

03 | 02 | 123 | 02 | 0 37 | 6i | 0i | 0i | 36 | 0i |
早 替 荔 枝 写 颂 词。 东 坡 被 贬 岭

0 35 | 676 | 01 | 01 | 123 | 02 | 07 | 6i | 3525 | 3 |
南 地, 口 啖 荔 枝 三 百 余。 好 佳 果,

① 乐谱见袁东艳编著:《岭南风情歌曲集》,广州:花城出版社,2013 年,第 267-268 页。

《紫钗记》是唐涤生为仙凤鸣剧团编写的新剧,根据汤显祖同名剧作改编,于1957年首演,1959年拍成电影,电影由任剑辉和白雪仙主演。

谱例 2-5*

剑 合 钗 圆①
(选自《紫钗记》)

1 = C 4/4

(6 6 6 6 6 6) ‖: 6 6 6 1 2 6 | 5 - - 6 1 | 5 5 5 6 1 |
　　　　　　　　　(生)雾 月夜 抱泣落 红,　　险些 破 碎了 灯 钗

3 - - - | 3 2 3 5 3 5 | 6. 1 2 | 3 2 1 | 2 3 7 6 |
梦。　　　唤 魂 句 频频 唤 句,卿 须 记 取 再 重

5 - - 0 1 | 6 1 1 1 6 5 2 | 3 - - 6 5 | 3 6 6 5 6 5 3 |
逢。　　　叹 病染 芳躯 不禁 摇 动,　重似 望 夫山 半崎 带病

2 - (0 7 6 5) | 3 5 6 5 #5 6 1 | 2 3 2 1 2 3 1 | 2 - - - |
容。　　　　　千般 话犹在 未语 中,深惊 燕好 皆变 空。

2 - - - | 2 2 3 5 3 2 | 1 (0 3 2) 1 2 1 5 6 | 1. (3 2. 3 |
(生白)小玉妻(旦)处 处 仙音 飘飘 送,　暗惊夜 台露 冻。

2 2 2 2 2 2 2 2) | 2 3 5 3 5 3 2 | 1. 3 2. 3 | 1. 3 2 3 2 |
　　　　　　　　仇共怨 待向阴司 控,听 风 吹 翠 竹灯 昏暗

1 2 3 7 6 | 5 - - - | (6 - - 1 6 | 5 - 5 6 1 2 |
照 影 印帘 拢。　　　(旦白)雾夜少东风,是谁个扶飞柳絮。(生白)小玉妻是

6. 1 5 4 | 3. 2 1 2 3 1 | 2 - -) | 3 6 1 5 6 5 3 |
十郎扶你呀。　(旦白)生 不如 死,何用李君关注。　(生)愿 天折李十

2 3 2 1 2 3 1 | 2 - - - | (3 - - 5 #4) :‖ (3. 2 1 -) |
郎, 休使 爱妻 多病 痛。(生白)剑合钗圆,有生一日都生一日。并头莲曾亦有呀……

① 乐谱见飞雪编:《好歌大家唱4》,广州:广东教育出版社,1998年,第339-342页。

《分飞燕》寄调粤乐十大名曲之一的《杨翠喜》，由香港粤剧编剧苏翁填词。写的是男女的离别，为对唱形式。女声情真意切，表现了对出外谋生的爱人依依不舍和丝丝牵挂；男声则沉稳坚定，传达出对爱人的山盟海誓和绝不负卿之意。

谱例 2-6*

分 飞 燕①

调寄《杨翠喜》

1=F 4/4 3/4

（乐谱略）

（女）分飞万里隔千山，离泪似珠强忍欲坠凝在眼。我欲诉别离情无限，（男）匆匆怎诉情无限？（女）又怕情心一朝淡有浪爱海翻。（男）空嗟往事成梦幻。（女）只愿誓盟永存在脑间，音讯休疏懒。（男）只怨欢情何太暂，转眼分离缘有限。我不会负情害你心灰冷。知你送君忍泪难。（女）唉呀，难难难。难舍分飞冷落，怨恨有几番。（男）心声

① 乐谱见飞雪编：《好歌大家唱4》，广州：广东教育出版社，1998年，第343-344页。

```
5. 6 4 3 2 3 4 5 | 3 - - 2 7 | 6 5 6 1 5 - | 6 3 5 6 1 - |
托    负 鸿 与 雁,      嘱咐 话儿莫厌 烦。      (合)莫教人为你
```

```
|1.                              |2.
 1 6 1 2 3 2 3 5 | 2 - - (5 6 :‖ 1 6 1 2 3 2 3 5 | ³2 - 0 ‖
 怨   孤    单。            怨   孤    单。
```

《禅院钟声》由粤乐音乐家崔蔚林创作于抗日战争末期。乐曲讲述了一位书生爱上了一个女子,他去外地苦读并求取功名后,回到家乡却发现自己的心上人已经和别人结婚,于是他就去出家。剃度的当天晚上,他想起负心人的无情无义,再也难以自已,于是在寺庙里唱出了自己的满腹悲苦,以及对负心人的谴责。

《禅院钟声》全曲可分为两部分。第一部分是深沉的慢板,旋律哀怨。第二部分由反复了三次的 $\frac{1}{4}$ 拍子的由慢渐快的段落组成。乐曲采用的是"乙凡线"调式,该调式的特点是大量地运用"**7 4**"两音,使音乐的情绪凄凉、悲切、哀怨缠绵。

谱例 2-7*

禅 院 钟 声①

1=F 1/4 4/4 5/4

崔蔚林 曲

```
(5 4  5 7  1 7  1. 4 | 2 1  2 4  5. 1 6 5 4 | 5   1 7) | 5 4  5 7  1 7  1 |
                                                           (合)云 寒 雨 冷,

 2 1  2 4  5. 1 6 5 4 | 5 -   5 5   4 | 2   2 4 2 1 7 5.   7 1 |
 寂寥 夜半  景色凄      清。   荒山  悄静,依稀隐约传来  夜半

 2   2 4 2 1 7 1   4 | 5 (2   4 5)  6 5 6 1 | 5 4  5 7  1. 4  2 1 7 |
 钟。钟声惊破梦更    难    成,      是谁令我愁  难 罄, 唉,悲莫

 1 -   1 1   4 | 5 (6 5 6 1) 5. 6 5 4 | 2 (6 5 6 1) 5. 6 5 2 |
 罄,   情如 泡影。          鸳鸯梦,          三生

 4 (4 2 4 5) 5. 4 2 1 | 7. (1 7 1 7 1) 7. 1  2 4 2 | 1   2 4 2 1 7 1 1 6 |
 约,   何堪追 认,          旧爱一朝   断。伤心哀我负爱抱恨
```

① 乐谱见飞雪编:《好歌大家唱4》,广州:广东教育出版社,1998年,第362—364页。

二、木鱼歌

木鱼歌又称摸鱼歌,属于弹词系统。木鱼歌是形成于明万历二十八年(1600)以前的第一个粤语说唱曲种,由宣扬佛教的"木鱼歌"宝卷和本地民间歌谣相结合而成。木鱼歌流行于粤中、粤西地区,用广州方言演唱,因语言发音的差异,形成了东莞、台山和广州三种不同风格的唱腔。

清代以后,有不少科考落第的文人参与木鱼歌的创作,涌现了大量木鱼歌作品。清代木鱼歌盛行,创作繁荣,刊刻木鱼歌的书肆大量出现。木鱼歌的歌书有较高的文学价值,木鱼歌书有记载可查的约有五百部、四五千卷之多。内容有从佛经故事和宝卷改编

的,如《目连救母》《观音出世》;有来自小说传奇之作,如《仁贵征东》《白蛇雷峰塔》等;也有反映现实社会题材的曲目,如描写反美华工禁约的《金山客自叹》《华工诉恨》。传统曲目以《花笺记》《二荷花史》最为著称。由于盲艺人到处演唱广受欢迎,因此出版木鱼书的唱本的民间书坊便应运而生。

木鱼歌的腔调有两种:一种是苦喉,曲调沉郁,适于表现缠绵悲恻之情;另一种是正腔,曲调爽朗,适于表现欢快喜悦的情绪。木鱼歌初为清唱,不用伴奏,腔调朴素简单,特别受民间妇女喜爱,往往居家传唱、自娱自乐。后有失明艺人以唱木鱼为业,加上乐器伴奏。男的称"瞽师",女的称"瞽姬"。

2011年,东莞市申报的木鱼歌经国务院批准列入第三批国家级非物质文化遗产保护名录。木鱼歌的国家级传承人是东莞市东坑中学退休教师李仲球。

东莞的木鱼歌用东莞话演唱,有盲艺人职业演唱和家庭妇女读唱两种形式。盲艺人弹着三弦自唱,唱腔有装饰性;家庭妇女半说半唱,音域窄。

木鱼歌在东莞曾非常流行,东莞家喻户晓的谚语:"想傻,读《二荷》;想癫,读《花笺》;想哭,读《金叶菊》。"《二荷花史》《花笺记》《金叶菊》都是著名的木鱼歌,可见东莞人唱木鱼歌由来已久。

在木鱼歌的保护与传承方面,东莞市东坑镇不断加大木鱼歌保护规划实施力度,成立木鱼歌培训基地,先后在东坑中学和东坑中心小学两所试点学校开设木鱼歌第二课堂。东坑镇还大力抓好木鱼歌的创作,出现了《木鱼说唱"卖身节"》[①]《三个萝卜一个坑》等作品。

谱例 2-8

盲公腔(二)[②]

(选自《十八相送》英台唱段)

$1=\flat A$ $\frac{4}{4}$ $\frac{3}{4}$

中速 节奏自由

2 3 $\widehat{3}$ - | $\widehat{3}$ 7 2 - $\overline{16}$ | 6 1 $\widehat{3}$ $\widehat{2}$ - $\overline{23}$ | $\widehat{3}$ $\widehat{2}$ 1. 6 - |
哥 送 我　　到 田 基,　田 基 有 对　大 螃　蜞。

5 5 1 1 | 1 2 3 $\widehat{3}$. $\overline{23}$ | 2 3 2 2 $\widehat{5}$ 3 | $\widehat{3}$ 2 $\widehat{2}$ $\overline{16}$ |
拱 手 拳 拳　还 有 意,　哥 哥 唔 晓 我　有 心 机;

① "卖身节"是东莞市东坑镇一个民间节日,日期是农历二月初二。——笔者注。
② 乐谱见《中国曲艺音乐集成》全国编辑委员会、《中国曲艺音乐集成·广东卷》编辑委员会:《中国曲艺音乐集成·广东卷》,北京:中国ISBN中心,2007年,第352页。

只得匆匆　忙赶路，　三步拿捏　两步移。

（刘泽林　唱　叶鲁　记）

谱例 2-9

盲公腔（三）①
（选自《夜送寒衣》唱段）

1=F 2/4 3/4

秀音门外　敲声应，　惊动　湘子　就开声；　今晚谁　人　得咁胆正，

敲我　双门　为乜事情？　我今晚　心头　亦要醒定，案台灯火　亦要扒明。

（罗丽芳　唱　凌根　记）

注：扒明，方言，搞明白的意思。

三、龙舟歌

龙舟歌在民间称为"唱龙舟"，或者"龙舟"。龙舟歌是以清唱为主、说唱为辅的民间曲艺形式，表演时用小锣鼓伴奏，节拍较为自由。龙舟歌流行在珠三角地区。珠三角地区河道纵横，群众喜欢赛龙舟，也喜欢听龙舟歌。

龙舟歌用粤语演唱，以顺德腔为正宗，演唱者非顺德人也必须先学顺德口音，再唱龙舟歌。龙舟艺人肩上扛着的一条木雕小龙舟，长达半米，颜色鲜艳夺目。艺人胸前还挂着小鼓、小锣。

龙舟歌的形成，普遍认为是清代乾隆年间，顺德有一个破落子弟，能说会唱，因生活无着，改革木鱼歌的唱腔，手持木雕的龙舟，敲着胸前的小鼓边走边唱卖艺，他的演唱很有特点，群众喜欢并竞相效仿，于是就形成了龙舟歌的这种表演形式。龙舟歌以顺德为基地，辐射整个粤语区。

过去龙舟艺人就是举着一个木雕龙舟，在城乡挨家串户唱的。演唱内容多为吉利

① 乐谱见《中国曲艺音乐集成》全国编辑委员会、《中国曲艺音乐集成·广东卷》编辑委员会编：《中国曲艺音乐集成·广东卷》，北京：中国ISBN中心，2007年，第352页。

词、祝颂词,或根据不同的住户身份,如经商的、教书的、做官的等,临时编唱适合住户身份的祝福词,这种就是所谓的"吉利龙舟"。

中华人民共和国成立前不久,顺德曾组建40人的"顺德龙舟粤剧团",到各地表演谋生。轻巧灵活的龙舟歌得到了广泛的推广和流传,人们用这种形式来宣传各个时期的党的方针政策,歌颂好人好事,社会各界纷纷组织编写龙舟唱本,此时的龙舟歌呈现出一片空前繁荣景象,作品层出不穷,曲目有《真相大白》《接生员》《军属模范刘大娘》《财礼夫妻》等。

2006年,龙舟说唱(即龙舟歌)被列为国家级非物质文化遗产名录,申报单位是广东省佛山市顺德区。2008年,杏坛人伍于筹和尤学尧被评为国家级非遗代表性项目龙舟说唱代表性传承人。

在龙舟说唱的保护和传承方面,2006年,顺德区杏坛镇"民俗民间艺术培训基地"开始运作,龙舟说唱作为一个主要项目开班,第一批学员约有30人,但绝大部分是老年人。从2006年年底开始,杏坛镇在麦村小学选拔了20多名小学生为龙舟说唱的培训对象,并为他们编写了专门的说唱词如《孔融让梨》《铁杵磨成针》《一朵红玫瑰》等。

谱例 2-10

正 文 唱 腔[①]
(选自《梦断西樵》唱段)

(陈广 唱 陈勇新 记)

[①] 乐谱见《中国曲艺音乐集成》全国编辑委员会、《中国曲艺音乐集成·广东卷》编辑委员会编:《中国曲艺音乐集成·广东卷》,北京:中国ISBN中心,2007年,第382页。

四、南音

南音是在木鱼歌和龙舟歌的基础上,借鉴吸收了弹词和潮曲清唱的特点而发展形成的曲种。南音的流行地区是珠江三角洲和香港、澳门等地,用纯正的广州方言演唱,是音乐性较强的民间曲艺形式。

（一）南音的形成和发展过程

南音形成之前,广府地区粤语说唱曲种有木鱼歌和龙舟歌。清乾嘉年间,外江班在粤语地区的戏曲舞台占上风,台上虽然演的热热闹闹,但是本地人听不懂。所以,本地人希望能够听到木鱼和龙舟之外的粤语新腔,南音就在这个背景下产生了。

南音形成于清乾隆年间广州的风月场所,当时广州的风月场分为三个帮派:扬州帮、潮州帮和广州帮。扬州帮的艺妓擅长唱弹词;潮州帮的艺妓擅长唱潮曲;广州帮的艺妓只唱木鱼歌和少量小曲。为了竞争的需要,他们和光顾的文人一起,在木鱼歌和龙舟歌的基础上吸收弹词和潮曲的特点,形成了粤语说唱的新品种南音。南音在风月场所形成后很快流向民间,并被粤剧吸收为唱腔曲牌。南音有三个类别,风月场所艺妓唱的南音被称为"妓寨南音";被粤剧吸收的南音称为"舞台南音";由盲人唱的南音称为"地水南音"(地水是卦名,因为盲艺人兼职算命,故得名)。

清道光初期,叶瑞伯的《客途秋恨》开始在民间广为传唱后,南音才进入成熟的发展时期。

辛亥革命之后,南音的腔调被粤剧、粤曲吸收作为曲牌板式使用,南音逐渐衰落。20世纪50年代之前的广府地区,南音家喻户晓、无处不在。

中华人民共和国成立后,粤曲影响力越来越大,南音与新时代结合的好作品不多,仅有陈燕莺创作并演唱的《歌唱农村新面貌》,谭佩仪的《枯木逢春》,李丹红演唱的《沙田夜话》和陈丽英演唱的《橘颂》。

南音的出现推动了木鱼歌和龙舟歌艺术的成熟,加速了粤剧的粤语化。此外,南音的平喉演唱方法对粤剧小生由假嗓向平喉的转变具有重要的参考作用。

（二）南音的内容和风格

南音的曲目大多改编自木鱼书,内容多描写风花雪月、离愁别恨,以及烟花女子的不幸身世和遭遇。代表作品有《客途秋恨》和《叹五更》。其次还有改编自民间传说和历史故事的南音作品。除了文人创作南音作品外,南音艺人也创作了不少作品。

文人的南音作品有三类:一类是与青楼生活有关的作品,如《客途秋恨》《男烧衣》《女烧衣》《叹五更》等;一类是将历史故事改编为南音作品,如《霸王别姬》;一类是根据木鱼书改编的作品。

艺人的南音作品是南音艺人将某些唱本进行比较口语化的表达,如《城隍庙》《子牙卖卦》《亚坨卖针》。

(三)南音的音乐特点

南音只唱不说,唱词结构是七言韵文体,可加虚字衬词,平仄声韵要求比较严格,使用方言土语,具有半文半俗风格。

南音的音乐性强,板式和伴奏、唱腔、拖腔都很丰富。唱腔有"本腔""扬州腔"和"梅花腔"(也称"苦喉")几种。板式有慢板、中板、流水板、快板、尖板等,而且有板有眼。

南音的伴奏乐器有扬琴、琵琶(或秦琴)、椰胡、洞箫。

(四)南音的表演

南音除了在神诞演唱外,一些俱乐部或者大户人家有喜庆,或者粤曲爱好者的"私火局",都会请有名气的南音艺人上门演唱。水平一般的南音艺人则沿街卖唱和替人占卜。

(五)南音名作赏析

《客途秋恨》被称为南音之王,与招子庸所作的粤讴《吊秋喜》和何惠群的南音《叹五更》,合称为粤调说唱的三绝。香港电影《胭脂扣》中,张国荣扮演的十二少来到朋友们聚会的房间,梅艳芳扮演的如花演唱的正是南音《客途秋恨》。

《客途秋恨》的作者是叶瑞伯。叶瑞伯(1786—1830),原籍福建同安人。其曾祖父入粤经商,开设永兴号在广州上九甫。据叶氏后人的忆述,瑞伯一生怀才不遇,为人伤感,只好继承祖业经商。他曾相识桂河妓艇上一个湘籍妓女,深感烟花女子的凄凉境况和不幸身世,于是创作了《客途秋恨》。

本书选择的音乐由粤剧"驹腔"创始人白驹荣所唱。白驹荣(1892—1974),粤剧五大流派之一"驹腔"创始人。白驹荣认真学习"地水南音"的运腔,使小生的平喉唱腔更加完善,被誉为"小生王"。他的大名常与《客途秋恨》作品相提并论。

谱例 2-11

客 途 秋 恨[①]
(上)

$1=A\ \dfrac{4}{4}$

【南音板面】

(0 3532 | 1 5 2 3532 1712 3555 | 2.35 653235 2.53235 2353272 |

615 1561 2.35 4 5 | 1.32 11123235 241 2124 | 5 565 4524 5 5.1 653235 |

2521 653235 25232 7176 | 53561 56453532 16535 23231 | 651.6 5616165 3.56 2.343 |

① 乐谱见《中国曲艺音乐集成》全国编辑委员会、《中国曲艺音乐集成·广东卷》编辑委员会编:《中国曲艺音乐集成·广东卷》,北京:中国 ISBN 中心,2007 年,第 448—455 页。

（白驹荣 唱 黄锦洲 记）

由于以《叹五更》为名的作品比较多，何惠群创作的《叹五更》被直接命名为《何惠群叹五更》。何慧群，顺德人，生卒年份不明，因是进士，又称何太史，生平多才多艺，不仅博通经史，而且擅长琴棋书画。《叹五更》共六段，每段一转韵。《叹五更》吸收了佛教文学和民歌"五更鼓""十二时"的表现手法，每个更叹一次，抒发了青楼女子的辛酸。语言优美，音调和谐，一时风靡城乡。后人纷纷效仿《叹五更》的唱词结构，先后出现了近百首叹更曲，涉及南音、木鱼歌和龙舟歌的作品。

在著名导演王家卫执导的电影《一代宗师》中，张智霖扮演的瞽师在金楼唱的就是悲怨名曲《何惠群叹五更》，由阮兆辉代唱，唱的是："怀人对月倚南楼，触起离情泪怎收。自记与郎分别后，好似银河隔绝女牵牛。"听曲人是叶问和他的妻子张永和，所唱的内容为日后叶问去了香港和妻子音讯隔绝埋下了伏笔。

本书选配的音乐是地水南音代表人物杜焕所唱。杜焕（1904—1979），南音、木鱼歌的瞽师，肇庆人。自幼失明，学习唱曲，后定居香港，经常在香港的茶楼、街道、客栈、堂会等处演唱，他最擅长地水南音，代表作品有《观音得道》《观音出世》《再生缘》《客途秋恨》等。后来香港电台请他录音，专唱南音，他唱了15年，共计500多首作品，从没有重复。

哈佛大学音乐学学者荣鸿曾对杜焕进行了为期几个月的调查，对他的演唱进行录音，并将早期失明艺人在歌坛演唱的情形进行再现，根据这个写成论文《重建演出场合：一个实地考察的实验》（陈守仁、潘婉琪译），是民族音乐学实地调查的经典文献。

谱例 2-12

何惠群叹五更（选段）

1=♭B 4/4

【南音短叙】　　　　　　　　　　　　　【南音】（慢速）

第二节 潮汕地区说唱音乐

一、潮曲清唱

潮曲清唱又称清唱[①]或潮曲，是演唱潮剧中的经典唱段。目前，潮汕地区潮曲清唱非常流行，据作者在潮州地区的了解，不但很多年长者爱唱，很多中青年也加入潮曲清唱活动当中。

（一）潮曲清唱的形成和发展过程

潮汕地区的潮曲演唱习俗经历了四个阶段。

第一阶段，清乾隆前后。潮汕地区相继涌现了自娱性的"儒乐社"，这些乐社唱外江戏（即广东汉调）、奏汉调（即广东汉乐），出现了有名的清唱高手许本鸿和乌面柿。

第二阶段，潮汕地区出现了培养潮曲清唱演唱人才的机构——曲馆。曲馆里聘请精通潮剧演唱的师傅教人唱潮曲，学徒学成后在纸影班唱曲、到茶楼酒肆或者商家富户家里演唱助兴。曲馆里有名的曲师有徐乌辫、乌鸡和木源等。

第三阶段，20世纪20年代。汕头市的潮曲演唱达到高峰，民间有书坊印刷《潮曲大观》。在抗日救亡的宣传活动中，出现了不少"旧瓶装新酒"的潮曲新作。还有用潮州弦诗乐的旋律填上歌词，用"弦串"的方式连缀演唱。粤东潮汕地区也出现了潮曲清唱、白字曲，不少城镇开始增设"闲间"和"曲斋"（茶馆），仅汕尾市区竟达20多间，曲艺几乎成了人们茶余饭后的主要消遣形式。

第四阶段，中华人民共和国成立后。潮曲清唱从茶楼酒肆走向民间。20世纪60年代，是潮剧的黄金年代，城乡的潮曲演唱活动趋于活跃，城乡的有线广播经常播放潮曲。

（二）潮曲清唱的唱腔

潮曲清唱的唱腔由曲牌和对偶句组成。曲牌可以分为头板曲牌、二板曲牌、三板曲牌和尾声（落声）。对偶句又可以分为词牌、小调、轻三六调、重三六调、活三五调、反线调、犯腔犯调七种。

潮曲清唱的音乐和潮剧是一致的，将在第三章第二节潮剧中详细介绍，此处暂不赘述。

（三）潮曲作品赏析

《扫窗会》又名《扫纱窗》，是潮剧《珍珠记》中的一折。这折戏保存了潮剧比较古老的唱腔曲牌，做工严谨细致，是潮剧青衣行当中唱做难度较大的重头戏。《扫窗会》是著名潮剧表演艺术家姚璇秋的成名戏。

[①] "清唱"是《中国曲艺音乐集成·广东卷》中对这种说唱艺术形式的称呼。——笔者注。

《珍珠记》的故事大概是:书生高文举于穷途潦倒中得到王员外的资助,后王员外又将女儿王金真许之为妻。高上京赴试中了状元,被奸相温阁强迫入赘。王金真千里寻夫至京,落入温氏圈套,后得温府老仆相帮,深夜到高文举书房扫窗,夫妻遂得相会。《扫窗会》是王金真扫窗会见高文举,至逃离温府的唱段。这折戏不只人物内心活动刻画得深刻细致,感情抒发饱满酣畅,而且情节安排也跌宕起伏,处处牵动观众的心。

谱例 2-13 *

曾把菱花来照[①]

(《扫窗会》王金真【旦】唱段)

[乐谱]

(朱绍琛 唱 陈仙花 记)

① 乐谱见《中国曲艺音乐集成》全国编辑委员会、《中国曲艺音乐集成·广东卷》编辑委员会编:《中国曲艺音乐集成·广东卷》,北京:中国ISBN中心,2007年,第631—634页。

《灯笼歌》是潮剧《苏六娘·桃花过渡》中的一段唱腔。《苏六娘》由广东省潮剧团演出,1957年拍摄成电影。故事讲的是揭阳荔浦苏员外年轻貌美的女儿苏六娘与潮阳西胪表兄郭继春青梅竹马,情愫暗生,却被父许婚饶平杨子良,苏六娘以死拒婚的爱情故事。

《桃花过渡》这一折讲的是苏六娘家在揭阳荔浦,郭继春家在潮阳西胪,两地仅一水之隔,婢女桃花奉小姐苏六娘之命往返搭渡传递消息。渡船艄公为人风趣,常叫桃花与他唱歌斗歌,以此免收她的过渡费。《灯笼歌》是这一出戏中的一首歌曲,歌曲轻松活泼,在潮汕地区十分流行。

谱例 2-14*

灯 笼 歌[①]

（选自《苏六娘·桃花过渡》唱段）

1=F 2/4

中速

（乐谱略）

[①] 乐谱见《中国曲艺音乐集成》全国编辑委员会、《中国曲艺音乐集成·广东卷》编辑委员会编:《中国曲艺音乐集成·广东卷》,北京:中国ISBN中心,2007年,第604—605页。

```
1 - | 7 6 | 5̑ 5̑6̑1̇ | 6̑5̑ 3 | 5̇. 6 | 5 - | 5 5 |
```
松，　　（呃了呃）　　太 轻 松。　　　（晋唱）你 轻

```
5̑ 3̑ 2 | 5̇2̇ 2̇5̇ | 5̇6̑5̑4̑ 3 | 5̇ 5̇. | 3̑ 3̑ 5 | 2 - | 5 5 3 |
```
松　来 阿伯也轻松,(呀 啦 嘎 嘎 呵) 阿 姐　仔， 你 障

```
5 - | 3̑ 2̑ 5 | 2 3̑5̑ | 3̑3̑ 2̑3̑ | 2 - | 1̇.2̇ 1̇1̇ | 3 - |
```
贤　　 恁父　恁母　生你 嘴尖　舌仔 利， 贤咀高过 吊

```
2̑2̑3̑2̑6̑ | 1̇. 7̇ | 7̇ 6̇ | 5̇6̇ 1̇ | 6̑5̑ 3 | 5̇. 6 | 5 - ||
```
割　　　　人。 （呃了呃） 吊 割 人。

（李秀云 唱　王菲 记）

潮剧《江姐》由潮剧著名剧作家郑文风、王菲、谢吟、何苦根据小说《红岩》改编，创作于 20 世纪 60 年代，由陈华、张伯杰、杨广泉作曲，吴峰、麦飞导演，广东潮剧院一团首演，20 世纪 70 年代由汕头地区青年实验潮剧团复演。后有广东潮剧院二团、潮州潮剧团演出《江姐》，先后多次的复排，都引起了很大的轰动，该剧历经几代艺术家的锤炼而成为潮剧经典剧目。

潮剧现代戏音乐唱腔的创作，更多地吸收了歌剧的创作方法，突破曲牌体制，以新的体裁和新的板式创作潮剧音乐唱腔，如《江姐·盼亲人》有较强的时代感和鲜明的音乐形象。《江姐·盼亲人》和《春香传·爱歌》是潮汕地区最为流行的两首潮曲清唱作品。

谱例 2-15

盼 亲 人[①]
（《江姐》江姐【旦】唱段）

陈华、张佰杰、杨广泉 曲

$1=F\ \frac{2}{4}$

♩=60

```
(5  6 | 1  2 | 3  - | 5  3 | 2  1 | 6̑ 1̇ 2̇ |
```
（白）昔别嘉陵江，今登华蓥山，以身许革命，哪怕蜀道难。

```
5 - ) | 5  - | 5̑6̑5̑4̑3̑ | 5̑6̑ 2̑6̑ | 2̑1̑ 1̑3̑ | 3  3̑3̑2̑ |
```
（唱）盼　　亲　　人　　 谁不想 相见 在 眼 前，

[①] 乐谱见《中国曲艺音乐集成》全国编辑委员会、《中国曲艺音乐集成·广东卷》编辑委员会编：《中国曲艺音乐集成·广东卷》，北京：中国ISBN中心，2007年，第652—653页。

```
6 7 1  7 6  | 5 -  | 5  5  | 3  32 123 | 2 1  6 2 | 6 2 1 7 6 |
              松    涛   他            他  一  载  未
5. (6 | 5.  3  2  | 2321  6 2  216  | 5) 6  2 6 | 3 2  3 |
见,                想  必  是       映  日
1  2  | 3 1  1 2  | 3 2  1 3  | 6 4  3  | 6  6  | 6 1 6 5 |
红 枫   颜  如    火,  想  必  是  经   霜  青  松
2 - | 5 53 2 3 | 5. (6 | 5 5 1  6 5 3 | 5 5  2 | 1 13 216 ) |
志      益    坚。
```

（刘洁玲 唱 郑志伟 记）

《春香传》移植于越剧同名剧本，是流传于朝鲜的爱情故事：男主人公李梦龙在广寒楼前与春香女一见钟情，订下百年之约，受到李梦龙之父的谴责。恰好李父升迁到京城汉阳任中堂，梦龙与春香被逼分开，三载无音讯。此间，新任的南原使道卞学道强娶春香不成，便以"谋叛造反，抗拒官长之命"的罪名，将春香施以酷刑下狱。春香坚贞不屈，死守梦龙佳音，情势万分危急。李梦龙不负春香一家所望，高中任按察院，乔装暗访民情，查得卞学道贪污受贿，无恶不作，屈害春香；即秉公执法，为民除害，解救春香。最终，梦龙与春香有情人终成眷属。

《春香传》的作曲是黄秋葵和杨广泉，选段《爱歌》非常经典，作者汲取新的音乐因素，创作新的唱腔曲调，糅合各种音乐素材创作唱腔，写出了感情深、曲调美、唱腔新的腔调，广受观众喜爱。

谱例 2-16

爱　歌①
（《春香传》李梦龙【生】、春香【旦】唱）

1=F $\frac{1}{4}$ $\frac{2}{4}$

黄秋葵、杨广泉 曲

中速

```
(告 | 哲 哲 | 哲 哲 | 青 青 | 青 青 | 告 主 | 告 | 青 | 青 哲 | 0 7 |
 6 6  0 3  | 5 5  0 4 | 3 4  3432 | 1 1 | 0 7 | 6 6  0 3 |
```

① 乐谱见《中国戏曲音乐集成》编辑委员会、《中国戏曲戏曲集成·广东卷》编辑委员会编：《中国戏曲戏曲集成·广东卷》，北京：中国ISBN中心，第942—946页。

[乐谱略]

（陈玉、范泽华 唱）

二、潮州歌册

潮州歌册是潮汕各地一种用方言诵唱的民间说唱本子，由妇女和儿童清唱。中华人民共和国成立后新编出版的唱本才印上"潮州歌册"的名称，民间称为"唱歌册"。

潮州歌册盛行于清末至20世纪50年代，60年代后，由于传统唱本逐渐失传，又没有新的作品出现，以及表演形式单调，潮州歌册逐渐衰落，现已濒危。2008年，潮州歌册被列入第一批国家级非物质文化遗产扩展项目名录。

潮州歌册的题材大多来自白话小说、戏剧、宝卷和弹词。潮州歌册作品很多，现存200多部。潮州歌册的篇幅长短不一，但都是长篇，其中最短一万多字，一般都是数万字。潮州歌册的体裁有两种：一种是传奇故事，如《隋唐演义》《乾隆游江南》《孟丽君》《苏六娘》；一种是记录知识性、趣味性和教育性的事务，如《百鸟歌》《百屏花灯》《十二月歌》等。

潮州歌册没有固定的旋律，也没有曲牌，只有歌词有一定的格式，七言四句为一段，诵唱时前两句曲调昂扬，第三句旋律下行，第四句再转回平腔，遵守的是中国传统音乐发展中的起承转合模式。演唱时润腔少，多一字一音。

谱例 2-17

平 唱 慢 板①
（选自《绣花姑娘》唱段）

1=E 4/4
中慢

2 5 5 2 | 2 2. 3 5 3 | 5 - 3 3 | 3 5 - 3 |
潮 州 刺 绣 名 声 响， 绣 花 姑 娘 好

3 4 3 2 3 - | 1 1 6. 6. | 6. 6. 3 5 3 | 5 - 1 1 |
针 工， 昔 日 放 花 布 包 楷， 四 乡

6 2 - 2 | 2 3 2 1 2 - | 2 2 6 6 2. | 1 2 3 |
六 里 去 放 工。 且 唱 潮 城 一 后

5. 3 3 2 | 3 2 3 - 3 | 3 2 3 - | 5 1 6 5 |
后， 专 门 放 花 到 农 家， 人 品 端 正

5. 6 - 1 | 1 6 5 2 6 | 2 3 - 2 | 2 3 2 1 2 - ‖
相 貌 好， 惹 得 姑 娘 心 青 青。

（王敏 唱 何炳智 记）

《田中歌》之《七字句（一）》描写了男女社员同志们在田间收获香茨（即番薯）的欢乐场面。这一段由四个四句组成，四句一换韵。四句是起承转合的关系。歌曲腔少字多，一般是一字一音。该曲为五声商调式。

谱例 2-18

七字句（一）②
（选自《田中歌》唱段）

1=E 1/4
（轻三六）喜悦轻快地

5 2 | 5 6 | 5 2 | 6 5 3 | 3 2 | 3 2 1 | 1 3 2 | 3 | 2 5 |
满 田 番 茨 满 田 人， 说 说 笑 笑 多 轻 松。 男 人

① 乐谱见《中国曲艺音乐集成》全国编辑委员会、《中国曲艺音乐集成·广东卷》编辑委员会编：《中国曲艺音乐集成·广东卷》，北京：中国ISBN中心，2007年，第520页。

② 乐谱见《中国曲艺音乐集成》全国编辑委员会、《中国曲艺音乐集成·广东卷》编辑委员会编：《中国曲艺音乐集成·广东卷》，北京：中国ISBN中心，2007年，第520页。

（王敏 唱 何炳智 记）

三、白字曲

白字曲土名"哎咿嗳"，是土生土长，有着深厚群众基础的古老曲种，流行于海丰、陆丰、惠东、潮州以及台湾、香港和东南亚等地。

白字曲来自白字戏，用"潮泉腔"[①]，以土语演唱。清末民初是白字曲的兴盛期，当地"闲间"（民间自发组织的社团活动地点）林立，唱曲是人们休闲娱乐的主要方式，有唱故事的，也有颂神祈福的。

白字曲以坐唱为主，演唱者手执曲本演唱，一般有三至五人的乐队伴奏。白字曲的曲调有轻三六调、重三六调和活五调三种，有头板、二板、慢三板、散板等板式。

白字曲的曲式分为弦仔曲、吹仔曲和平板曲三种。平板曲，行内人称"平板连曲"，作品多取材于明清传奇故事，代表作品有《蒋兴哥连》《杜十娘连》《崔鸣凤连》《王双福连》。平板曲基本上出自民间艺人之手。弦仔曲和吹仔曲曲目大致相同，常用曲目有《劝善记》

① 潮泉腔是明代流行于福建南部泉州、漳州和广东东部潮州、惠州，并用当地方言即闽南方言演唱的戏曲声腔，潮泉腔是除了明中叶四大声腔之外的又一大声腔，可称为第五声腔。——笔者注。

《琵琶记》《珍珠记》等。

（一）白字曲的唱腔

白字曲用的是白字戏的唱腔，可以分为大锣鼓戏唱腔和小锣鼓戏唱腔两大类。小锣鼓戏唱腔又分为正线小锣鼓戏唱腔、反线小锣鼓戏唱腔和歌谣、小调四种。除了歌谣和小调之外，全部唱曲牌。

白字曲中有大量老百姓熟悉的民歌，如《五更叹》《扒龙舟歌》《对花歌》《十二月歌》《二十四孝》《媒人歌》《长工歌》《灯笼歌》《苴歌》等，这些民歌大多用在白字戏的民间生活小戏中。民歌小调唱腔用"三吹"、竹弦和小锣鼓伴奏。

《五更叹》又称《叹五更》，是明清时期重要的俗曲，采用时序体的唱词结构。该曲为五声徵调式，四句体，四句为起承转合式关系。

谱例 2-19

五 更 叹①

1=F 2/4
中速

（谱略）

（黄琛 存谱）

（二）白字曲的音阶调式

白字戏艺人根据潮州音乐的调式，将白字曲的常用调归纳为轻三六调、重三六调、活五调和反线调四种。

1.轻三六调

轻三六调式为五声音阶"5 6 1 2 3"。一般乐句的上句落1，下句落5，旋律多级进下行。轻三六调音乐轻松活泼，擅长叙事。【红衲袄】【玉芙蓉】【平板】【锁南枝】【节节高】【磨镜调】等曲牌属于轻三六调。

① 乐谱见《中国曲艺音乐集成》全国编辑委员会、《中国曲艺音乐集成·广东卷》编辑委员会编：《中国曲艺音乐集成·广东卷》，北京：中国ISBN中心，2007年，第562页。

谱例 2-20

玉 芙 蓉[①]

（选自《珍珠记》高文举【生】唱段）

1=F 2/4 3/4 1/4

（轻三六调）

把《论语》细阅一番，内有子路（安安）负米（咿），闵子拖（咿）车。说什么书中自有黄金屋，空使我抛却岳翁在高堂；说什么书中自有颜如玉，空使我抛却妻下堂。这还是文章误我，（帮唱）我误妻房妻房

[①] 乐谱见《中国曲艺音乐集成》全国编辑委员会、《中国曲艺音乐集成·广东卷》编辑委员会编：《中国曲艺音乐集成·广东卷》，北京：中国ISBN中心，2007年，第557-558页。

```
       渐慢
0 3 3 1 | 1. 2 3 | 1. 6 5 6 | 2 1 6 5 | 1 — ‖
(咿 嗳 嗳),(唱)误  了    妻     房。
```

（叶木南 唱 黄琛 记）

2. 重三六调

重三六调是六声音阶"５６７１２４"，一般乐句的上句落1，下句落5，旋律多级进下行。重三六调的音乐较为庄重深情,擅长表现忧郁的情感。【四朝元】【愚春台】【苦相思】【柳青娘】【点点金】等都属于重三六调。

谱例 2-21

四 朝 元 [1]

（选自《珍珠记》高文举【生】唱段）

1=F 1/4 2/4
（重三六调）

（卓孝智 唱 黄琛 记）

[1] 乐谱见《中国曲艺音乐集成》全国编辑委员会、《中国曲艺音乐集成·广东卷》编辑委员会编:《中国曲艺音乐集成·广东卷》,北京:中国ISBN中心,2007年,第558—559页。

3.活五调

活五调音阶结构和重三六调一样是"**5 6 7 1 2 4**"六声音阶，不用 **3** 音。演奏时遇到 **2** 音，食指在弦上揉压，使 **2** 音升高，且稍稍上下回旋，将 **2** 音奏活，故称"活五"。

活五调擅长表现悲伤、哀怨的情绪。【驻云飞】【下山虎】【思情郎】【玉美人】等曲牌属于此调。

《珍珠记·驻云飞》共有 5 句，前四句上句落 **1**，下句落 **5**，王金真唱的是被无情丈夫抛弃的情绪悲伤。唱词中有大段衬词。

谱例 2-22

驻 云 飞 [1]
（选自《珍珠记》王金真唱段）

[1] 乐谱见《中国曲艺音乐集成》全国编辑委员会、《中国曲艺音乐集成·广东卷》编辑委员会编：《中国曲艺音乐集成·广东卷》，北京：中国ISBN中心，2007年，第559-560页。

(许凤岐 唱 黄璨 记)

4. 反线调

反线调的特点是曲牌的调式、调高和旋律均在"反线"上构成。主奏乐器定弦由"２６"变成"５２"。反线调多为七声音阶,音阶为"５６７１２３４",以"６１２４"为骨干音,７音多做过渡或装饰。

反线调具有清新明快的旋律风格,【十三腔】【滚花】【新莲花】和【小登楼】等曲牌属于此调。

例 2-23

十 三 腔①

(选自《苏继才》继才【生】唱段)

1=♭B 4/4

(反线调)

① 乐谱见《中国曲艺音乐集成》全国编辑委员会、《中国曲艺音乐集成·广东卷》编辑委员会编:《中国曲艺音乐集成·广东卷》,北京:中国ISBN中心,2007年,第560页。

[乐谱: 1 2 7̣ 6̣ 5 - | 2 1 6̣ 1̣ 6̣ | 1 - - 2̣ 7̣ | 6̣ 6̣ 3 2 · 1 | 6̣ 1 4 5 |
第　　　　　（咿）　　　　　　　　　　　　　　　　　　　　　　　　　第　一

6̣ 1 4 5 | 6 · 5 4 5 6 | 6 6 5 4 5 6 | 0 2 1 - ||
枝。]

（丘金贝　唱　黄璨　记）

第三节　客家地区说唱音乐

客家地区的说唱音乐中，竹板歌无疑是最有代表性的。

竹板歌又称五句板、甲塞歌、乞食歌，是流行于梅州及周边地区的客家曲艺品种，因说唱者以竹板击节而得名。早期的竹板歌多为行乞者、叫卖者、民间艺人所唱。

竹板歌和客家山歌关系非常亲近，首先，竹板歌的说唱者都很会唱山歌，如余耀南、汤明哲、周天和等；其次，客家山歌的旋律和竹板歌比较相似。不同的是，竹板歌的节奏感比较强，山歌比较自由，节奏不太规整。

辛亥革命之后，竹板歌的歌词由七言四句变成七言五句，故称"五句板"。例如，余耀南在他的作品音乐会上介绍自己："本人出生在南洋，抗日战争回故乡。学校毕业学做戏，学会了几句山歌腔。进步感谢党培养，进步感谢党培养，今日大家来捧场。看了演出心欢畅，万事顺意身健康。没灾没难寿延长。"其中第五句是对前四句的总结和升华。

竹板歌的歌词是"尾驳尾"结构，即前句的末也是后句的首。多数唱本能够一韵到底。竹板歌的歌词分为散体和长篇两种，散体篇幅短小，只有一首或者几首。长篇用来讲唱故事，少则几十首，多则几百首，俗称"唱本"。内容分为"过街溜"（沿门讨食时唱的）、"风流散淡"（调情之类）、"玄虚歌""吵骂错"（笑骂之类）和"劝世文"等五类。

抗日战争时期，竹板歌艺人利用竹板歌向群众宣传抗日救亡的道理，如五华县的陈景文自费编印了《客家救亡歌谣》两辑（共200首）。

改革开放以来，竹板歌艺人纷纷出来活动，客家山歌大师余耀南向民间艺人"剽学"了竹板歌，并将竹板歌这种演唱形式发扬光大，传承了不少弟子。

（一）竹板歌的音乐特点

竹板歌的曲调大致相同，都是传承下来的曲子。竹板歌的旋律以五声羽调式为主，其次是徵调式。羽调式由"6 1 2 3"四声构成。

《劝世歌》只是一个唱本的开头，介绍接下来要唱的内容，四句体，四声羽调式。

谱例 2-24

劝 世 歌[①]

1=A 2/4
快速

(2̣ 6̣ | 1 2̣ 6̣ | 2̣1̣6̣1̣ 2̣ 6̣ | 1 1̣2̣ 3̣2̣1̣ | 2. 3̣ | 2̣ 6̣ 1̣ 2̣ |

6̣ 6̣ | 2̣ 6̣ | 2̣ 6̣) 2 23 | 2 16 | 6 - |
　　　　　　　　　　　　(甲)竹　板(个)一　打

6̣· 1 | 32 12 | 2 - | 2 - | 2 23 | 2 2 1 |
(个)闹 洋　洋，　　　　　　　五 尺(个)六　尺(来)

2 1 | 6̣ 6̣ | (2̣ 6̣) | 123 1 | 2 23 | 32 12 |
丈 一 长 (哎)。　　　　　唔 唱(个)出 征(个)薛 仁(个)

2 6̣ | 6̣ - | 123 1 | 2 23 | 2 16 | 1 6̣ |
贵 (呀)， 　　　唔 唱(个)山 伯(个)祝 九 娘。

3 32 | 23 1 | 2. 126 | 2 16 | 6̣ 2 - | 2 - |
(乙)劝 世 个 歌 子　　(哟) 唱 腔，

2 23 | 12 32 | 2 1 | 6̣ 6̣ | (2̣ 6̣) 2 23 | 2 33 |
子 女(哎)贤 惠(个)你 爷 娘 (呀)。 夫 妻(哎)互 敬(个)

2 12 1 | 6̣ 1 | 1 - | 2 23 | 6̣ 33 | 2 16 | 6 - ‖
共 商 量， 兄 弟 叔 侄(都)爱 相 帮。

(廖启忠、陈昭曲 唱 陈淳和 记)

① 乐谱见《中国曲艺音乐集成》全国编辑委员会、《中国曲艺音乐集成·广东卷》编辑委员会编：《中国曲艺音乐集成·广东卷》，北京：中国 ISBN 中心，2007 年，第 676－677 页。

《正月梅树尽开花》的歌词是五句体,旋律是四声徵调式。

谱例 2-25

正月梅树尽开花①

1=C 2/4

快速

1. 正月梅树正开花,昨夜花园会君家(喂)。一对鸳鸯剩一只(啊),昇人所害十分差。恰似做屋没瓦遮(啊)。
2. 二月里来采抽花,唔知侄夫会晤在(喂)。若系侄夫身失阴(啊),阎王面前讲转来。咳好咁快丢爷娘。

(余耀南 唱　张波良 记)

注:昇:被的意思。
　　侄:我的意思。
　　身失阴:死的意思。
　　咁快:这么快的意思。

竹板歌表演时,开始唱之前和段落之间,表演者都要敲打一次手中的竹板,俗称"打竹板"。若两人唱时,一个人拉胡弦(或者弹秦琴),一个人打竹板。

随着音像业的发展,惠州市夏里巴音像公司和梅州市嘉应音像出版社录制了不少传统和新编竹板歌盒带,如《山村新风》《春催杜鹃》《晒衣场上》《爱民曲》《万古流芳》《朱军长买鸡》《军长牵马》《乞丐状元》等。

(二)竹板歌代表人物

周天和(1930—2013),兴宁人,客家山歌大师和竹板歌的说唱高手。周天和在创作上成就很高,1952年开始利用民间故事创作竹板歌进行演唱,主要作品有《张郎休妻》《春催杜鹃》《梁祝姻缘》《十五贯》等63个五句板长篇传本。他编写长短五句板作品近百

① 乐谱见《中国曲艺音乐集成》全国编辑委员会、《中国曲艺音乐集成·广东卷》编辑委员会编:《中国曲艺音乐集成·广东卷》,北京:中国ISBN中心,2007年,第676页。

件。1990年被梅州市人民政府授予"山歌大师"称号。

余耀南代表性的竹板歌作品有《朱军长买鸡》《会夫潭》。

汤明哲代表性的竹板歌作品有《山村新风》《王牛皮看戏》《秀华探亲》和《李二何娶妻》。

参考文献：

1.《中国曲艺音乐集成》全国编辑委员会、《中国曲艺音乐集成·广东卷》编辑委员会编：《中国曲艺音乐集成·广东卷》，北京：中国ISBN中心，2007年。

2.陈勇新著：《南音》，广州：广东人民出版社，2009年。

3.胡希张、余耀南著：《客家山歌知识大全》，广州：花城出版社，1993年。

4.胡希张著：《客家竹板歌研究》，广州：广东人民出版社，2010年。

5.李君、李英、钟玲编著：《客家曲韵》，广州：暨南大学出版社，2015年。

思考题：

1.岭南说唱音乐有哪些类型？代表性的曲种是什么？

2.你能说出粤剧和粤曲的区别和联系吗？

3.简述粤曲"星腔"的艺术特征。

4.简述地水南音的风格特征。

5.请说出潮曲清唱代表性的作品有哪些。

第三章 岭南戏曲音乐

广东民间戏曲有广府地区的粤剧,潮汕地区的潮剧、正字戏、白字戏、西秦戏,粤东客家地区的广东汉剧和在客家山歌基础上发展而成的客家山歌剧,粤西地区的雷剧。其中,粤剧入选联合国教科文组织"人类口头与非物质文化遗产代表作"名录。

第一节 粤剧

粤剧又称广东大戏,源自宋代南戏,自明朝嘉靖年间开始在广东和广西出现,是岭南最具代表性的戏曲剧种。粤剧最初演出的语言是中原音韵,又称为戏棚官话。到了清朝末期,知识分子为了方便宣扬革命而把演唱语言改为粤语,使广府人更容易明白。

一、粤剧的形成与发展

明朝,昆班、徽班及江西、湖南戏班经常进入广东各地演出。广府人受外来戏曲的熏陶而开始学习演戏,渐渐才出现以本地人为主体的戏班。前者被称为"外江班";后者被称为"本地班"。

明万历年间佛山建立了粤剧艺人的行会组织"琼花会馆"。琼花会馆附近就是佛山大基尾河边的琼花水埠,方便坐红船的伶人上岸或到其他地方演出。

清乾隆年间,广东一带比较安定,商贸发达。佛山更是商帮荟萃,因此娱乐业更加兴旺发达,吸引了上百个外省戏班来广东演出。这些外江班主要来自江西、湖南等地。

清咸丰四年(1854年),粤剧艺人李文茂率领梨园艺人响应太平天国起义。清政府残杀梨园艺人,火烧琼花会馆,禁演粤剧达15年之久。

清朝光绪十八年(1889)八和会馆在广州黄沙落成。不同的行当被安排居住在不同的分堂。

辛亥革命前后十年间,为了便于宣传革命思想,粤剧班社改用广州方言来唱梆黄,演出了一系列"文明戏"。1920年左右,戏棚官话全面改为广州话。

20世纪20年代,省港班崛起,薛觉先与马师曾的竞争进入白热化,形成"薛马争雄"的局面,促进了粤剧的改革和兴盛。例如,来自上海的广东人吕文成将北方二胡的丝弦改成钢弦,创出了高胡,音色高亢明亮,用于粤剧的伴奏。

中华人民共和国成立后,粤剧在艺术上进行了全面革新,培养了一批新艺人。1958年,广东粤剧院正式成立。1960年和1962年先后创立了广东粤剧学校和广东粤剧学校湛江分校。在粤剧历史上,它们是第一次培养粤剧接班人的综合性专业学校。

20世纪70年代末到90年代,广东粤剧从复苏到兴旺,一批老艺术家再创佳绩,新人层出不穷,十多位艺人获得"中国戏剧梅花奖",他们积极排演新戏,备受观众欢迎。

20世纪80年代开始,粤剧事业得到长足的发展,体现在:①剧目从20世纪70年代末的"传统戏独尊"回复到"三并举"的轨道;②剧团体制从政府统包统管逐步过渡到多种体制并存;③演出市场从城市剧场为主转变为城乡交替,并向海外拓展;④活动形式由相对单一发展至多种多样并呈系列化和规模化;⑤关心粤剧的社会群体不断扩大,形成了社会各界合力推动粤剧向前发展的良好局面。

粤剧于2006年被列为国家级非物质文化遗产名录。2009年,由粤、港、澳联合申报的粤剧入选联合国教科文组织"人类口头与非物质文化遗产代表作"名录。

二、粤剧的表演特点

粤剧行当的划分最初是遵循湖广汉剧班的行当建制,设置了末、净、生、旦、丑、外、小、夫、贴、杂"十大行"。20世纪20年代,粤剧由十大行当演变为"六柱制",即文武生、小生、正印花旦、二帮花旦、丑生、武生。

粤剧的表演保持了早期粗犷、质朴的特点,不少名演员都具有单脚、筋斗、滑索、踩跷、运眼、甩发、髯口等方面的绝招,武打以南派武功为基础。

粤剧剧目数量众多,题材广泛,岭南文化色彩浓烈,且善于吸收外地和外国优秀文化,其思想内容与编剧手法与时俱进。据粤剧史家的不完全统计,粤剧有一万多个剧目,此外,还有一批数量相当可观的没有文字剧本的"提纲戏",由历代艺人口传心授流传下来。粤剧较有影响的剧目有:传统剧《平贵别窑》《凤仪亭》《赵子龙催归》《宝莲灯》《西河会》《罗成写书》,新编戏《搜书院》《关汉卿》《山乡风云》。

三、粤剧的唱腔与伴奏

(一)唱腔

清中叶以后,广东戏班以梆子腔、弋阳腔和昆山腔为主要声腔,之后又融入了西皮、二黄和民间音乐,并逐渐自成一格,形成了以板腔体结构为主、曲牌体结构为辅的唱腔系统。

粤剧唱腔音乐以板腔体为主,曲牌体为辅。板腔体主要有梆子、二黄两类;此外,还有西皮、南音、板眼、木鱼、粤讴等腔调。曲牌有牌子和小曲两类。牌子大多自昆腔和弋阳诸腔中吸收,少数为广东民间礼仪牌子乐曲;小曲包括戏曲过场音乐、江南丝竹和广东音乐。

除了吸收其他剧种的音乐外,粤剧还广泛吸收民乐,如《二泉映月》《江河水》《春江花

月夜》《赛马》《喜洋洋》等；歌曲如《南泥湾》《天涯歌女》等；以及外国歌曲，如《苏珊娜》《城市之光》等。用于填词演唱或者作为背景音乐。

1. 梆子

粤剧的梆子唱腔特点是以梆击节，高亢激越。早期的梆子腔用梆子（即木鱼）、笛（唢呐或竹笛）、二弦伴奏，合称"梆笛组合"。梆子的板式有【梆子首板】【梆子慢板】【梆子中板】【梆子滚花】和【煞板】。

粤剧中，梆子、皮黄腔板式的连接有一定的规则，普遍是散（首板、滚花）、慢（慢板）、中（中板）、快（快板）、煞（煞板、收腔）的模式。在梆子腔中，通常用【打引】【梆子慢板】【梆子慢板打洞腔】【梆子中板芙蓉腔】【梆子煞板】。

《西厢待月》来自《西厢记》，讲的是张君瑞在月下等待崔莺莺，回忆起与崔莺莺相爱、夫人悔婚、红娘递柬等过程，直至莺莺到来。《西厢待月》是粤剧的传统曲目，短篇。

《西厢待月》由【梆子首板】【梆子慢板】【梆子中板】【梆子滚花】【煞板】构成，完全遵循的是散、慢、中、快、煞的套路。

谱例 3-1*

西厢待月[①]
（《西厢记》张生【生】唱）

$1=C$ $\frac{4}{4}$

【梆子首板】

（乐谱略）

① 乐谱见《中国戏曲音乐集成》编辑委员会、《中国戏曲音乐集成·广东卷》编辑委员会编：《中国戏曲音乐集成·广东卷》（上），北京：中国ISBN中心，1996年，第59—63页。

```
.  .       . .            . . . .  . .              .
3 5  1 2.3 1 6 2 1.(2 | 7 6 7 2 6 5 3 5 3 2 1 2 3 1) | 1  3    1 1 5 6 5 |
人 寂  静     (呀),                                    望  穿   秋水,还未见

            . . .                    .  .                      . . . .
3    5   3 2 3  0 1 | 2 7 6 5   7 6 7 2 3 (2 7 2) | 3 5 3 )  6. 7 2. 5 7 2 7 6 |
嫦 娥  仙 女 佢 下    落                  尘

              . .               .   .            .   . . .            . . .
5. 2 3 1 (2 3 1 2 1 | 6 5 6 1 5.6 4 3 2 5 4 3 5 | 1  5 3 5 0 5 3 5 3 2 | 1 2 3 5 2 3 5 7 6 1 2 3  1 )
寰。
```

（薛觉先 唱 殷满桃 记）

2. 二黄

二黄的特点是委婉柔和，曲调较为平稳。早期二黄用二弦、月琴、秦琴和竹笛伴奏。二黄的板式有【二黄首板】【二黄慢板】【二黄流水】【二黄滚花】【二黄倒板】等。

【二黄慢板】一板三眼，上句结束于 1，下句结束于 2 或者 5。【二黄慢板】的男女腔在行腔、润腔和旋律走向上各有特点。【二黄慢板】有霸腔和平喉之分。

《平贵别窑》是唱做并重的小武和花旦的对手戏，表现了薛平贵出征前回窑与妻子王宝钏告别的情景。当王宝钏问薛平贵的归期时，薛平贵答道："只怕去时有日，难定归期呀，三姐。"王宝钏强忍悲痛，取了一碗清泉水为薛平贵饯行时唱的就是这一段【二黄慢板】，充满了催人泪下的离别情绪。

谱例 3-2

平 贵 别 窑[①]

（《平贵别窑》王宝钏【旦】唱）

$1=C$ $\frac{4}{4}$

【二黄慢板】慢速

```
                        1
5 3 6 5  0  5 3 5  2.3 1 2 6 1 2 3 2.(3 | 5 6 1 7 6 5 3 5 2 3 7 6 5.6 5 6 1 7 6 5 3 5 2 3 1 2 ) |
尝       清   水，

        5
1  1 3 6 5  3  3 5 6 1 5.  1 2 3 2 2 5 3 2 | 1 2 7 1 ( 0  5.4 3 5 2 1 6 5 3 5 2 5 3 7 6 1 5 6 |
鉴    情       长。
```

[①] 乐谱见《中国戏曲音乐集成》编辑委员会、《中国戏曲音乐集成·广东卷》编辑委员会编:《中国戏曲音乐集成·广东卷》(上)，北京：中国 ISBN 中心，1996 年，第 178—179 页。

◆ 第三章 岭南戏曲音乐 ◆

淡薄自甘是我生平志向,更愿心随流水远去长伴薛郎。饯别但以清泉请当作醇醪佳酿,罢罢了我的好罢了我的好,我的好好好我的好夫君。

(楚岫山 唱 崔德銮 记)

3.歌谣

粤剧歌谣体唱腔有【木鱼】【龙舟】【南音】【粤讴】【板眼】【芙蓉】等,它们都是在广府地区说唱音乐的基础上发展起来的。

《倒卷珠帘》的内容故意将各种事物颠倒,如老鼠拉猫,山顶赛龙船……为了娱乐听众,达到诙谐逗趣的效果。全曲由【板眼】【龙舟】和【南音】三个歌谣类唱腔组成。【板眼】一板一眼,曲调诙谐、活泼,为男腔所用。【龙舟】属于散板,结构自由,不用伴奏。

谱例 3-3*

倒卷珠帘①
(《山东响马》广东先生【丑】唱)

1=C 2/4

中速稍快

（文觉非 唱 殷满桃 记）

① 乐谱见《中国戏曲音乐集成》编辑委员会、《中国戏曲音乐集成·广东卷》编辑委员会编:《中国戏曲音乐集成·广东卷》(上),北京:中国 ISBN 中心,1996 年,第 237—239 页。

4. 牌子

牌子也叫曲牌,有演唱牌子和演奏牌子两种,它们的曲调都相对固定,不同曲牌有不同的情绪表达,如【大开门】【锦帆开】【排对对】表现的是热烈宏伟的场面,【救弟】【烟腾腾】表现的是激烈的打斗和战争场面,【耍孩儿】【一锭金】表现的是欢乐喜庆的场景。

《吴越春秋·伍员谏君》用的是曲牌【一锭金】,此曲多用于洞房及迎宾场合。

谱例 3-4

伍员谏君
(选自《吴越春秋》)

4/4 (一板三叮)

【一锭金】慢 合尺线

[乐谱]

文台华筵设, 山呼贺大王。吴国添威望,更视霸业永世昌。满朝贺盛典,伐齐国凯歌唱。珍宝列满云阶上,百官得赏赐。宫妃鬓影衣香,郑旦西施娇妍竞芬芳。

5. 小曲

粤剧唱腔中的小曲特别多,小曲的来源不一,有的来自民间传统小调,如【剪剪花】【梳妆台】【茉莉花】等;有的是新创作的旋律,如粤乐的曲调。

【四不正】被认为是最短小精悍的粤乐作品,被粤剧吸收后填词演唱,如《拜月亭》之《抢伞》、红线女的《荔枝颂》用的也是这段旋律。

谱例 3-5

抢伞
(选自《拜月亭》)

2/4 (一板一叮)

【四不正】稍快 上六线

[乐谱]

山前林间都找遍, 不见弱妹蒋瑞莲,
同胞失散 不禁着急两泪垂。

（二）伴奏（伴奏乐器和伴奏音乐）

粤剧伴奏乐器多达 40 多种，其伴奏乐队可以分为文场乐器组合和武场乐器组合。

粤剧文场和武场伴奏乐器

类别	乐器构成	作用
文场伴奏乐器	高胡（或小提琴、二弦）、二胡（或秦胡）、大胡（或大提琴）、箫（横箫、短箫、洞箫）、笛（包括大小唢呐）、中阮、大阮等。	为唱腔伴奏，演奏器乐曲牌和过门音乐。
武场伴奏乐器	木鱼（板）、沙的（高音沙鼓）、双皮鼓、大钹、京钹、苏钹、高边锣、大文锣、京锣、公公锣、苏锣、小锣、单打、碰铃、战鼓、堂鼓、大鼓等。	锣鼓点配合身段表演，表现人物的思想情绪，烘托舞台气氛。

粤剧的特色乐器如二弦、竹提琴、高胡、椰胡、大笛、笛仔、长筒、短筒、广镲、高边锣、文锣等一直在乐队中占主导地位。

四、粤剧的唱腔流派和名家

粤剧历史上名家辈出，流派纷呈。20 世纪三四十年代，不断有著名老倌冒起，如薛觉先、马师曾、白驹荣、桂名扬、上海妹，中华人民共和国成立后的有罗品超、靓少佳、红线女等。

这些艺术家各自钻研粤剧并发展自己的唱腔，如薛觉先的"薛腔"，潇洒典雅，韵味醇浓；马师曾的"马腔"，半唱半白，生鬼通俗；小明星的"星腔"，感情细腻，低回婉转，荡气回肠；罗家宝的"虾腔"则真假嗓结合，清新悦耳；还有以甜、脆、圆、润、娇为特色的红线女的"红腔"、何非凡的"凡腔"、芳艳芬的"芳腔"、陈笑风的"风腔"；等等。

（一）马师曾

马师曾（1900—1964），广东顺德人，著名粤剧表演艺术家。

马师曾曾拜著名武生靓元亨为师，后一直在香港、澳门、东南亚一带演戏及拍电影。1955 年年底回广州参加广东粤剧团。中华人民共和国成立后，和红线女合演《昭君出塞》《搜书院》《关汉卿》。

马师曾擅演丑生、小生、小武、花脸、须生等行当，独创的"乞儿喉"，半唱半白，顿挫分明，有时还糅合方言俗语，活泼滑稽，成为脍炙人口的"马腔"。他晚年改唱老生，技艺愈精，演唱苍凉刚劲，颇见功力。

他早年立志改革粤剧，注意吸收电影和话剧的表现手法，丰富了粤剧的舞台艺术，被称为"粤剧泰斗"和"一代伶王"。20 世纪 30 年代，马师曾与薛觉先领导的觉先声剧团在艺术表演上分庭抗礼，形成了"薛马争霸"的时期。

马师曾的代表作品有《苦凤莺怜》《贼王子》《佳偶兵戎》《刁蛮公主憨驸马》等。

《余侠魂诉情》是马师曾"乞儿腔"的代表作品。《苦凤莺怜》的剧情是：贫民余侠魂于清明节前夕，往冯大户家，向在其家做佣工的姐姐借银拜山，偶然发现冯二奶与奸夫巫实学密谋诬陷侄女冯彩凤。彩凤乃三关总镇马元钧之妻，蒙冤被逐。马元钧逐妻后，应

知县李世勋之约,到栖凤楼赴宴,赏识该楼著名歌姬崔莺娘,欲纳为继室。莺娘久历风尘,虽感元钧有意而未允。翌日,莺娘到观音庙上香,偶遇马元钧之妻女,决意相助。适余侠魂亦至,将真相告知彩凤,并挺身作证。公堂上余侠魂作证,据理力争,终捕奸夫归案法办。

谱例 3-6*

余侠魂诉情[①]
(《苦凤莺怜》余侠魂【丑】唱)

$1=C \dfrac{2}{4}$

【梆子中板】中板

(乐谱略)

(马师曾 唱 陈仲琰 记)

① 乐谱见《中国戏曲音乐集成》编辑委员会、《中国戏曲音乐集成·广东卷》编辑委员会编:《中国戏曲音乐集成·广东卷》(上),北京:中国ISBN中心,1996年,第149—152页。

(二) 红线女

红线女(1924—2013),原名邝健廉,广东开平市人,生于广州西关,人称"女姐"。14岁从艺,师承何英莲,工粤剧旦行,形成了独特的红派表演艺术风格。历任马师曾剧团演员,香港真善美剧团、广东粤剧团演员,广东粤剧院副院长,广州红豆粤剧团团长、艺术总监,红线女艺术中心主任。

红线女曾参演70多部电影,主演近200个粤剧剧目,包括《关汉卿》(1960年)、《搜书院》(1956年)、《沙家浜》《李香君》《刁蛮公主憨驸马》《打神》,另外还有故事片《慈母泪》《胭脂虎》(1955年)、《秋》(1953年)、《爱》(1955年)、《山乡风云》(1955年)、《我是一个女人》(1955年)、《昭君出塞》《拾玉镯》《人海万花筒》,喜剧《审死官》,写实片《天堂春梦》等。

红线女的代表作品有《红烛泪》《昭君出塞》《荔枝颂》等,开创了独树一帜的女腔,被称为"红腔"。"红腔"艺术的特点是,多变调,擅长吸收借鉴,从地方戏、曲艺以及西洋歌剧中吸收音调变化成"红腔"。红线女的唱腔中花腔、小腔比较多,因此有人称她是粤剧中的"花腔女高音"。红线女的唱腔声圆腔满,归韵清和,即使遇到归入鼻腔的闭口音,她也能唱得跌宕有致、余音袅袅,因此红线女的唱腔有"龙头凤尾"之称。

《昭君出塞》出自粤剧《昭君出塞》,是剧中最经典的唱段之一。是王昭君出塞途中,行至边关之时,回望汉家故土时所唱。这个唱段既表现了王昭君自己被迫和番的不幸命运,也表现了对故土的不舍。红线女把被逼和番、哀怨出塞的王昭君这个弱女子的形象表现得细致入微。这个作品可以说是家喻户晓,深入人心,唱腔非常优美。

谱例 3-7

昭君出塞①
(《昭君出塞》王昭君【旦】唱)

① 乐谱见《中国戏曲音乐集成》编辑委员会、《中国戏曲音乐集成·广东卷》编辑委员会编:《中国戏曲音乐集成·广东卷》(上),北京:中国ISBN中心,1996年,第447—452页。

```
6
5. (4 5 6 5)  2. 5 3 2  1.(2 4 3) | 2 1 7 6  5 4 2 1 7  1 (1 2 4 3 2. 4 2 1 7 6 |
邦。     话 短 却 情 长，     家 国 最 难 忘 悲 复 怆。

5. 4 2 1 7  1  6 7 6 5) 4 5 2 4  5 1 | 6. 1 6 5  4 5 2 4  5. |  4 5 |
         此 身 入 朔 方，哎， 悲 声 低 诉 汉 女 念 汉  邦。       一 回
```

（红线女 唱 李时成 记）

（三）罗家宝

罗家宝（1930—2016），顺德人，生于戏剧世家，父亲罗家书、叔父罗家权、堂弟罗家英，都红极一时。

罗家宝从小受到粤剧的熏陶，对前辈艺人薛觉先、白玉堂、桂名扬等名家的表演和演唱特色很有心得，取各家之长，并结合个人的声音条件，创造了独树一帜的"虾腔"。"虾腔"艺术的特点是，中低音区域音质厚实，共鸣强烈，行腔不事雕饰但极具堂皇华彩，是当今粤剧的主要流派之一。

罗家宝早期演小生，后期演老生。饰演了《血溅乌纱》中的清官严天民、《袁崇焕》中的主帅袁崇焕、《梦断香消四十年》中的诗人陆游，代表作品有《柳毅传书》《袁崇焕》《梦断香消四十年》等。

罗家宝擅长唱【长句二黄】【中板】【南音】等曲牌，家喻户晓的唱段有《花好月圆》（出自《柳毅传书》）、《祭玉河》（出自《玉河浸女》）和《再进沈园》（出自《梦断香销四十年》）。

《梦断香消四十年》中《再进沈园》一段，罗家宝把老年陆游在宦途和爱情上的失意和沧桑感表现得淋漓尽致。

《梦断香消四十年》剧情：南宋爱国诗人陆游自幼便与表妹唐琬交厚，两人情爱日增，遂成夫妇。唐琬婚后三年无子，陆母听信谗言，说唐琬命里克夫，逼令出家为尼，谋另取王氏春娥为妇。唐琬悲怀身世悲苦，寻短见，被赵士程所救，后两人结为夫妇。10年后的春日，陆游沈园漫步，竟与唐、赵相遇，百感交集，在壁上题《钗头凤》词一首离去，唐琬后来再来沈园，见到词，非常伤感，和词一首后郁郁而终。40年后，75岁的陆游再进沈园，写下了怀念前妻唐琬的《沈园》绝句二首。

谱例 3-8*

再进沈园①

(《钗头凤》陆游【生】唱)

1=C 4/4

[乐谱内容]

① 乐谱见《中国戏曲音乐集成》编辑委员会、《中国戏曲音乐集成·广东卷》编辑委员会编:《中国戏曲音乐集成·广东卷》(上),北京:中国ISBN中心,1996年,第498—500页。

(曲谱部分略)

（罗家宝 唱 陈仲琰 记）

第二节　潮剧

潮剧又名"潮州戏"，因形成于潮汕地区而得名，是用潮州方言演唱的地方戏曲剧种，被称为"南国奇葩"。潮剧流行于粤东、闽南、港澳台和东南亚、美国、加拿大、法国等讲潮州话的华侨当中。

潮剧是潮汕文化的重要载体，是非常具有代表性的地方剧种。潮剧的艺术魅力和

潮剧的文化品位是潮汕传统文化中极为重要的一部分。笔者在潮汕地区实地调查时了解到,远在异国他乡的潮汕人总是期待回国的亲人能够带上一些潮剧的视频、音频出版物给他们欣赏,以慰藉思乡之情。

潮剧艺术的表演特点体现在:①语言既优雅又通俗;②各个行当都有独特的技巧发挥,艺术性强,充分体现了潮汕人尽善尽美的创造性;③行腔讲究"含、咬、吞、吐",唱腔优美抒情;④舞台美术体现地方特色,如将潮绣引入戏服和舞台装饰。

2006年,潮剧经国务院批准列入第一批国家级非物质文化遗产名录。

一、潮剧的形成与发展

潮剧是宋元南戏的一个分支,由宋元时期的南戏逐渐演化而成,是一个已有440多年历史的古老剧种。潮剧主要吸收了弋阳腔、昆腔、梆子、皮黄腔等唱腔的特长,同时结合本地汉族民间艺术,如潮语、潮州音乐、潮州歌册、潮绣等,最终形成自己独特的艺术形式和风格。

清末至20世纪二三十年代,是潮剧发展的兴盛时期。据《云霄县志》卷四"风土"载:"按本邑今唯潮音剧盛行,查此剧喜演乡曲,流传鄙俚不堪之小说,以迎合妇孺。每一唱演,则通宵达旦,举国若狂。"而且"每岁一街社最少演出十数台,所费不赀"。龙岩近城各坊也"竞聘潮剧"演出。

潮剧和粤西地区的雷剧一样,有非常浓重的民俗色彩,经常在庙会上演出。因为民间演出需求量大,目前潮汕地区有100多个国营和民营剧团。

二、潮剧的表演特点

(一)角色

潮剧的角色很多,明代为"生、旦、贴、外、丑、末、净"七行,俗语用"四生、八旦、十六老阿兄"来形容一个演员阵容齐全的标准。四生即小生、老生、花(丑)生、武生;八旦即乌衫旦(青衣)、闺门旦、彩罗衣旦、武旦、刀马旦、老旦、丑旦(女丑旦)、花旦;"老阿兄"在剧中扮演各种杂角。

从表演上来看,潮剧的角色行当中以生、旦、丑最具地方特色。生、旦戏《扫窗会》被誉为中国戏曲以歌舞演故事的典型代表。潮剧丑角分为十类,其中项衫丑的扇子功蜚声南北,为世所称。老丑戏《柴房会》中,丑角的溜梯功为潮剧所独有,在戏曲界享有盛誉。

(二)剧目

潮剧的剧目按内容题材分为大锣戏、小锣戏和苏锣戏三大类。

大锣戏多为传统剧目,保留有《蔡伯喈》《白兔记》《郭华》《拜月亭记》《荆钗记》等一批宋元南戏;小锣戏多取自民间题材,为生活小戏,如《桃花搭渡》《益春藏书》;苏锣戏则属于公堂戏和武打戏。

潮剧传统剧目相当丰富,有1300多个,按题材大致分为以下两类:一类是来自宋元南戏和元明杂剧,传奇如《琵琶记》《荆钗记》《扫窗会》《拜月亭记》《白兔记》;一类是取材于地方民间传说或以当地实事编撰的剧目,如《荔镜记》《苏六娘》《金花女》《龙井渡头》《陈太爷选婿》《李子长》《换偶记》《剪月容》《柴房会》《蓉娘》等,这类剧目戏文雅俗共赏,情节曲折有趣,富于地方色彩。

三、潮剧的唱腔和伴奏

(一)潮剧的唱腔

潮剧的唱腔由曲牌、对偶句、词牌、小调、复合曲组成。

1.曲牌

曲牌习惯上分为头板曲牌(以一板七眼为主)、二板曲牌(有一板三眼和一板一眼两种)、三板曲牌(包括有板无眼、散板、有板无眼和散板相结合)、散板曲牌和尾声。

相比昆曲《牡丹亭》中的"不到园林怎知春色如许",潮汕人熟悉的是《苏六娘》中的"春风践约到园林,稍立花前独沉吟"。老一代潮汕人都非常熟悉这一段唱腔。这一段的内容是苏六娘到花园赴表兄之约,想起表兄来又喜又羞。

谱例 3-9

春风践约到园林①
(《苏六娘》苏六娘【旦】唱)

① 乐谱见《中国戏曲音乐集成》编辑委员会、《中国戏曲音乐集成·广东卷》编辑委员会编:《中国戏曲音乐集成·广东卷》(上),北京:中国ISBN中心,1996年,第761—762页。

```
2 (2321 61 123 | 2 - ) 5543 | 2 - 35 3 | 5 - 335 |
                                转过了   东篱花  圃，  来到
              (帮)            (止)
1 - 55 356 | 55 212 1(4 35 | 1776 14 35 | 1776 1.) 1 |
  垂 柳   荫。                                        但
3 2 3 16 1 | 3 2 234 3. | 1 | 1 3 23 5611 | 6765 43 5. (1 |
见 那 亭 榭 寂寂，    甚 缘 由
1121 7766 5556 2221 | 6765 43 5.) 1 | 1 5 35 553 | 224 32 5 56 |
                                甚 缘 由 有          约
                                         (帮)           (止)
767 - 2 | 7.656 653 | 565 - 3 | 1323 65 212 | 1 - 00 ||
         不              不  来  临？
(哲 哲 青 青的 青的 侨的 青 0  哲 哲 青 青的 青的 侨的 青 告 告 冲)
```

（黄钦赐 唱 姚璇秋 记）

2. 对偶句

对偶句是上下句体，属呼应式结构，以上下两句为一对，对与对之间以过门连接。对偶句的曲调多吸收潮州民间音乐和潮州歌册，并遵循潮州语言声调的特点，依字择腔，因而旋律通俗流畅。对偶句多用于唱工戏的"彩场"中，并构成成套唱腔，呈一人主唱兼多人对唱、轮唱形式。篇幅长的可近百句。

《红鬃烈马·回寒窑》表现了出将入相的薛平贵回寒窑接王宝钏时的急切心情。

谱例 3-10*

峰山叠叠①
(《红鬃烈马·回寒窑》薛仁贵【生】唱)

1=F 2/4

【三板介】慢速

（重三六唱）

```
(告 告 | 冲 查 | 0 | 冲 | 查冬 冬冬 | 冲 哲 7 | 6 67 63 |
```

① 乐谱见《中国戏曲音乐集成》编辑委员会、《中国戏曲音乐集成·广东卷》编辑委员会编：《中国戏曲音乐集成·广东卷》(上)，北京：中国ISBN中心，1996年，第860-862页。

```
                    【三板】慢速                  （帮）
2 5 6 4 | 3 2 3 5 | 1 - ) | 5 5 5 2 | 6. 6 |
                            峰 山  叠    叠，
              （止）
4 4 3 2 3 | 5. ( 6 | 4 3 2 3 | 5 - ) | 5 1 | 1 2 3 |
                                       峻 岭  重
       （帮）                 （止）
5 - | 1 1 6 | 1 1 2 3 3 | 2 2 1 7 6 | 1 - | ( 1 1 6 |
重，

1 2 3 3 | 2 1 7 6 | 1 ) | 3 3 5 | 5 1 | 3 5 | 3 2 3 |
          峰 山 叠 岭 重 重， 催 马 加 鞭

3 2 1 | 5 - | 3 | 3 2 | 1 2 3 | 3 1 5 6 | 1 3 3 |
转 回 程。 本 藩 投 军 一 十 八 载， 于 今
```

（卢吟词 传 陈书橱 唱）

3.词牌

词牌是供填词演唱的固定曲调。潮剧的词牌曲调分为两个部分,一是来源于古曲,如《琵琶词》《秋江词》《粉红莲》等;另一是来源于昆曲的曲牌,如《满江红》《水仙子》等。这种填词演唱的曲调优美流畅,但是因为曲调固定,语言声调有时不和谐。

4.小调

小调来源较广,有流行于潮州的歌谣,如《灯笼歌》;有江南的小曲,如《采茶歌》;有其他小戏曲调,如《补缸歌》《骑驴歌》等。小调的曲调短小,一般可反复,具有诙谐活跃的特点,多用于喜剧人物或小人物的唱腔。

《王茂生进酒》是潮剧的传统剧目。剧情是:王茂生以酿酒为生,昔日资助过落魄的薛仁贵,后王茂生流落长安街头,获悉新任的平辽王是薛仁贵,便与妻子以水代酒前往庆贺。宴席上,薛仁贵不仅不揭穿假酒的真相,还大喊"好酒",还说"酒薄人情厚"。该剧于1961年由广东潮剧院三团首演。

《桃园结义"老豆酱"》讲述的是生计困难的王茂生得知结拜弟兄薛仁贵做了平辽王,他急切地告诉妻子,并决定去见薛仁贵,心情激动。该段唱腔用了小调【十杯酒】。

谱例 3-11

桃园结义"老豆酱"[①]

(《王茂生进酒》王茂生【丑】、毛氏【旦】唱)

1=F 2/4　　　　　　　　　　　　　　　　　　陈美松 编曲

（谱例略）

① 作品见《中国戏曲音乐集成》编辑委员会、《中国戏曲音乐集成·广东卷》编辑委员会编：《中国戏曲音乐集成·广东卷》(上)，北京：中国 ISBN 中心，1996 年，第 916-918 页。

(毛唱)义叔投军无音讯，何为他身归故里？(王唱)他身已来长安地，你我即速去会咿(哪哟)。

(林明才、马静音 唱)

注：做年：意为怎么；向，意为那么。

5.复合曲

《陈三五娘》是一个流传于粤东、闽南、台湾和东南亚潮人聚居地，家喻户晓的民间故事。故事讲的是陈三（泉州人）和五娘（潮州人）之间的曲折爱情故事。该故事涉及的地方戏曲剧种有梨园戏、高甲戏、潮剧、莆仙戏、黄梅戏、海丰白字戏、歌仔戏（芗剧）、布袋戏、纸影戏等。

《留伞》是潮剧《陈三五娘》中的一折戏，陈三为了追求五娘成婚，委身黄五娘家为奴三年，五娘一直犹豫不定。这出戏讲的是陈三假意提出回家，宜春使计挽留陈三，五娘思前想后犹豫不决的心情。

谱例 3—12

莺声渐老 春色将阑[①]

（《陈三五娘·留伞》黄五娘【旦】、益春【贴】唱）

$1=F \frac{4}{4}$

杨其国、陈华 编曲

慢速（轻三六调）

(黄唱)莺声渐老，春色将阑，病余翠袖添衿寒。泪眼问花花不语，

[①] 乐谱见《中国戏曲音乐集成》编辑委员会、《中国戏曲音乐集成·广东卷》编辑委员会编：《中国戏曲音乐集成·广东卷》(上)，北京：中国ISBN中心，1996年，第949—952页。

[乐谱部分：潮剧唱段，含"谁解芳心"、"一寸丹"、"(黄白)益春！(益白)阿娘！"、【主鼓头介】、"(黄唱)(哎) 益春"等文字]

（姚璇秋、萧南英 唱）

潮剧的调式和音阶：

调式	音阶	音乐特点
轻三六调	五声音阶，"５６１２３"为主，"７４"两音作为装饰音和经过音使用。	曲调轻松活泼，多用于小生、小旦的唱腔。
重三六调	五声音阶，"５７１２４"为主，"３６"作为装饰音和经过音使用。	曲调典雅稳重，多用于正生、正旦的唱腔。
活三五调	由"５６７１２４"六个音构成，不用３。唱奏时除了５１两个音比较稳定外，其他音都不稳定。	曲调伤感凄婉，多用于悲剧人物的唱腔。
反线调	是轻三六的变体，正线谱是"３５６１"，反线谱是"６１２４"，这是由艺人有转谱读法而不调弦的习惯形成的。	曲调轻松幽默，有田野味道，多用于喜剧中的丑角及下层人物的唱腔。
犯腔犯调	由轻三六调、重三六调、活三五调和反线调相犯而成，艺人称其曲为"四斗凑"。	曲调有更丰富多样化的音乐形象。

（二）潮剧的伴奏

潮剧伴奏音乐先后吸收民间锣鼓、古诗乐、细乐、庙堂音乐等乐曲和演奏形式，具有浓厚的地方色彩和独特的演奏特点，为群众所喜闻乐见。

潮剧的乐队分为文武畔。

文畔乐队以二弦、唢呐为主奏乐器。二弦组合有二弦、椰胡、三弦、扬琴、二胡、琵琶、大提琴等乐器，多用于伴奏正剧和悲剧。唢呐组合有唢呐、笛、椰胡、大三弦、大提琴等，多用于伴奏喜剧。伴奏没有固定的乐谱，伴奏时可以根据唱腔的基本规律，发挥本乐器

的特长。

武畔打击乐组合分为大锣组合、小锣组合和苏锣组合,见下表。

潮剧伴奏乐器的组合

组合形式	乐器	音色	使用场合
大锣组合	斗锣、大钹、深波和铜钟	清雅深沉、肃穆大方	多用在正剧或正生、正旦为主的场面中。
小锣组合	小锣、小钹、钦仔锣和深波	轻快活泼	多用于喜剧、闹剧或者小生、小旦为主的戏中。
苏锣组合	苏锣、大钹、月锣、大斗锣、小锣	气度豪放	多用在武打戏、公堂戏中。

文畔乐队的两种组合和武畔乐队的三种组合在同一台戏中交替使用。

潮州方言语音具有八个声调,演唱时咬字行腔讲究"含、咬、吞、吐",形成潮剧唱腔的地方风格。

潮剧的特色乐器有二弦、椰胡、斗锣、深波和号头。二弦音质高尖明亮,演奏技法丰富多变。其催弓法用于托腔伴奏,具有热烈欢快、一气呵成的效果。

四、潮剧表演名家与名段赏析

(一)洪妙与《杨令婆辩十本》

洪妙(1904—1986),男,潮剧著名的老旦,澄海隆都人。

洪妙8岁参加当地纸影班学唱潮剧,26岁为潮剧演员,1945年后参加潮剧永乐和老一枝香等戏班。中华人民共和国成立后,他转到源正潮剧班,1956年调到广东省潮剧团,翌年随团上京主演《杨令婆辩十本》,饮誉京华,被誉为"活令婆"。其代表性的作品有《杨令婆辩十本》《包公会李后》等。

《杨令婆辩十本》又称《杨令婆辩本》,或简称为《辩本》,是潮剧的老旦戏。杨令婆即佘太君,故事讲的是佘太君上殿保奏,与皇帝理论,最后保下已判刑定罪押送法场处斩的焦廷贵。

《忽听我主登殿中》是佘太君见到宋仁宗时两人的唱段。在这出戏中,洪妙根据他在日常生活中的细致观察,把他看到的潮汕老妇人的动作加以艺术化,又将自己独具特色的唱腔完美地融合到角色中,使得他所演的杨令婆成为一代潮剧老旦的代表。

谱例 3-13*

忽听我主登殿中①

（《杨令婆辩十本》杨令婆【旦】、宋仁宗【生】唱）

1=F 4/4

【站三下介】中速　　　　　　　　　　　　　（轻三六调）　　【二板】慢速

(0　0　主 告 | 冲 告告查查 6 | 1 23 57 6 | 1 -) 5 5 | 5 6 26 54 32 |
　　　　　　　　　　　　　　　　　　　　　　　　　（杨唱）忽 听 我 主

　　　　　　　　　　　　　　　　　　　　　　　　　　（帮）
3 - 1 2 | 3 - 1 6 1 | 2 1 4 3 2 - | 1 - 2 3 1 6 |
登　　殿　　　中，　移步见驾　　朝　　　金

　　　　（止）
4 4 3 2 1 (3 6 6 | 1 -) 5 2 | 5 6 20 6 54 32 | 1 - 2 23 2 17 |
蜜。　　　　　　恭 祝　我　主　　　　　　万　　万

　　　　　　　　　　　　　　　　　　（帮）　　　　　　　　　（止）
6 - 1 6 1 | 1 5 3 2 - | 1 3 2 3 | 4 4 3 2 1 (3 6 6 |
岁，　臣 妾 顿 首　　　　恩　意　　隆。

1 -) 3 3 5 | 2 3 2 3 2 17 | 6 6 1 5 1 | 1 4 3 2 - |
　　（宋唱）太郡　平 身 赐 绣　　墩。（宋唱）谢 过了 龙 颜

（帮）　　　　　　　　　　　　（止）
3 - 1 3 2 3 | 4 4 3 2 1 (3 6 6 | 1 -) 2 6 | 5 5 6 5 4 32 |
恩　义　　　重。　　　　　　　　　　　殿 旁　端 坐

3 - 2 23 2 7 | 6 1 2 3 2 1 - | 2 1 2 2 5 | 2 - 2 2 |
金　绣　　　墩，　　　臣妾 一本 辩 言

　　　　　　　　　　　　　　　　　（哲告青）　　　　　　（告哲 告告
（帮）
3 - 1 1 | 1 3 2 1 | 3 5 2 4 3 - | 1 1 1 2 |
衷。　臣 妾 一 本　辩　　言

青　0　哲　告 | 青 哲 青 的 的 | 青 的 的 的 青 哲 | 青 的 的 青 的 的 的 的 |

① 乐谱见《中国戏曲音乐集成》编辑委员会、《中国戏曲音乐集成·广东卷》编辑委员会编：《中国戏曲音乐集成·广东卷》(上)，北京：中国 ISBN 中心，1996 年，第 862-863 页。

第三章　岭南戏曲音乐

```
                                    （止）
7  7 6  - | 6  67 65 3 | 5 - (5 7 6 | 1 - 0 0) ‖
衰。
    青    主      青 的的 青的的  青 ）
```

（洪妙　唱　陈华　记）

（二）姚璇秋《扫窗会》

姚璇秋（1935—　），汕头市澄海区人。潮剧著名旦角艺术家，潮剧国家级非物质文化遗产代表性项目代表性传承人。

姚璇秋1949年跟随兄长学艺并参加澄海阳春国乐社演唱潮曲，1953年被正顺潮剧团吸收为演员，师从潮剧名师杨其国、陆金龙、黄蜜等先生。她继承了潮剧青衣的行当表演，又吸收其他戏曲中的表演艺术，形成自己雍容大方、自然流畅的表演风格。她表演的《扫窗会》《井边会》《梅亭雪》《苏六娘》《陈三五娘》《辞郎洲》《江姐》等剧目备受观众赞赏，久演不衰。

姚璇秋在潮剧舞台上，塑造了十几个古代和现代的不同年龄、不同身份的妇女形象，都为观众所喜爱。

《扫窗会》讲的是书生高文举穷困潦倒，被王员外收留，并把女儿王金真嫁给他，且助他进京赶考。高文举中了状元并被温相强迫入赘，高文举命家仆送信接王金真来京，又被温相换成休书。王金真收到休书，知道休书有伪，于是赴京找丈夫。温氏将王金真打入厨房为奴婢，幸得老奴相助。她假装扫窗，夫妻相会，但被温氏发现，高文举搬梯子让王金真逃走，并教她去开封府向包公告状，最终夫妻团圆。《想当初》这一段由高文举和王金真夫妻见面时所唱。

谱例 3-14

想　当　初[①]

（《扫窗会》王金真【旦】、高文举【生】唱）

```
1=F 2/4
慢速
(刁  冲 | 2 24 54 | 5 - | 2 24 54 | 5 - | 6 5 | 4 5 64 ∨ |
          【三板】                        （帮）
5  - ) | 2 2 54 | 5 - | 2 2 54 | 5 - | 6 5 | 4 5 654 ∨ |
     （王唱）想  当  初         在  家   中，
```

[①] 乐谱见《中国戏曲音乐集成》编辑委员会、《中国戏曲音乐集成·广东卷》编辑委员会编：《中国戏曲音乐集成·广东卷》（上），北京：中国ISBN中心，1996年，第863—865页。

(简谱乐谱略)

（林陶 传腔 济文、英光 唱 蔡树航 记）

（三）方展荣和《蕉帕记·闹钗》

方展荣(1948—)，普宁市洪阳镇人，潮剧名丑，国家级非物质文化遗产代表性项目潮剧代表性人物，曾任广东潮剧院二团团长。

方展荣早年就学于潮剧戏曲训练班，其表演诙谐幽默、灵动自如，唱腔宽畅明亮，韵味醇厚。从事潮剧事业50年，主演及导演的作品近百部，塑造的角色人物近百个，如《闹钗》《柴房会》《三岔口》《访鼠》《蓝继子》《无意神医》等。

方展荣向蔡锦坤学习被称为潮剧"三块宝石"之一的折子戏《闹钗》和扇子功，成为潮剧扇子功剧目表演传人。后又拜李有存为师，学习传承百年名丑剧目《柴房会》，成为知名丑角。潮剧丑行共分为10类，他扮演过其中的武丑、项衫丑、官袍丑、裘头丑、长衫丑和踢鞋丑，还反串过武生、老生。他嗓音嘹亮圆润、音域宽，戏路广。正面人物和反面人物都能演，如《闹钗》中的胡琏、《春草闯堂》中的胡进、《柴房会》中的李老三、《洪湖赤卫队》中的彭霸天、《江姐》中的徐鹏飞等角色。

《此事真差》这一出戏讲的是花花公子胡琏狎妓通宵。回来时于龙生门口拾得金钗一支，罔断其妹与龙生有嫌，回家大闹，并与婢女小英以罚三十大板作赌。后证实胡琏所拾金钗，乃是自己从妓院缀带来的。结果胡琏自作自受，既遭母、妹责骂，又挨小英一顿板打。

谱例 3-15

此 事 真 差[①]

(《蕉帕记·闹钗》胡琏【丑】唱)

1=F 1/4

【三板介】快速稍慢　　　　　　　　　（活三五调）

(白)对对是，果真是。

【落尾】

(白)此事 真差， 　　　　　　　　一支 假钗 误作 真钗。

将个 至亲 妹仔，

吱 吱 咕 咕 只管 骂。　　　　思想 起，

我真 差， 真真 差， 掠来 煎油 煲火 啦嘎 嘎。

（谢大目 传腔 蔡锦坤 记）

第三节 广东汉剧

广东汉剧旧称"乱弹""外江戏""兴梅汉戏"，是产生于潮汕地区的戏曲剧种（历史上梅州部分地区归潮州府管辖），流传在粤东、闽西、赣南、香港、台湾及东南亚客家人聚居区。

广东汉剧的唱词以中州语音为准，接近普通话。其音乐风格朴实醇厚、高昂悲壮。

一、广东汉剧的形成与发展

广东汉剧是由徽剧传入广东境内后与当地语言、曲调结合而成的。从外江戏传入粤东到发展成今天独具一格的广东汉剧。其主要的成型阶段是 1850 年至 1950 年的

[①] 乐谱见《中国戏曲音乐集成》编辑委员会、《中国戏曲音乐集成·广东卷》编辑委员会编：《中国戏曲音乐集成·广东卷》(上)，北京：中国 ISBN 中心，1996 年，第 854 页。

100年间,主要流传在粤东潮汕地区。

清乾隆年间,外江戏(本地人对外地戏曲的称呼)进入粤东,并以潮州为中心向周边传播。起初,由于外江戏使用北方语言,所以只局限于在外籍官员的府邸戏院、外籍会馆演出。

外江戏流入粤东后,吸收了当地人进入戏班学戏和演出。外江戏传入说客家话的梅县一带后,又吸收了客家"中军班"艺人的参加,并在这个过程中融合了中军班音乐和粤东民间音乐以及佛教、道教乐曲,并逐渐形成自己的风格。

清同治末年,外江戏有了本地传人。"桂天彩"科班与"高天彩"科班成立,收授12岁左右的儿童,由儿童组成的外江童子班称为"外江仔"。

清光绪年间,外江戏达到了空前的繁荣,并且流播至海外。外江戏班达30多个,活跃于粤东、粤西等地,有上四班、下四班、咸水班和童子班之分,当时班社以"四大班"最为出名,分别是潮阳的"老三多"、普宁的"荣天彩"、潮安的"新天彩"和澄海的"老福顺"。

清末民初,出现了一批文人组织的业余班社,如汕头的"公益社"和"以成社"。

1933年,广东大埔人钱热储著《汉剧提纲》,定名为汉剧。抗日战争期间,广东汉剧的班社解体,艺人离散,仅存童子班的"新福顺"和同艺国乐社。

1957年,广东汉剧院一团参加广东省四大剧种晋京汇报演出,他们的演出获得首都观众的好评,被誉为"南国牡丹"。1965年,广东汉剧第二次晋京,在中南海演出了现代小戏《一袋麦种》,获得了高度评价。

1978年,广东汉剧院恢复建制,他们积极排练剧目,加快了汉剧的复兴。

21世纪初,广东汉剧院院长李仙花尝试以"一出戏救活一个剧种"的理念,推出新编历史剧《白门悲柳》,获得业界好评。广东汉剧现有两个国营剧团,分别是广东省汉剧院(梅州市)和大埔县汉剧团(大埔县)。

二、广东汉剧的剧目与人物行当

广东汉剧剧目多取材自古代的历史故事、神话传说、传奇演义和元明杂剧,代表性剧目有《百里奚认妻》《齐王求将》《广东案》《蓝继子救嫂》《梁四珍与赵玉麟》等。

广东汉剧的角色有"七大行当",分别是生、旦、丑、公、婆和乌净、红净。在广东汉剧的七大行角色中,有四种发音方法:小嗓(小生、旦);原嗓(老生、丑、婆);炸音(乌净);原嗓与小嗓结合(红净)。广东汉剧非常有特色的是乌净和红净的唱腔。乌净又称乌面、大花脸,既扮演英雄豪杰,也扮演权奸神怪,用炸音发声,嗓音威猛粗放,表演重功架,多用大动作,要求"举手投足千斤重,开膀过头显英雄"。红净多饰演赤胆忠心的忠臣。

三、广东汉剧的唱腔与伴奏

广东汉剧的唱腔质朴醇厚、悠扬典雅,较多地保存了皮黄腔的原貌。

(一)唱腔

广东汉剧的唱腔音乐丰富,以西皮和二黄为主,其他还有四平调(大板)、吹腔(安春调)、昆曲、佛曲和民间小调等。同一种板式或种类的唱腔,因行当的不同,其习惯性行腔和润腔方法也会有所不同。

1.西皮

西皮是广东汉剧的主要声腔之一。广东汉剧的西皮保持了它一贯具有的高亢激越、潇洒灵活的特点。广东汉剧的西皮唱腔板式丰富,主要有【慢板】【原板】【退板】【叠板】【二六】【倒板】【散板】【二板】【滚板】,以及【反线倒板】【反线滚板】【反线哭科】等。

《万望除奸伸沉冤》选自广东汉剧传统曲目《盘夫》,剧情梗概是:明嘉靖年间,曾铣一家为奸臣严嵩陷害被满门抄斩,仅一子曾荣脱险,被鄢懋卿好心收留。曾荣成人,严嵩见他人才出众,将孙女严兰贞许配曾荣为妻。曾荣痛恨奸臣之女,终日躲避于书房之内,不入洞房。严兰贞不解,对丈夫进行盘问,曾荣只好实言相告。严兰贞得知后,深明大义,帮丈夫渡过难关。

谱例 3-16

万望除奸伸沉冤[①]
(《盘夫》曾荣【小生】唱)

$1=E\ \frac{2}{4}$

(打打 0 2 | 1 0 2 | 1 1 2 3 5 3 2 | 1. 7 6 | 5 4 3 5 2 3 | 5. 4 3 5 2 3 |

【西皮遇板】
5 3 4 6 1 5 6 | 7 2 7 2 7 6 | 5. 6 5 6 4 3 | 2. 3 2 3 2 6 | 7 2 7 6 | ⌒1) 2
 沥

2̇ | 1̇ 2̇ | 7 6 5 (3 6) | 5 6 5) 3. 5 | 3 1̇ 6 5 | 6 5 3 6 (3 5) | 6) 5 3 |
血(呀) 上 书 世 伯 台

2̇ 1̇ 2̇ (6 1̇ 2̇) 2̇ 2̇ | 1̇ 2̇ | 7 6 5 (3 6) | 1̇ 3 5 | 7 6 (3 5)
前, 晚 生(哪) 是 曾 铣 之 子

6) 3 5 3 | 3 1̇ 6 3 | 3 5 3 5 (3 6) | 5) 1̇ 1̇ | 3 5 3 | 1̇ 6 5 (3 6)
名 曾(哪) 荣。 恨 严 嵩

[①] 乐谱见《中国戏曲音乐集成》编辑委员会、《中国戏曲音乐集成·广东卷》编辑委员会编:《中国戏曲音乐集成·广东卷》(下),北京:中国ISBN中心,1996年,第1076页。

[乐谱：上半部分]

和世蕃擅朝凶悍，谗
害我父斩满门。

（曾谋 唱 吴伟忠 记）

2.二黄

二黄唱腔的曲调庄重典雅、平稳缠绵。广东汉剧二黄唱腔的板式也非常丰富，主要有【慢板】【原板】【马龙头】(又称【回龙】)、【二板】【散板】【倒板】【哭科】【滚板】，以及【反线慢板】【反线原板】【反线马龙头】【反线二板】【反线散板】【反线倒板】【反线滚板】【反线哭科】等。

这段唱腔选自《盘夫》，剧情如前所述。《我爱你》（又称《为何私背花烛离洞房》）是新婚燕尔的严兰贞，因丈夫躲避书房，自己一人在洞房中暗自思忖时所唱。这段唱腔共有四句，一对上下句为一段，上句落音为 do，下句落音为 sol，徵调式。唱腔音乐流畅而含蓄。

谱例 3-17

为何私背花烛离洞房①
（《盘夫》严兰贞【旦】唱）

1=E 4/4

【二黄慢板】真挚地

[乐谱]

（齐）我爱你 貌美学富 潘 宋

① 乐谱见《中国戏曲音乐集成》编辑委员会、《中国戏曲音乐集成·广东卷》编辑委员会编：《中国戏曲音乐集成·广东卷》(下)，北京：中国 ISBN 中心，1996 年，第 1147—1148 页。

3. 昆腔

广东汉剧中有少量昆曲剧目，如《六国封相》《天宫赐福》《天姬送子》等，艺人称其唱腔为雅乐。1949年之后部分剧目停止演出后，广东汉剧中只剩下部分昆腔曲牌在个别剧目中使用。

谱例 3-18

临淄城外伏兵机①
（《齐王齐将》钟离春【旦】唱）

① 乐谱见《中国戏曲音乐集成》编辑委员会、《中国戏曲音乐集成·广东卷》编辑委员会编：《中国戏曲音乐集成·广东卷》（下），北京：中国ISBN中心，1996年，第1213页。

[谱例续]

伏兵机，只等敌军入雄围。
自古英雄不惜死，
高举钢刀斩敌骑！
（创）

（黄桂珠 唱　张耿基 记）

4. 小调

广东汉剧的音乐也借用了民间小调。

《唱道情》是在《梁四珍与赵玉麟》中赵玉麟中状元后所唱，讽刺了其岳父梁员外势利的嘴脸。该曲为五声羽调式，后两句旋律是对前两句旋律的变化重复。

谱例 3-19

唱 道 情①
（《梁四珍与赵玉麟》【生】唱）

1=F 4/4
中速

[乐谱]

唱道情，说道情，
唱尽世间无人情。人情似纸
张张薄，世事如棋局局新。

（曾谋 传谱　吴伟忠 整理）

① 乐谱见《中国戏曲音乐集成》编辑委员会、《中国戏曲音乐集成·广东卷》编辑委员会编：《中国戏曲音乐集成·广东卷》（下），北京：中国 ISBN 中心，1996 年，第 1230 页。

（二）伴奏

广东汉剧的特色乐器是头弦、大苏锣和号头，这三件乐器构成了广东汉剧的特殊风格。头弦是领奏乐器，适合伴奏成人假嗓。大苏锣音色柔和、深沉肃穆，伴奏较为缓慢、平稳的乐调。号头音色高尖，雄壮猛烈，常用于开场与结束，其音又有凄厉恐怖之感，能够烘托紧张激烈、悲戚恐怖的气氛。

广东汉剧的伴奏乐器主要有：

拉弦乐器：头弦、提胡、二胡、中胡、椰胡、大提琴、贝斯。

弹弦乐器：琵琶、三弦、阮、筝。

打弦乐器：扬琴。

吹管乐器：大唢呐、小唢呐、笛子、笙、箫、号头。

打击乐器：鼓板、角板、片鼓、小战鼓、中鼓、大鼓、苏锣、小锣、大钹、小钹、碰铃、马锣。

广东汉剧的伴奏音乐和广东汉乐中"丝弦乐"和"中军班音乐"有着密切的关系。广东汉剧到粤东之后，由于剧团艺人与当地广东汉乐班社的乐师联系紧密，他们的音乐相互影响，逐渐融为一体。目前从事广东汉剧工作的以梅州地区大埔县人居多，绝大多数广东汉剧的乐师来自梅州市大埔县广东汉乐的乐师或业余爱好者。这种现象在20世纪40年代之后更加突出，如当地著名的乐师饶淑枢（提胡、头弦）、罗九香（样样精通，更擅长客家筝）、管石銮（唢呐、三弦）、余敦昌（唢呐）、罗琏（提胡）、饶从举（扬琴）、范思湘（司鼓）。

四、广东汉剧名人名家

老一辈著名演员有黄桂珠、黄粦传、罗恒报、梁素珍、曾谋、林仕律、范开盛、李仙花、杨秀微等；著名乐师有饶淑枢、罗璇、管石銮、钟开强。

目前，广东汉剧院在职高级职称有10人，中级职称有34人，初级职称有25人，李仙花（二度梅）、杨秀微荣获中国戏剧梅花奖。

黄粦传（1924—1966），梅州市大埔县湖寮镇人，广东汉剧生行演员，被梅兰芳、田汉等大师们誉为"南方马连良"。

黄粦传1935年加入大埔同艺社，师承李祝三。1938年扮老生出演《上天台》一曲成名。1950年7月与黄桂珠、罗恒报、范思湘等组成大埔民声汉剧社。1954年，剧团赴广州参加全省戏曲观摩演出，黄粦传主演的《击鼓骂曹》，获得特别表演一等奖。1957年，他随团到北京做汇报演出，在怀仁堂演出《百里奚认妻》，受到毛泽东、刘少奇、周恩来、朱德、叶剑英等领导人的高度赞扬并合影留念。1959年秋，广东汉剧团改称为广东汉剧院，黄粦传任副院长。

黄粦传精于唱功，嗓音洪亮浑厚，高低音运用自如，行腔遒劲，善用气口，念白明快，喷口有力，精通汉剧音律，熟悉传统文、武场器乐的演奏技巧。代表曲目有《百里奚认妻》《齐王求将》《击鼓骂曹》《棠棣之花》《一袋麦种》等。

第四节 雷剧

雷州半岛因古雷州而得名,与"山东半岛"和"辽东半岛"合称"中国三大半岛",地处中国大陆最南端,包括现在的湛江、雷州、遂溪、徐闻、廉江和吴川。雷州地区讲雷州话的约有300万人,讲粤语的约有200万人。

雷州半岛农村戏曲舞台有两大奇观:一个是雷州地区民间职业雷剧团数量庞大;一个是粤语地区的粤剧"春班"异常活跃。

一、雷剧的形成与发展

雷剧是由地方民歌发展而成的新兴剧种,用雷州地区方言表演,流行于粤西湛江地区以及海南北部各个县。

雷剧的形成主要经历了劝世歌、大班歌、雷州歌剧和雷剧四个阶段。

姑娘歌班时期:明末清初,雷州半岛一带雷州歌对唱之风盛行,歌手为了谋生,组成班社,以对唱为业。因为当时女歌手比较多,老百姓就称她们为"姑娘歌班"。女歌手叫"姑娘",男歌手叫"相角"。

劝世歌时期:在对唱的基础上,加演一段"劝世歌",规劝世人惩恶扬善,表演者们唱演故事,增加动作表演,成为雷剧的雏形。

雷州大班歌时期:清末粤剧戏班到雷州半岛演出,当地歌班向粤剧学习,移植粤剧剧目,配以锣鼓和服饰,自此,演变成戏曲形式。1949年,雷州大班歌只是在农村演出,中华人民共和国成立后,大班歌进入城市剧场,并改称为"雷州歌剧"。

1963年,雷州歌剧改名为雷剧。"文革"期间,雷剧被斥为封建遗物,销声匿迹。1977年,雷剧团恢复,一下子发展出200多个剧团,当时,100多万人口的雷州市便有140多个雷剧团,有人盛赞雷州是"戏曲的绿洲"。

20世纪八九十年代,雷剧名家辈出,行当齐全,阵容强大,专业化程度高。2001年,湛江市实验雷剧团晋京演出古装雷剧《梁红玉挂帅》,主演林奋获得中国戏剧梅花奖。雷剧于2011年入选第三批国家级非物质文化遗产名录。

二、雷剧的唱腔与伴奏

(一)雷剧唱腔

雷剧唱腔主要有雷讴和高台两种,雷讴清新雅丽,细腻柔婉;高台粗犷高亢。

1.雷讴

雷讴是雷剧的基本唱腔,是基本唱腔和在基本唱腔基础上变化而来的各种唱腔的总称,属商调式,与雷州歌大体相同。腔调有【平调】【四分之二记谱】【愁调】【中板愁】等。

雷讴本不用伴奏,唱腔随意性较强,中华人民共和国成立后才整理出来唱腔的伴奏乐谱。

谱例 3-20

寸金可惜叹日短①
（《断机教子》刘氏【旦】唱）

1=F
【散板】

卅 6 5 5　5　2.3 2 2 1　2 0　5 5 6 5　2 1 2 2　2 5 1　2 - -　5 5 3 2　5 5 5 3
畜生（呀）！　留书不　读　留容易（呀），日去日来 日 过（呀）　呃）天，千金难买

6 5 2　2 3 2 1 2 2　3 5 3　2 3 1　2 - -　6 5 5　2 3 2 3 0　3 5 2　6 5 6 3 2 1
得一寸，神仙难 留　加 一　时。　惜呀！　日月相追　紧过箭，借比 古时

2 -　5 5 3 2　6 5 3 6 6 5 3 5 2 3 1 2 2　5 5 3 2 3 1　2 - - 6 5 5　1 5 2 3 0
人　读 书，寸金可惜叹日短，偷光过墙　习　时　时。　惜（呀）！　映雪遗风

6 5 2　3 3 3 2 1 2 2 -　5 5 3 2　5 5 6 5 6 5 6 5　2 3 5 2 2 1 0　5 5 3 2 3 1　2 - - ‖
古今记，家虽是贫仍（呀）　读 书，日凭太阳学不辍，夜拿 萤火　刻 不 离。

（李莲珠 唱　陈湘 记）

2. 高台

高台是在雷剧早期"雷州歌"的基础上发展而成的新唱腔，是由"高台班"艺人在长期的演出实践中逐步发展而成的另一种风格的唱腔。高台腔主要包括【高台羽调】【高台秋调】【高台平板】【广传高腔】和【广传散板】。下句结束音落 6 或 1。

雷剧的唱腔多为男女同腔，不分行当，男女均用真嗓演唱，风格自然清新。

《春草闯堂》系根据湖南花鼓戏《假婿乘龙》和福建莆仙戏《春草闯堂》改编而成，作为湛江市实验雷剧团"文革"后重新恢复办团时排演的第一个剧目，20 世纪 80 年代下乡演出，火遍雷州半岛。

《春草闯堂》故事发生在宋朝末年，宰相李仲钦之独女伴月从华山还愿归来，被吏部尚书儿子吴独所虏，义士薛枚庭路见不平，营救了伴月。随后吴独又强抢民女张玉兰，并将玉兰父女打死，枚庭忍无可忍，一拳打死吴独。西安知府胡进将枚庭捉拿到案，吴府夫人杨浩命亲临公堂监审，欲胁迫胡进将薛枚庭打死，为子报仇。伴月的贴身丫鬟春草见

① 乐谱见《中国戏曲音乐集成》编辑委员会、《中国戏曲音乐集成·广东卷》编辑委员会编：《中国戏曲音乐集成·广东卷》（下），北京：中国 ISBN 中心，1996 年，第 1969-1970 页。

义勇为,闯入公堂,冒认薛枚庭为相国之婿,使枚庭暂免非刑。胡知府为辨明真伪,以便见风使舵,从中渔利,便亲自到相国府求见小姐对质,由此引发了一连串曲折离奇、柳暗花明的故事,最终将错就错,以喜剧收场。

谱例 3-21

血 染 华 山①
(《春草闯堂》薛枚庭【生】唱)

1=C

【高台羽调原腔】

（乐谱）

（叶立标 唱 陈湘 记）

(二)雷剧的伴奏

雷剧由雷州歌发展而来,早期是没有伴奏音乐的,唱腔和伴奏都是中华人民共和国成立后雷剧工作者和艺人创造出来的。雷剧伴奏乐器主要包括弦乐器雷胡、中胡、南胡、扬琴和琵琶;管乐器有笛子、唢呐和芦笙;打击乐器有小鼓、堂鼓、木鱼、京钹、水钹、撞铃、小锣、九仔锣、吊钹、定音鼓等。另外,雷剧乐队还引入了一批西洋乐器,如大提琴、单簧管以及萨克斯管。

三、雷剧的剧目

雷剧的歌本有 400 多本,其内容大多反映女性忠贞孝顺、男性大义报国,以及反映社会风气中的忘恩负义、欺贫爱富的作品,这类作品比较受当地老百姓的欢迎。和其他剧种相比,雷剧具有非常重要的社会教化作用,体现了雷州地区人们奉行礼教、以德为本的传统,这一点雷剧在各个剧种中是比较特别的。

反映女性忠贞孝顺的有《李三娘》《姐妹贞孝》《金英投庵》《梁山伯祝英台》《玉莲投

① 乐谱见《中国戏曲音乐集成》编辑委员会、《中国戏曲音乐集成·广东卷》编辑委员会编:《中国戏曲音乐集成·广东卷》(下),北京:中国 ISBN 中心,1996 年,第 1978-1979 页。

江》。《李三娘》讲的是唐代刘智远和李三娘的故事:员外李文奎之女李三娘爱慕家中的长工刘智远,员外将其招为女婿。员外去世之后,三娘哥嫂为了独占家产,迫害刘智远,刘智远被迫投军,三娘被哥嫂赶往磨坊做苦工。李三娘含辛茹苦、守节如初。16 年后刘智远携子衣锦还乡,在磨坊与三娘团聚。

反映忘恩负义的有《陈世美》,雷州人常以这个剧目教育子女,不要做陈世美那样忘恩负义之人,要做秦香莲那样勤俭持家、孝顺公婆的贤良人。

反映先苦后甜的有《仁贵回窑》,内容是武艺高强的薛仁贵因家境贫寒居住在破窑中打猎度日。他因救驾于危难而得到信物,后来考上功名衣锦还乡。

其他历史故事题材的有《樊梨花归唐》《穆桂英招亲》《摩天岭》《马援平南》,反映的是将帅戍守疆土、精忠报国的精神。

四、雷剧在当下的发展

粤西地区戏曲演出市场巨大,主要在各种民俗性活动中演出,每个村子都会在传统节日和本村的特殊日子(主要是神诞)请剧团来做戏。此外,粤西人善于做生意,在外发财的老板多,他们发财后也会请戏来答谢父老乡亲。粤西农村演戏的时间长,少则三五天,多则半个月。

由于有巨大的市场需求,除了湛江市雷剧团、徐闻市雷剧团和海康市雷剧团这三个国营剧团外,粤西农村还活跃着大量民营剧团,目前数量多达 300 多个。这些剧团年平均演出场次在 100 场以上,他们表演形式灵活、演出费用较低、贴近大众审美趣味,非常受农村市场欢迎。

民营剧团有不少是家庭办的,通常父亲是团长兼剧务联系,母亲演老旦兼管财务,两个女儿为一、二花旦,跑龙套和当丫头的都是家庭中的成员,只需要聘请一个文武生即可。

2013 年,湛江艺术学校恢复招生,为实验雷剧团培养输送了一批新生力量,从这里毕业的许多年轻演员在各自行当开始崭露头角。

第五节 客家山歌剧

客家山歌剧是产生于广东梅县(现为梅州市)和兴宁县的地方戏曲,原来的称呼是"梅县山歌剧",后正式定名为客家山歌剧。它流行于粤东、闽西、赣南以及广西贺州等客家地区和东南亚客家人聚居地。客家山歌剧用客家话演唱,唱词及音乐唱腔极具山歌韵味,表演上的特点是强调唱、做、念的同时突出歌舞性。

客家山歌剧目前仍是地方小剧种,它来自民间,有广泛的群众基础,内容充满了生机和活力,非常适合表现现代生活。

一、客家山歌剧的形成与发展

在革命战争年代,兴(宁)梅(县)一带的革命戏剧工作者用山歌调配上革命性的唱词来编演宣传革命的小戏,用来鼓舞士气。20世纪40年代,兴梅地区的文工团创作了《花轿临门》《回心转意》等剧本,配上客家山歌调子,有说有唱,从而发展成为客家地区方言剧种"客家山歌剧"。20世纪50年代后期和60年代前期,逐渐有了完整的较大的戏,如50年代的《侨乡红》和60年代的《彩虹》。

1962年,汕头专区举行首届山歌剧会演大会,客家山歌剧《唱夫归》《挽水西流》《风雨亭》《螺蛳姑娘》《雪里梅花》等剧大获成功。这些戏的唱腔将曲牌联套和板腔变化结合起来,并且同时采用了套(即套用原腔山歌)、编(即用原腔山歌为基础进行改编)、创(即运用山歌特性音调重新编曲)的创腔方法。客家山歌剧在唱腔音乐方面的这些成就,标志着它进入高度成熟的阶段。这个时期客家山歌剧编曲者有南歌、郑珊、张振坤等人,他们采取民歌连缀的手法,将一首首经过选择和处理的山歌曲调和其他的曲调连缀起来加以变化,从而创造出比较完整的大段唱腔来表现人物丰富的情感和剧情的变化,产生了《彩虹》《唱夫归》等作品。

20世纪80年代,山歌剧更加成熟,音乐以及剧情的层次更加丰满,《啼笑冤家》被拍成电影;90年代大戏《山稔果》上演,并荣获了奖项。

21世纪初,客家山歌剧的创作更加繁荣,《等郎妹》(2002)、《山魂》(2005)、《桃花雨》(2008)、《合家福》(2011)、《客魂家风》(2014)等大型山歌剧,分别在广东省第八至第十二届艺术节上获得一等奖,创造了地方小剧种在省级艺术节上"五连金"的奇迹。小剧种做出大文章,产生了令同行争相评说的"山歌剧现象"。创作这些作品的编剧有罗瑞曾、廖武、林文祥,作曲家有陈勋华、黄廷元、滕冬红,他们都是梅州本土人士。2000年以来客家山歌剧的创作以专业音乐院校作曲专业毕业的陈勋华为代表,他的创作既吸收了戏曲音乐的特点,又借鉴了歌剧、歌舞音乐剧的长处,唱腔方面出现了成套的咏叹式的大段唱腔,使用人物音乐贯穿主题,采用交响化的构思,加入了多声部大合唱以及充满张力的舞曲,让客家山歌剧形成"民族方言音乐歌舞剧"的新表演格局,得到观众与专家的肯定和欢迎。代表性的作品有《山稔果》《等郎妹》《山魂》等。

二、客家山歌剧的唱腔

客家山歌剧的唱腔大都来自客家地区的山歌、竹板歌(五句板)、小调、说唱、舞歌和宗教音乐等。

1.客家山歌

客家山歌剧运用的梅州地区的山歌作品比较多,如"梅县松口山歌""兴宁罗浮山歌""五华长布山歌"和"蕉岭长潭山歌"等。这些山歌节奏自由、曲调悠长,给山歌剧的唱腔设计留下了极大的创作空间,出现了《彩虹》《唱夫归》等作品。

《唱夫归·妹溜山歌唱夫归》是由"6 1 2 3"的四声音列构成的松口山歌,羽调式。羽调式客家山歌应用最广。在羽调式山歌中,松口山歌的影响力最大。

谱例 3-22

妹溜山歌唱夫归[①]
(《唱夫归》幕后男声独唱)

1=♭B 4/4

【松口山歌】慢速

财主 折散 骨肉(啊)亲(噢), 夫妻 离别(啊)各 东 西(噢)。

眼 看 生 离 成 死(啊)别(噢), 妹溜 山歌(噢) 唱 夫 归(噢)。

(张振坤 唱 黄园元 记)

《两块六》之《会唱山歌歌驳歌》用的是福建上杭客家山歌的曲调。

谱例 3-23

会唱山歌歌驳歌
(《两块六》第二场 小菁【旦】唱)

于 非 词
张振坤、颜瑾光 曲

1=♭B 2/4

会唱 山歌 哎, 歌驳歌, 这山 唱来 那山 和(哎)。

条条 山歌 唱丰产(哎), 大男 细女

[①] 乐谱见《中国戏曲音乐集成》编辑委员会、《中国戏曲音乐集成·广东卷》编辑委员会编:《中国戏曲音乐集成·广东卷》(下),北京:中国ISBN中心,1996年,第2042页。

(于非 词 张振坤、颜瑾光 曲)

2.竹板歌（五句板）

客家山歌剧也吸收了竹板歌，有时作为主人公的背景音乐用，有时作为戏里的过场音乐用，有时作为人物唱腔用。有羽调式和徵调式两种，羽调式较为常用。

《李双双·手打竹板口开腔》是"6 1 2 3"四声羽调式，歌词有五句，是典型的竹板歌结构。

谱例 3-24

手打竹板口开腔[①]
（《李双双》耿伯【生】唱）

【五句板】快速

（乐谱略）

(林艳发 唱 南歌 记)

[①] 乐谱见《中国戏曲音乐集成》编辑委员会、《中国戏曲音乐集成·广东卷》编辑委员会编：《中国戏曲音乐集成·广东卷》(下)，北京：中国ISBN中心，1996年，第2072—2073页。

参考文献：

1.《中国戏曲音乐集成》编辑委员会、《中国戏曲音乐集成·广东卷》编辑委员会编：《中国戏曲音乐集成·广东卷》(上、下)，北京：中国ISBN中心，1996年。

2.曾石龙主编：《粤剧大辞典》，广州：广州出版社，2008年。

3.仲立斌编著：《红线女唱腔艺术研究》，广州：暨南大学出版社，2011年。

4.《潮剧志》编辑委员会：《潮剧志》，汕头：汕头大学出版社，1995年。

5.李君、李英、钟玲编著：《客家曲韵》，广州：暨南大学出版社，2015年。

6.陈小明主编：《客家山歌唱腔选集》，广州：花城出版社2003年。

思考题：

1.粤剧的主要唱腔是什么？它们都有什么特点？

2.潮剧的调式有几种？

3.潮剧的丑角表演有什么独特性？

4.请思考潮州音乐和潮剧音乐的区别和联系。

5.简述雷剧的形成过程以及对地方音乐的吸收。

第四章 岭南民间器乐与乐种

岭南民间器乐是岭南最具特色的民间音乐种类,相比北方发达的民间声乐艺术,岭南的器乐艺术则相对发达,这里有被称为"岭南三大乐种"的广东音乐、潮州音乐和广东汉乐。它们历史悠久,传统积淀深厚,曲目丰富,演奏者演奏技法高超,音乐调式调性复杂深奥,变奏手法高深莫测,民间乐社林立。

岭南民间器乐所用的乐器大多为地方创制,有强烈的地方色彩。如广东音乐的主奏乐器高胡是根据北方二胡的形制和小提琴的演奏技法改制而成的,其音色华丽柔美。潮州音乐的主奏乐器是潮州二弦,它和广东汉乐的主奏乐器头弦形制完全一致,就是尺寸大了一点。这两件乐器音色共同的特点是高、尖、亮、脆,用在广东汉乐中,它的音乐铿锵有力、洒脱透亮;用在潮州音乐中,它古朴典雅、柔美抒情。

岭南民间器乐大多与中原地区的音乐有着千丝万缕的关系,如潮阳笛套吹打乐是北方宫廷音乐的遗存,保持了中原地区七声音阶和北方话思维的旋律发展手法,其音乐风格和西安鼓乐非常相似。

学习岭南民间器乐和乐种应该从认识乐器开始,继而欣赏作品,在欣赏作品的过程中认识乐种的调式调性,归纳总结乐曲的结构和旋律发展手法,最后将乐种和地方戏曲音乐的关系结合起来。

第一节 广府地区民间器乐

广府地区的民间器乐最具代表性的是粤乐(即广东音乐),其次有佛山十番锣鼓、广府八音,还有近三十年来影响力越来越大的岭南琴派。

一、粤乐

粤乐即"广东音乐",广东音乐是外省人对这种器乐小曲的称呼,广东当地人大多称其为粤乐。粤乐形成于19世纪中晚期,属于新兴的民间乐种,主要流传于珠江三角洲的粤语方言地区。粤乐和同样流行在粤语方言地区的粤剧、粤曲有着密切的关系,它们都产生于珠江三角洲地区。

粤乐是19世纪末及20世纪初在当地民间"八音会"和粤剧伴奏曲牌的基础上逐渐

形成的。因当时演奏的多为戏曲中的曲牌、小曲、过场音乐,所以,粤乐又被人称为"谱子""小曲"和"过场谱"。

粤乐作品一部分源于古曲或是对民间乐曲的改编,另一部分则是作曲家的创作。粤乐是以其创作乐曲取得人们的认识和认可的,有乐谱可稽的创作乐曲,累计达千首,曲目十分丰富多彩。

2006年,粤乐(申报名称是广东音乐)经国务院批准列入第一批国家级非物质文化遗产名录,申报单位是广州市和台山市。

(一)粤乐的形成和发展历程

孕育期:明代万历(1573)至清光绪(1875)年间,外省的音乐文化(中原古乐、昆曲和江南地区的小曲和小调)在珠江三角洲地区扎根,与本地的方言、民俗和民间艺术相结合。

形成期:清光绪至20世纪20年代,这个时期出现了粤乐早期代表人物严老烈和何博众,他们创作作品的问世代表着粤乐的正式形成。严老烈精通音律,擅长扬琴演奏,代表作品有《旱天雷》《倒垂帘》《连环扣》《到春雷》《卜算子》《寄生草》,这些作品都是根据小曲改编而成。何博众是清末著名的民间音乐家,擅长"十指琵琶"演奏,传谱作品有《雨打芭蕉》《饿马摇铃》和《赛龙夺锦》。

成熟期:20世纪20年代开始,粤乐演奏人才辈出,创作繁荣。这个阶段出现了"何氏三杰"的何柳堂、何与年、何少霞,和被称为"四大天王"的吕文成、尹自重、何大傻、何浪萍,其他还有丘鹤俦、易剑泉、陈德钜等。他们既是演奏家,又是作曲家,还精通粤剧、粤曲,对粤乐的成熟和发展做出了重要贡献。20世纪20年代初至中华人民共和国成立前的30年间,广东音乐创作乐曲达300多首,其中50余首已流传于海内外。主要作品有《旱天雷》《倒垂帘》《雨打芭蕉》《赛龙夺锦》《饿马摇铃》《平湖秋月》《步步高》《鸟投林》《禅院钟声》等。

继续发展期:1953年,"广东音乐"研究组成立;1956年,"广东民间音乐团"成立,粤乐从此从民间走向专业。音乐工作者对粤乐进行搜集整理,并对粤乐从和声、配器等方面进行研究改革,出版了不少乐谱,创作并演出了大量优秀曲目,如陈德钜的《春郊试马》,黄锦培的《月圆曲》,林韵的《春到田间》,刘天一的《鱼游春水》《纺织忙》,杨绍斌的《织出彩虹万里长》,廖桂雄的《喜开镰》,乔飞的《山乡春早》,汤凯旋的《劈山引水》,杨桦的《绿水长流稻飘香》等。

改革开放以来,粤乐的乐队组成更加多元开放,出现了粤胡与管弦乐《珠江之恋》(乔飞曲)、粤胡协奏曲《琴诗》(李助炘、余其伟曲)、合奏曲《丹霞日出》(陈涛曲)、粤胡与乐队《出海》(卜灿荣曲)等作品。自1995年开始,已成功举办了5届广东音乐创作大赛,每年都有200多首原创作品参赛,先后出现《春满羊城》《荔湾琴趣》《小鸟天堂》(卜灿荣曲)、

《春与荔枝湾》(黄德兴曲)等优秀作品。音乐象对粤乐的演奏进行了多方面的尝试,如余其伟和李助炘两人进行粤乐"交响化"和现代化的探索,创作或改编了《粤魂》《琴诗》《双声恨》《妆台秋思》等作品。

此外,中华人民共和国成立以来,高胡演奏人才辈出,出现了继吕文成之后的著名高胡演奏家刘天一和余其伟,以及方汉、朱海、黄锦培、甘尚时、黄日进、何克宁等高胡演奏名家。星海音乐学院开设高胡专业,先后培养出一大批高胡演奏和教育人才。

(二)粤乐的乐队组合形式和乐器

粤乐自20世纪20年代进入成熟期后,形成了以下五种基本乐器组合形式。

其一,吹打乐组合。它继承八音班和锣鼓柜的精粹,并吸收民间红白喜丧仪式音乐的某些特色而形成。

其二,"硬弓"组合。它承袭了粤剧及曲艺乐队的组合形式。所用的乐器有二弦、本地提琴(与板胡的形制相同,且略大)、三弦,称为"三架头";再加上月琴、喉管(或横箫),成为"五架头",这种组合的音色较为明亮硬朗。

其三,"软弓"组合。这种组合是著名粤乐家吕文成先生在20世纪20年代初创造出粤胡(又称高胡),改革了扬琴之后形成的。以粤胡、扬琴、琵琶(或秦琴)的组合称为"软弓""三架头";以这"三架头"为基础再添加上其他乐器,都称为"软弓"组合。

其四,由本地曲艺伴奏形式发展起来,以椰胡、洞箫、扬琴、琵琶(筝或秦琴)为核心乐器的乐器组合形式。

其五,西洋乐器组合。常用的西洋乐器有小提琴、萨克管、电吉他、木琴等。这种组合常用来演奏旋律跳跃欢快、节奏性强的轻音乐和舞曲类的乐曲。

(三)粤乐名家与名作赏析

粤乐名家大多集创作和演奏于一身,他们或多或少都参与到粤乐的创作中去。粤乐的奠基人是琵琶演奏家和《雨打芭蕉》的初创者何博众。扬琴演奏家和作曲家有严老烈、何柳堂、丘鹤俦、陈文达、梁以忠、陈俊英、汤凯旋等。高胡演奏家和作曲家有吕文成、易剑泉、刘天一、黄锦培、余其伟、卜灿荣等。

高胡是粤乐的主奏乐器,吕文成、刘天一和余其伟三人是粤乐高胡演奏领域具有特殊影响力的人物。

(1)吕文成

吕文成(1898—1981),广东中山人,被称为粤乐的一代宗师,精通粤胡、二胡、扬琴、木琴等乐器的演奏。他自幼酷爱音乐,刻苦钻研,曾与尹自重随留美归沪的造船工程师、小提琴演奏家司徒梦岩学习乐理、记谱和小提琴演奏。20世纪20年代演奏技术进步很快,先后在中华音乐会、精武体育会、俭德储蓄会的粤乐部、沪剧组担任音乐指导、干事和演奏员。1935年,吕文成回到香港,从事职业乐师,往来于广东、香港、澳门等地登台

献艺。

吕文成致力于粤乐、粤曲事业,他创作了200多首粤乐,其中的优秀作品有《平湖秋月》《步步高》《蝶恋花》《银河会》《岐山凤》《渔歌晚唱》《青梅竹马》《恨东皇》等。吕文成的作品在继承传统的基础上又吸收西洋音乐因素,曲调优美流畅,结构规整,清新唯美。

吕文成根据二胡的形制和小提琴的演奏技法,于20世纪20年代成功创制出乐器高胡及高胡双膝夹琴的演奏法,他用高胡演奏他自己创作的200多首粤乐作品,从而奠定了高胡在粤乐中的主奏地位。他还对扬琴、粤胡进行改革,大大提高了粤乐的表现力和艺术魅力。

(2)刘天一

刘天一(1910—1990),高胡、筝演奏家,广东台山人,1914年迁居广州。十三四岁开始学习椰胡、二弦等乐器的演奏,后受吕文成的影响转学高胡。他观察、研究、学习吕文成、梁以忠等名家所长,从而渐成自己的风格。1930年,刘天一领奏《鸟投林》,即崭露头角。20世纪30年代,他曾跟汉乐名家罗九香学筝,他把粤筝和客家筝的风格融合,独创一格。1954年,刘天一从香港回广州参加广州音乐研究组的工作。1956年成立广东民间音乐团,刘天一成为该团的高胡独奏,他独奏的《春到田间》《鱼游春水》两曲,历演不衰,成为当代的粤乐名曲。刘天一创作的粤乐作品有合奏曲《放烟花》、高胡独奏曲《鱼游春水》、筝曲《纺织忙》。

刘天一比吕文成小12岁,他在吕文成的基础上继往开来,拓展了高胡的音域、演奏技法和表现力,使高胡成为一种技巧高深而全面的独奏乐器。

(3)余其伟

余其伟(1953—),高胡演奏家,10岁开始学习高胡,1972年考入广东人民艺术学院,随黄日进学习粤乐演奏,1976年毕业后到广州乐团,得刘天一和朱海等人的指导。1980年获"羊城音乐花会"高胡比赛第一名。1984年6月,在中央音乐学院音乐厅举办"余其伟高胡独奏音乐会"。1999年在香港沙田大会堂举办"余其伟高胡独奏音乐会"。2004年,余其伟被香港演艺学院聘任为该校中乐系主任,从事教学和行政工作。

余其伟的高胡演奏艺术充分发挥了广东音乐华丽抒情、轻灵活泼的特色,在音准、音色和演奏技术等方面都达到了相当高的艺术境界。音乐界评论余其伟的演奏"富于诗意的幻想与哲理的深沉,境界优美而高远","开拓了中国高胡艺术的新格局";美国音乐教育家、指挥家齐佩尔称余其伟为"一位具天才技巧和深刻艺术思想的音乐家"。

余其伟擅长演奏高胡广东音乐《鸟投林》《春到田间》《双声恨》《珠江之恋》《二泉映月》《故乡情景》《思念》《夙愿》等。他灌录的激光唱片和盒带超过30种,并经常为电台、电影录音。余其伟另有音乐评论专著《粤乐艺境》。

《鸟投林》是广东音乐演奏家易剑泉于1932年创作的作品,描写的是夕阳西下时百

鸟归巢的情景。

 刘天一专心研究音乐,刻意创新,确立了自己独特的演奏风格。他的高胡演奏曲目《鸟投林》,1930年前是用"口斗子"模仿鸟声的,刘天一感到不满意而想做到"人无我有,人有我精"。他取消口斗子当鸟声,用高胡的高音区,并利用高胡滑音演奏手法,惟妙惟肖地奏出鸟欢叫雀跃的华彩段落。

 谱例 4－1*

鸟 投 林①

1=G 2/4

[乐谱]

① 乐谱见广东省民间音乐研究室编:《广东音乐曲集》,广州:花城出版社,1983年,第47页

《雨打芭蕉》是粤乐早期的优秀曲目之一,作者是番禺区沙湾镇的何博众(1831—?)。何博众是粤乐名家何柳堂的祖父,该曲为何柳堂传谱。何博众是清末著名的琵琶演奏家,是粤乐形成时期的重要人物。他创作了粤乐《雨打芭蕉》《赛龙夺锦》《饿马摇铃》等曲。《雨打芭蕉》原为琵琶谱,现有多种演奏形式。曲调运用顿音、加花等技巧,描写了打在芭蕉上淅沥的雨声、芭蕉在雨中婆娑摇曳的形态以及人们旱热逢雨的欢乐。乐曲旋律轻快流畅,极具岭南水乡风情,是带再现的三段体。

谱例 4-2*

雨 打 芭 蕉①

广州市

① 乐谱见《中国民族民间器乐曲集成》全国编辑委员会、《中国民族民间器乐曲集成·广东卷》编辑委员会编:《中国民族民间器乐曲集成·广东卷》(上),北京:中国ISBN中心,2006年,第55页。

(沈伟、李时成、陈春大、骆津、陈添寿、何浪萍、黄家齐等 演奏)
(《中国民族民间器乐曲集成·广东卷》编辑部 采录)

中华人民共和国成立后,本土作曲家创作了大量粤乐作品,其中《春到田间》(林韵曲)、《春郊试马》(陈德钜曲)、《鱼游春水》(刘天一曲)和《月圆曲》(黄锦培曲)被合称为"三春一月",这四首作品的流行度非常广,都表达了对祖国锦绣山河的赞美。

1957年年初,刘天一创作和演奏了《鱼游春水》,他运用一弓演奏七连音和八连音快速琶音的方法,独创了在高胡第二把位拉出透明清亮的自然原音。为了拉好这段原音,他花了半年的时间,使高胡技巧进入一个新的境界。作品呈现了"春水如明镜,鱼儿游其中"的画面。

谱例 4-3

鱼 游 春 水[①]

刘天一曲

[①] 乐谱见《中国民族民间器乐曲集成》全国编辑委员会、《中国民族民间器乐曲集成·广东卷》编辑委员会编:《中国民族民间器乐曲集成·广东卷》(上),北京:中国ISBN中心,2006年,第329-330页。

（余其伟等 演奏 叶鲁 采录）

《春到田间》是作曲家林韵（1920—2005）于1956年创作的具有粤乐风格的高胡独奏曲。

《春到田间》是林韵应刘天一的邀请，为刘天一"量身定做"的独奏作品，在这个作品中，充分展示了刘天一的演奏技巧。为了表达出田园美景，他吸取了小提琴的演奏技巧，扩展了高胡传统演奏的常用音域，从三四个把位发展到五六个把位，创造了华彩乐段。连续三个八度以上的大跳和碎弓向上滑奏等演奏方法，创造性地提高了高胡的演奏技巧，使乐曲的感情表现得轻快流畅、洒脱美丽，受到听众的欢迎。这是广东音乐史上首创的高胡独奏曲。

谱例 4-4

春到田间[①]

1=C 2/4　　　　　　　　　　　　　　　　　　　　林　韵 曲

【引子】节拍自由（笛或二胡）

[①] 乐谱见《中国民族民间器乐曲集成》全国编辑委员会、《中国民族民间器乐曲集成·广东卷》编辑委员会编：《中国民族民间器乐曲集成·广东卷》(上)，北京：中国ISBN中心，2006年，第331－333页。

[乐谱：劳动节奏，一次比一次快，热烈齐奏，一弓一音]

（余其伟等 演奏　叶鲁 采录）

《步步高》由吕文成创作，其旋律轻快激昂，节奏一张一弛，富有动力，是广东音乐中营造浓浓节日气氛最成功的作品，经常作为背景音乐在各种喜庆场合使用，是广东音乐中知名度最高的作品之一。

本书选配的音响资料是余其伟和香港中乐团合作的视频，作为粤乐高胡领奏的第三代传人，余其伟在拉奏这个作品时充分展示了他高超的演奏技巧。在速度、力度和强弱力度转换方面处理得非常完美。

谱例 4-5*

步 步 高[①]

吕文成 曲

1=G 2/4　中速

[乐谱略]

[①] 乐谱见《中国民族民间器乐曲集成》全国编辑委员会，《中国民族民间器乐曲集成·广东卷》编辑委员会编：《中国民族民间器乐曲集成·广东卷》(上)，北京：中国ISBN中心，2006年，第139-140页。

（余其伟等　演奏　广东省民间音乐研究室　采录）

《双声恨》又名《双星恨》，是广东音乐早期作品。"声""星"两字的粤语发音是一致的，一种说法是内容取材于牛郎织女的传说，乐曲表达了哀怨缠绵之中对未来美好生活的向往；一种说法是为了一对不幸的恋人而作。

《双声恨》的前部分是乙反调，表达的是哀怨悲切的情绪；后部分转到正线调，情绪明朗。乐曲的末尾是小快板，用慢、中、快的速度各奏一遍，情绪变得热烈。

谱例 4—6

双　声　恨[①]
（又名《双星恨》）

1=C 4/4 1/4 （乙凡调）

广州市

中板

[①] 乐谱见《中国民族民间器乐曲集成》全国编辑委员会、《中国民族民间器乐曲集成·广东卷》编辑委员会编：《中国民族民间器乐曲集成·广东卷》（上），北京：中国ISBN中心，2006年，第65—66页。

岭南传统音乐概论

146

(沈伟、李时成、陈添寿、何浪萍、黄家齐等 演奏)
(《中国民族民间器乐曲集成·广东卷》编辑部 采录)

二、岭南琴派

岭南琴派是中国古琴诸多流派中的一个,主要流行地区在珠江三角洲。岭南琴派的风格特征是刚健、爽快、明快。

(一)岭南琴派的形成

岭南的古琴开始得比北方晚,南宋末年宋室南迁,将中原的古琴文化带到广东,相传《古冈遗谱》就是当时留下来的南宋宫廷琴谱。宋代以后,广东的琴学开始繁荣起来。

明末,广东出了不少琴家,如陈子壮等"南园十二子"。

清代,岭南地区的古琴有了明确的师承关系,产生了地域特色,从而形成了岭南琴派。清道光年间,新会人黄景星受两广总督阮元所聘,到学海棠书院任教,他将他父亲手抄的《古冈遗谱》中的30多首曲谱,加上他的老师何洛书传授的10余首曲谱整理成《悟雪山房琴谱》。该谱不仅保存了南宋的遗音,而且凝聚了古冈的琴艺特色。黄景星晚年客居广州,与陈绮石等人在广州组织琴社,开馆授徒,学生众多。他们的学生将岭南琴派艺术带到番禺、新会、南海、顺德、东莞、中山、英德等地。

当代影响力比较大的岭南琴派的古琴家有杨新伦和他的学生谢导秀,以及他们的徒弟们。

(二)岭南琴派的传人

1.杨新伦

杨新伦(1898—1990),番禺人,岭南琴派一代宗师,武术家。1929年,杨新伦拜岭南琴派传承人郑健候为师,学习了《乌夜啼》《碧涧流泉》《怀古》《鸥鹭忘机》《玉树临风》等岭南派古琴曲,演奏造诣深厚。20世纪50年代任广东省文史馆馆员,潜心研究琴艺;1960年执教于广州音乐专科学校民乐系,教古琴专业,培养了琴家谢导秀。今日岭南琴家均出自杨新伦的门下或者其再传。杨新伦1980年主持成立广东省古琴研究会,任会长。

1983年7月,为使杨新伦毕生艺术成就记录下来,广东电视台拍摄了以"琴心剑胆岭南瑰宝"为题的长达半个小时的电视片,收集了杨新伦所演奏的《碧涧流泉》《渔樵问答》等6首琴曲,这是他唯一留给后人的声像资料。

2. 谢导秀

谢导秀(1940—),梅县人,岭南古琴第八代传人,岭南琴派的国家级非物质文化遗产代表性传承人。

1960年,谢导秀以二胡考上广州音乐专科学校,入校后跟随杨新伦学习古琴。1980年,杨新伦、莫尚德和谢导秀三人成立广东省古琴研究会,谢导秀任秘书长。1990年,谢导秀接任广东省古琴研究会会长一职至今。

谢导秀致力于岭南古琴的教育传承和传播,已经培养了1000多名学生,2013年12月7日在星海音乐厅举办"谢导秀师生古琴音乐会"。谢导秀致力于岭南古琴艺术的传播,组织各种古琴活动和雅集,让更多人了解岭南古琴,在星海音乐学院、中山大学哲学系等知名学府教授古琴。谢导秀坚持兼收并蓄的思路,移植古筝曲《平湖秋月》《高山流水》到古琴上。

(三)岭南琴派作品赏析

《碧涧流泉》出自《古冈遗谱》,"古冈"即古代冈州,今新会。相传南宋末年,宋朝皇室被迫从临安南迁至福州,又从福州西迁至冈州;1279年,冈州被破,丞相陆秀夫抱着少帝赵昺在崖门投海自尽,从而结束了宋王朝。相传《古冈遗谱》就是当时遗留下来的古琴谱。清道光年间,新会人黄景星编辑了《悟雪山房琴谱》,其中大部分作品来自《古冈遗谱》,其中就有《碧涧流泉》。

《碧涧流泉》共有七个部分,ABA′结构,表现了山林溪水边意趣昂扬的情景,素有《小流水》之称。

乐曲的第一段是散音和泛音。第二段和第三段是 A 段,旋律向高音区发展。第四段和第五段是 B 段,小快板。第六段是 A 段的变化再现,变化重复了第二段和第三段。全曲由静至动,再回到静。

谱例 4-7

碧 涧 流 泉①

① 乐谱见龚一著:《古琴演奏法》,上海教育出版社,2002年,第 117-120 页。

[musical notation]

(杨新伦据《古冈遗谱》演奏 谢导秀 记)

三、佛山十番锣鼓

佛山十番锣鼓,简称佛山十番,十番即在演奏过程中轮流突出十多种乐器,同时反复地演奏不同的曲牌。佛山十番是佛山地区的民间吹打乐种,历史上分布在南海区方圆五六公里的范围。

佛山十番锣鼓与江南地区的十番锣鼓一脉相承,明代由安徽、江浙一带的流浪艺人将十番带入佛山,与苏南十番锣鼓关系密切。苏南十番锣鼓保留有元代南北曲曲牌,就历史渊源来说,佛山十番已有六七百年历史。在流传过程中,佛山十番锣鼓吸收了飞钹演奏方式和本地八音锣鼓的常用乐器,并与民俗活动紧密结合,成为具有浓郁地方色彩的民间器乐。

(一)佛山十番锣鼓发展历史

明清时期,佛山以地域的不同划分成不同的铺,清代时被划分成28个铺。当时每个铺都有十番乐队,每个乐队就是以铺为单位来进行活动的。20世纪30年代前,每个铺都有群众业余组织性质的"十番会",当时最活跃的十番会有普君圩的"日隆别墅""同义

堂",大基尾铺的"明星影映""同乐堂""演义堂"和"积裕堂",石湾中窑的"紫竹山房",茶基村的"何广义堂"等20多个文艺组织。在传统秋色活动中,十番会均以铺为单位游行演出。佛山十番锣鼓在这一时期的发展到达了顶峰。

1938年,佛山被日本侵略军占领,各十番会的活动都被迫暂停。抗战胜利后,佛山数十个十番会组织烟消云散,只有南海叠窖镇的庆云村、茶基村的十番乐队恢复了演出排练活动。在20世纪50年代后,只剩下"素十番",即纯打击乐演奏的演奏形式。

到了20世纪80年代左右,大基尾的"明星影映"和茶基村的"何广义堂"共同参与秋色活动的巡游。但是到了20世纪末,"明星影映"也面临着传承问题,并逐渐没落。最后只剩下茶基村"何广义堂"还在继续传承着这项古乐。

佛山十番锣鼓于2008年被列入国家级非物质文化遗产名录。

(二)佛山十番的乐器和乐队组合

佛山十番锣鼓原有"素十番"和"混十番"之分。"素十番"是指单纯由打击乐组合的演奏形式;"混十番"是指吹管乐器与打击乐器混合组成的演奏形式。然而在多年的传承中,"混十番"的表演形式已不复存在。20世纪50年代后就只有"素十番"这种表演形式传承了下来。

常用的佛山十番锣鼓的打击乐器有:高边锣、大文锣、翘心锣、企身鼓、群鼓、沙鼓、响螺、大钹、飞钹、单打等。佛山十番的最大特色是,小钹不按常规碰击,而是一手执钹冠,一手甩动穿上绳子的另一钹擦击。表演时,十人八人同时表演各种花式,有很强的可舞性和可观性,故名"飞钹"。这种"飞钹"表演目前在国内独一无二。

(三)佛山市南海茶基村的何广义堂十番锣鼓

茶基村建村600余年,何氏家族来自安徽的庐江,村部里挂着"源出庐江韩和何枝繁叶茂,传统十番锣鼓钹音韵悠扬"的牌匾。何广义堂的十番锣鼓有200多年的历史。有史以来,茶基村的十番锣鼓参加的民俗活动有佛山秋色巡游、佛山祖庙北帝诞和叠窖茶基村端午节赛龙舟。佛山十番作为喜庆锣鼓乐,可烘托这些节日的喜庆气氛。

茶基村所在的叠窖镇龙船比赛在佛山周边地区非常有名,每年都有很多慕名而来的游客观赏。该镇19个村子的龙船队伍分别于农历五月初五、五月初六、五月初七和五月初八这四天进行四场龙舟比赛,五月初八是在茶基村,龙舟比赛开始前茶基村的十番锣鼓乐队要在龙船上表演。此外,何广义堂的佛山十番还参与一些商业演出。如1935年,叠窖茶基村何广义堂应香港果菜行业会馆邀请,参加英皇银禧大典巡游,返回时顺道在广州表演。因为表演的薪酬太低,和广义堂现在几乎不接商业演出。

目前,何汉沛和何汉耀两位传承人致力于青少年十番的学习和培养,青少年十番队伍也由两队分支组成,一个分支是茶基村村里的孩童,另一个分支是叠窖小学的学生。加上老艺人,两个十番乐队总人数已有约80人。最近,两位传承人还着手培养本村妇女

演奏佛山十番。

图4-1 何广义堂传承人何汉耀正在介绍佛山十番的乐器(屠金梅拍摄)

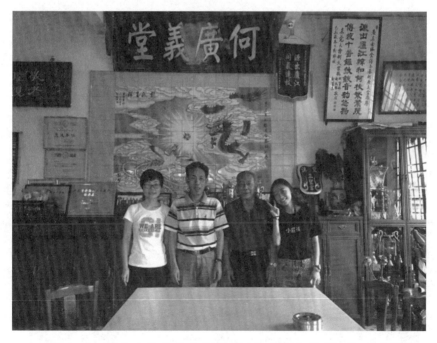

图4-2 佛山十番传承人何汉沛(左二)、何汉耀(左三)与屠金梅(左一)、谢梓枫(左四)合影(冼颖晖拍摄)

(四)佛山十番锣鼓作品

佛山十番锣鼓作品,目前收集到的佛山"素十番"音乐有两组,一组是"明星影映"马聪师傅传谱的三个曲牌:《挂牌》《碎锦》和《长锣》;另一组是由何广义堂演奏传谱的四个曲牌:《耍金钱》《合鼓引》《鼓起》和《传锣》。佛山十番锣鼓历代的传承一直沿用口传心授的传承方式,一般是使用谐音的汉字来代表乐器的表演内容和方式,并编成对应的口诀,经过多番练习,以此达到倒背如流的效果。

四、广府八音

广府八音,也称八音锣鼓,简称"八音",是流传于广府地区的民间器乐乐种,约在明末清初盛行于珠江三角洲地区。

八音班原来作为吹打乐队的形式而在民间流行,它所演奏的吹打乐主要用于民间的神诞、赛会、喜丧等仪式,也有用于官府礼仪的场合。当戏曲流行时,八音班又将戏曲音乐吸收改编为自己的演出曲目。特别是粤剧,与八音班的联系最为密切。八音班演奏的音乐素材除了来自当地民歌和庙堂音乐外,大部分来自粤剧音乐;所以说,八音班对广东音乐乐种的形成与推广有过积极的贡献。

八音班的表演形式主要有以下几种方式:①"马务吹",即边走边演奏;②"坐堂吹",即室内演奏;③"拜岁"或"贺堂",即上门入室演奏。

广府八音的《万年欢》是一首民间吹打乐,由唢呐领奏,宫调式,开始时有一段散板的引子,全曲旋律以十六分音符的级进为主,音韵优美流畅,中段出现乐节间的八度大跳,渲染出一种热情洋溢的喜庆情绪,似有一种"万众欢腾喜迎春"的景象。

谱例 4-8

万 年 欢①

东莞市

1=♭E 4/4

(唢呐筒音 3=g¹)

[乐谱]

① 乐谱见《中国民族民间乐曲集成》全国编辑委员会、《中国民族民间器乐曲集成·广东卷》编辑委员会编:《中国民族民间器乐曲集成·广东卷》(上),北京:中国ISBN中心,2006年,第444-445页。

```
6535 2125 3576 5 36 | 5 32 1 76 5435 2    | 0 75 5356 1327 6. 1 |

2532 1.235 2176 5. 6 | 1327 6516 5165 3    | 0 65 3561 6535 2 |

0 27 6516 5435 2. 3 | 5. 3 2353 2532 1 3  | 2376 5357 6132 1 |

0 53 2356 1327 6    | 0 65 3235 2532 1    | 0 65 3561 6535 2 |

0 32 7276 5356 1    | 0 53 2 35 3532 1. 3 | 2376 5356 7327 6 |

0 65 3532 1612 3    | 0 65 3235 2532 1. 3 | 2376 5357 6535 2 |

0 76 5357 6535 2376 | 5432 6516 5435 2    | 0 65 3532 1653 2 |

0 27 6561 5435 2. 3 | 1276 5357 6535 2. 3 | 5532 1. 7 6576 5 |

0 27 6123 1276 5 36 | 5352 1 76 5435 2    | 0 76 5356 1327 6 |

0 65 3532 1612 3    | 0 65 3235 2532 1. 3 | 2376 5357 6535 2 |

0 76 5357 6535 2327 | 5435 6516 5435 2    | 0 65 3561 6535 2 |

0 27 6562 5435 2 3  | 5 3 2353 2532 1 3   | 2376 5357 6132 1 ‖
```

<div align="right">（翟久 传谱 刘大镛 采录、记谱）</div>

第二节 潮汕地区民间器乐

潮汕地区民间音乐品种丰富，积淀深厚。其源头可追溯到唐宋之际，至明清时期发展成熟。潮州音乐的主要特点是古朴典雅、优美抒情。

潮州即原潮州府，包括粤东、闽南及半潮客地区，一般可以理解为潮州方言区。潮州音乐是指潮州方言区的器乐演奏形式，潮州市是潮州音乐的中心和发祥地。潮州音乐主要流传地区是整个潮汕，还随着潮汕人传播到欧美和东南亚各个国家和地区。近些年来，汕头特区在潮州音乐的传承传播方面做出了突出成就，尤其在潮州弦诗乐方面，民间乐社林立、水平高超、人才辈出，有人甚至提出将潮州音乐更名为"潮汕音乐"。

潮州音乐有狭义和广义两个层次,狭义的潮州音乐通常用来指潮州弦诗乐和潮州锣鼓乐;广义的潮州音乐是对潮汕地区若干民间器乐的统称。潮州音乐研究专家陈天国和苏妙筝等老师将广义的潮州音乐分为潮州锣鼓乐、潮州弦诗乐、潮州戏剧音乐、潮州民歌、潮州曲艺音乐、潮阳笛套乐、潮州佛道乐七个类别①。

本书将潮州地区的民间器乐分"潮州音乐"和"潮阳笛套音乐"两个部分来介绍。之所以没有将潮阳地区的两个乐种放在潮州音乐当中,而是将潮汕地区的民间器乐分为潮州音乐(分为潮州弦诗乐、潮州筝乐和潮州大锣鼓)和潮阳笛套鼓乐(分为潮阳笛套吹打乐和潮阳笛套锣鼓),原因在于,潮阳笛套音乐所用的乐器和潮州音乐相似,曲目也有相同之处。但是,潮阳笛套鼓乐是宫廷音乐风格,它有自身独特的发展历史、风格特征和表演程式。

一、潮州音乐

下面主要介绍潮州音乐中影响力比较大的潮州弦诗乐、潮州筝乐和潮州锣鼓乐(潮州大锣鼓和潮州小锣鼓)三个类别。

(一)潮州弦诗乐

潮州弦诗乐又称"弦诗乐",是潮州民间丝弦和弹拨乐器演奏的小型合奏曲。潮州弦诗乐的曲调轻快而抒情,旋律和谐悦耳,具有南派音乐的韵味,是潮汕城乡最流行、最普及的乐种。

1.乐谱、乐律、调式和变奏手法

乐谱:潮州弦诗乐的传统乐谱是二四谱和工尺谱。二四谱是我国古老的乐谱之一,目前仅见于潮州音乐、潮剧音乐以及陆海丰和福建漳州一带的白字戏音乐。二四谱的音名和唱名以中文数字二、三、四、五、六、七、八来标记,相当于简谱的"5 6 1 2 3 5 6",用潮州方言来演唱。目前,民间弦诗乐演奏者通用的是简谱。

乐律:潮州弦诗乐用的是三分损益律和纯律,十二平均律仅仅在参照对比中使用。在弦诗乐演奏中,7和4两个音是极其不稳定的,由此产生了四分之三全音和二分之一半音。7、4两音的高度在当地每个村子是不一致的,每个演奏者都觉得自己演奏的这两个音的高度刚刚好。如今,演奏弦诗乐的年轻人学习音乐时接受的普遍是十二平均律,他们大多坚持7、4两音的高度不要偏低或者偏高。所以,在潮汕地区,因为7、4两音的高度不一,产生了各种矛盾,互相都不愿意迁就和妥协,导致的结果是此村的人和彼村的人无法在一起合奏,年轻人和年长的人无法在一起合奏。

调式:潮州弦诗乐的调式和音阶比较特别,其调式分为"轻六调"(即轻三六)、"重六调"(即重三六)、"活五调"(即活三五)及"轻三重六调",这都是根据二四谱的某一字,通

① 陈天国、苏妙筝著:《潮州音乐》,广东人民出版社,2004年,第6页。

过"轻""重"或"活"等演奏变化手法而得出的,与中国其他民间音乐的"借字""变凡"等手法有某些类似之处。

变奏手法:弦诗乐以变奏手法丰富规范著称。常用的变奏手法有压缩和伸展、催弓、拷拍和附点切分休止法等。弦诗乐的乐曲结构通常比较短小,乐谱记录的只是骨干音,所以,弦诗乐的乐谱看起来简简单单,却给演奏者们留下了广阔的二度创作空间,演奏者在这个主旋律的框架下随意加花变奏。一首乐曲可以随意变奏无数遍。参与合奏的每一个人奏出来的旋律都不一致,资深的演奏者会更好地处理你静我动、你繁我减、你进我退的关系。

舞台上的弦诗乐表演,演奏者会提前商量好怎么变,变奏多少遍。而舞台之下的演奏则比较随意和自由,随心所欲,只要觉得变的好听就行。老规律是看领奏乐器二弦如何变,其他乐器演奏者一起跟上。

2.乐器

潮州弦诗乐的主要乐器有二弦、提胡、椰胡、琵琶、小三弦、椰胡、筝。合奏时人数可多可少,从两三人到二三十人不等,每个民间艺人通常都会奏几件不同的乐器,合奏间隙随时调换。

[潮州二弦]俗称"头手弦",是具有浓郁潮汕地区民族色彩的乐器,是潮州弦诗乐和潮剧音乐的领奏乐器之一。20世纪80年代以来,也应用于潮州锣鼓乐中。

潮州二弦琴杆全长约80厘米,用乌木制成;琴筒由整块乌木制成,形制为前窄后宽的长型圆筒,长11~12厘米,筒厚0.5~2厘米,内径4.5~5厘米。琴皮由蟒蛇皮制成。二弦定弦里弦 **5**(C)、外弦 **1**(F),音色高亢、明亮、清脆,穿透力特别强。传统的潮州二弦演奏法是盘腿而坐,右脚脚趾托住共鸣箱。

图4-3 潮州二弦(施绍春提供)

［椰胡］是潮州民间特有的弓弦乐器，弦筒由半球状的椰子壳盖上桐木板制作而成。由于原始弦筒采用胡瓟匏，传统习惯上又称弦筒为胡瓟弦。椰胡常用定弦 **1**（F）、**5**（C），音色低沉纯厚，柔和朴实，是潮州弦诗乐、潮州锣鼓乐和潮剧常用伴奏乐器。

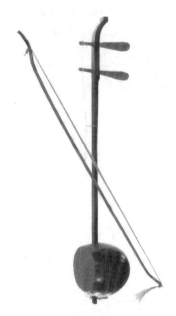

图 4-4　椰胡（施绍春提供）

［提胡］琴筒呈六角形状，蒙蛇皮，定弦 **5**（C）、**2**（G），音色与广东高胡相似，是根据高胡改制而成的，用作潮州弦诗乐的次主奏乐器。高胡演奏时多用高音区，富有地方民族特色，常用于潮州弦诗乐和潮剧的伴奏，也用于潮州锣鼓乐。

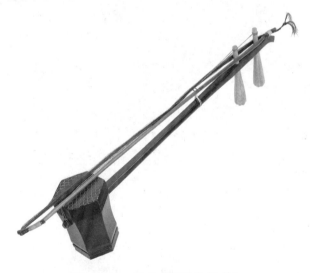

图 4-5　提胡（施绍春提供）

［二胡］始于唐朝,它最早发源于我国古代北部地区的一个少数民族,称为"奚琴"。二胡由琴筒、震动膜、琴杆、琴头、弦轴(轸子)、千斤、琴码、琴弓和琴弦等部件组成,是中高音乐器,音色接近人的声音,富于情感表现力,是较常见的民族乐器,用于潮州弦诗乐和潮州锣鼓乐。

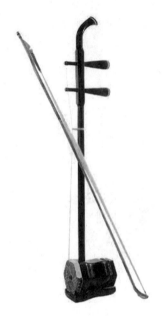

图4-6 二胡(施绍春提供)

［中胡］是在二胡基础上改制的一种乐器,是中音二胡的简称,中胡适于演奏舒展和辽阔的旋律,较少演奏快速的华彩性旋律,是潮州锣鼓乐常用的拉弦乐器之一。

图4-7 中胡(施绍春提供)

［大椰胡］仿照椰胡形状而制,形体近似椰胡,体积比椰胡大。弦筒呈半球状,定弦1(F)、5(C),音色低沉浑厚,传统上属于潮州民间音乐的低音乐器。20世纪50年代以后,潮州音乐引进西洋乐器大提琴作为乐队的低音乐器,大椰胡则成为中音乐器。

图4-8 大椰胡(施绍春提供)

［梅花蓁］又名秦琴,是传统潮州民间音乐常用的古老乐器之一。由琴身、琴杆、琴头、弦轴和琴弦等构成。梅花蓁琴身即是共鸣箱,由六块或八块硬质木板胶接成梅花状边框,上下蒙上桐木薄板,故名梅花蓁。琴杆窄而长,由硬杂木制作,上面嵌有11个音品,两弦,定弦5(G)、1(C)。梅花蓁发音清亮柔和,余音较长,是结合高低音乐器特点的中音乐器,常用于潮州弦乐和潮州锣鼓乐。

图4-9 梅花蓁(施绍春提供)

[琵琶]由琴头、弦轴、山口、相、品、面板、背板、覆手以及弦组成。在潮州区域流传的琵琶,传统用四相13品,定弦 **5**(C)、**1**(F)、**2**(G)、**5**(C'),广泛应用于潮州民间音乐和潮州锣鼓乐的各种演奏形式。

图 4-10　琵琶(施绍春提供)

[筝]又名汉筝、秦筝、瑶筝、鸾筝,是汉族传统弹拨乐器。传统的筝有五大流派,比较有代表性的有"浙江、山东、河南、客家和潮州"。潮州筝流派具有流畅细腻、一音多韵的风格特点,体现了时而婉转曲折,时而明快高亢的灵活多变的曲风。

潮州筝传统多用十六弦,定弦 $C-c^3$,是潮州细乐的主要乐器。近现代古筝还用于舞台大锣鼓演奏,增加了弹拨声部的多样性。

图 4-11　筝(施绍春提供)

[三弦] 又称"弦子"。三弦有大三弦和小三弦之分,小三弦又称"曲弦",全长约90厘米,音色明亮、清脆而坚实。常用于潮州民间音乐、锣鼓乐和潮剧的伴奏,也是潮州细乐的常用乐器之一。

大三弦又称为"大鼓三弦"或者"书弦",全长约115厘米,音色深厚、浑圆而纯朴,20世纪50年代以后开始应用于潮州民间音乐的各种演奏形式中。1972年,星海音乐学院陈天国完成了对大三弦的13项改革,扩大了三弦音域,增大音量,使音准更容易控制,转调更加方便,缩短了教学时间。该项革新荣获1978年文化部科学大会奖。

图4-12 三弦(施绍春提供)

[中阮] 中阮属于中音乐器,音域宽广,音色圆润丰厚,具有丰富表现力,能与其他民族乐器相融合。20世纪70年代末期左右开始应用于潮州弦诗乐。中阮定弦一般有三种:第一种采用A、d、a、d^1定弦法;第二种采用G、d、a、e^1定弦法;第三种采用G、d、g、d^1定弦法。

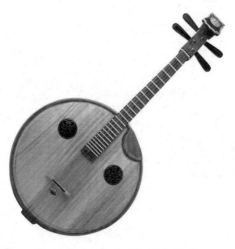

图4-13 中阮(施绍春提供)

[扬琴]又称洋琴、打琴、敲琴、扇面琴、蝙蝠琴、蝴蝶琴等。潮州传统扬琴别名"省琴",状如蝶形,二梯(二码条)八架线,铜质弦,系从广东音乐引进的乐器,后来被国内通用型扬琴所代替。扬琴是潮州音乐、潮州锣鼓乐弹拨声部的主要乐器,俗称"琴胆"。

图4-14 扬琴(施绍春提供)

[月琴]又名月弦,是从古代的阮和琵琶演变而来的,属于我国民族弹拨类乐器之一,从20世纪40年代末期左右开始在潮州民间流行,现在多用于乡村青少年大锣鼓队。

月琴由琴头、琴颈、琴身、弦轴、琴弦和缚弦等部分组成。进入清代年间,月琴比阮更加简化,琴颈变短,琴身呈满圆形。月琴的琴颈和面板上装有竹制的品,有7品、9品、10品、12品多种,后来经过改革,增加到24品。

图4-15 月琴(施绍春提供)

[葫芦琴]由潮汕乐器制作艺人根据吉他形制改制而成,是弦诗乐的中音乐器,装三根弦。定弦 **1**、**5**(F 调)。

图 4-16　葫芦琴(施绍春提供)

[皮鼓琴]又名鼓琴、皮鼓蓁,是吸收蓁琴的构造特点,结合西洋乐器班卓改革而成的弹拨乐器,广泛流行于广东各地。皮鼓琴的琴身面板中央蒙上蟒蛇皮或牛、羊皮,皮面上用琴码架上钢丝弦,发音明亮,余音缭绕。

图 4-17　皮鼓琴(施绍春提供)

3.潮州弦诗乐名家

(1)杨广泉

杨广泉(1915—1987),汕头市澄海区仙居村人,潮州二弦、潮州筝演奏家,潮剧作曲家。由于其在潮乐演奏和潮剧创作上的突出成就,他被称为潮剧界和潮乐界的一代宗师。

杨广泉17岁被聘为澄海国乐研究社音乐指导,后拜潮乐名家郑映梅为师,学习古筝和琵琶。1953年调到怡梨潮剧团任领奏和作曲,被誉为潮剧的四大领奏(即胡昭、王安明、许如丰和杨广泉)之一。1956年参加中华人民共和国第一届音乐周。后调入汕头戏曲学校任音乐教研组组长,培养了黄壮茂、黄壮龙、郑声立、蔡树航、陈璧辉、林鼎丰、郑志伟等潮乐、潮剧演奏人才。

杨广泉擅长演奏二弦和古筝,代表性的作品有《柳青娘》《粉蝶采花》《寒鸦戏水》《黄鹂词》《小桃红》等,演奏风格刚劲有力。主要作曲剧目有:《春香传》《芦林会》《包公赔情》和现代剧《江姐》《红娘》等50多部。

2008年,陈俊辉和费邓洪出版了《杨广泉二弦艺术》,记录了8首杨广泉的二弦演奏谱。

(2)王安明

王安明(1918—2006),揭阳市揭东县炮台镇人,潮州二弦、唢呐演奏家,潮剧乐师。

王安明11岁参加潮音纸影班,18岁任纸影班二弦、唢呐领奏。先后师承林美周、马玉高等潮剧名师。1946年,成为潮剧六大班之一的"老源正"的名头手。1948年,任潮汕地区著名的"老正顺潮剧团"领奏兼作曲。中华人民共和国成立后曾在正顺潮剧团任副团长。1978年,调入汕头戏曲学校,任音乐教师。20世纪80年代在汕头戏曲学校任教期间,编写有《潮州二弦》教材。培养了黄双寿、郑炳钊、李先烈、郭舜书、王培瑜等潮乐潮剧的业务骨干。

王安明二弦演奏功底深厚,换弓不留痕迹,发音优美,润饰加花细腻而别出心裁,演奏乐曲重在音、情、神、韵融合之美,代表作有《浪淘沙》《平沙落雁》《狮子戏球》《昭君怨》《玉壶买春》等。1959年随中国文化艺术交流代表团访问苏联、匈牙利、捷克等国家,参加潮州大锣鼓《抛网捕鱼》、潮州弦乐小锣鼓《狮子戏球》的演奏,领奏弦诗《浪淘沙》。

2008年,陈俊辉和费邓洪出版了《王安明二弦艺术》,记录了16首王安明的二弦演奏谱。

4.潮州弦诗乐作品与作品赏析

潮州弦诗乐所奏曲目数量比较大,传统乐曲多沿用中州古调传谱,在漫长的历史发展过程中,又兼蓄了各地民间小调、佛曲、笛套和民间戏曲音乐中的外江调、正字调、粤调等,甚至有时还吸收民间艺人漂洋过海从东南亚各国带回来的民歌、小曲之类。弦诗乐

的演奏者还不断创作新的弦诗乐作品。

著名的潮州弦诗乐有"十大套":《昭君怨》《小桃红》《寒鸦戏水》《黄鹂词》《月儿高》《大八板》《平沙落雁》《凤求凰》《五连环》和《锦上添花》。

重三六调的《寒鸦戏水》是潮州弦诗乐"软套十大名曲"中最富有诗意的一首。由头板(即慢板,四四拍)、拷拍(从后半拍起音,四一拍)和三板(即中板,四一拍)三个部分构成,是潮州弦诗套曲的典型结构样式。该曲旋律典雅清新,表现了寒鸦在水中追逐嬉戏的情景,颂扬了不怕艰难、奋发向上的精神。

杨广泉将《寒鸦戏水》的前5小节由原慢板处理成散板的节奏,力度奏得强劲有力,很有气势,这个改编在潮乐演奏者们中间传为美谈。

谱例 4-9*

寒鸦戏水①
(六十八板)

（杨广泉二弦谱）

① 乐谱见陈俊辉、费邓洪主编:《杨广泉二弦艺术》,汕头:汕头海洋音像出版社,2008 年,第 20—23 页。

《昭君怨》是潮州弦诗乐"十大套"之一,是潮州弦诗乐最流行的乐曲之一。这是一首重三六调乐曲。全曲音乐深沉、悲怨,描写了汉代宫女王昭君远嫁匈奴后,遥望故乡,思念亲人的情感,表达了一种欲归而不能的无可奈何的哀怨。在潮州音乐中,有几种结构连接形式,有同宫联套、诸宫联套、调式联套和板式联套。《昭君怨》是板式联套,每个板式都由68板构成,且都由头板、拷拍、三板这三个部分构成。

谱例 4-10

昭 君 怨[①]

潮州市

$1=F \quad \frac{4}{4}$

【头板】68板(重三六调)

[乐谱略]

《杨柳春风》是潮州弦诗乐中的小曲,重三六调。乐曲借景抒情,旋律恬静婉转。第15小节至22小节的旋律欢快活泼,表现了江南的秀丽景色及游人的愉悦心情。本书选配的录音中,演奏者将旋律演奏了五遍,速度渐快。第五遍时速度较快,至最后一个乐句时速度放慢,在原速上结束本曲。

① 乐谱见《中国民族民间器乐曲集成》全国编辑委员会、《中国民族民间器乐曲集成·广东卷》编辑委员会编:《中国民族民间器乐曲集成·广东卷》(上),北京:中国ISBN中心,2006年,第540-542页。

谱例 4-11*

杨柳春风①

潮州市

1=F 2/4

【二板】35板（重三六调）

| 1̣ 7̣ 0 1 | 2 3 2 | 6 6 6 5 4 | 5 - | 1̣ 7̣ 0 1 | 2 3 2 |

| 6 6 6 5 4 | 5 - | 5. 3 2 | 2 4 5 | 5 5 6 5 4 | 2 4 5 |

| 4 5 4 3 2 | 1 - | 5̇ 5̇ 1 1 | 5̇ 5̇ 1 1 | 1 1 2 4 5 | 1 1 0 3 |

| 2 3 2 0 4 | 5 4 5 0 6 | 5 6 5 0 3 | 2 1 2 | 2 2 | 1 2 0 2 |

| 5̣ 4̣ 5̣ | 5̇ 5̇ 5̇ | 4̇ 5̇ 0 5̇ | 1 7̣ | 1 | 2 2 | 1 2 1 7̣ 6̣ |

| 5̣ 4̣ 5̣ | 5̇ 5̇ 5̇ | 4 5 4 3 2 | 1. 3 2 1 7̣ | 1 - ‖

《七月半》是潮州弦诗乐中的小曲，重三六调。本书选择的该曲录音将旋律共演奏了五遍，每遍都用了不同的变奏手法，前面四遍用的是中速，第五遍时速度加快，每一拍都变成十六分音符，速度很快。

谱例 4-12*

七 月 半②

潮州市

1=F 2/4

【二板】48板（重三六调）

| 5 5 6 | 4 6 5 | 7̣ 7̣ 1 | 2 - | 5 5 6 | 4 6 5 1 |

| 7̣ 7̣ 1 | 2 - | 2 2 1 | 2 - | 2 2 4 | 5. 4 |

① 乐谱见《中国民族民间器乐曲集成》全国编辑委员会、《中国民族民间器乐曲集成·广东卷》编辑委员会编：《中国民族民间器乐曲集成·广东卷》(上)，北京：中国ISBN中心，2006年，第651页。

② 乐谱见《中国民族民间器乐曲集成》全国编辑委员会、《中国民族民间器乐曲集成·广东卷》编辑委员会编：《中国民族民间器乐曲集成·广东卷》(上)，北京：中国ISBN中心，2006年，第653页。

《象弄牙》又称《暮鼓晨钟》。"弄"意为"伸出",标题和作品内容没有直接的关联。该曲在潮乐演奏者中间流传较广。本书选配的该曲录音是由中国唱片总公司于1993年录制的,录音长度是5′12″,该曲的旋律共演奏了四遍,每一遍用的是不同的变奏手法,速度由中速转为快速。

谱例 4-13

象 弄 牙①
（又名《暮鼓晨钟》）

潮州市

1=F 2/4

【二板】68板（重三六调）

① 乐谱见《中国民族民间器乐曲集成》全国编辑委员会、《中国民族民间器乐曲集成·广东卷》编辑委员会编:《中国民族民间器乐曲集成·广东卷》(上),北京:中国ISBN中心,2006年,第653-654页。

(乐谱略)

《福德祠》是轻三六调，乐曲表现了福德祠庄严肃穆的气氛和善男信女满满的虔诚和深深的恭敬。

谱例 4-14*

福 德 祠①

潮州市

$1=F\ \dfrac{2}{4}$

【二板】34板（轻三六调）

(乐谱略)

① 乐谱见《中国民族民间器乐曲集成》全国编辑委员会、《中国民族民间器乐曲集成·广东卷》编辑委员会编：《中国民族民间器乐曲集成·广东卷》(上)，北京：中国ISBN中心，2006年，第609—610页。

《浪淘沙》是潮州音乐传统乐曲,轻六调,由散板、拷拍和三板三个部分构成。

《浪淘沙》是潮乐名家王安明的代表性演奏作品。下文的《浪淘沙》乐谱是王培瑜根据王安明演奏录音进行的记谱,所以是演奏谱而不是民间流传的骨干谱。

王安明在民间乐谱的基础上,将前9小节改造成散板结构,作为乐曲的引子,在第10小节回到原曲速度。这个改造比较成功,将惊涛拍浪的场面营造得很生动。

谱例 4-15

浪　淘　沙①
（五十八板）

（王安明 奏　王培瑜 记）

① 乐谱见陈俊辉、费邓洪主编:《王安明二弦艺术》,汕头:汕头海洋音像出版社,2008年,第58-62页。

《柳青娘》是潮州音乐的传统乐曲。《柳青娘》有轻三六、重三六、轻三重六、活五调四种调式,活五调的《柳青娘》哀怨缠绵。【柳青娘】原是词牌名,据说是一位古代名妓的名字。

《柳青娘》是潮乐名家王安明的代表性演奏作品,他将《柳青娘》的四种调式的乐曲连接在一起演奏,四种调式顺序是重三六调、活五调、轻三重六调、轻三六调。下面乐谱由王培瑜根据王安明演奏进行记谱,是演奏谱而不是民间流传的骨干谱。

谱例 4-16*

柳 青 娘[①]
(三十板)

$1=F \quad \dfrac{4}{4}$

(一)(重三六调)头板 中慢

(王安明 奏 王培瑜 记)

① 乐谱见陈俊辉、费邓洪主编:《王安明二弦艺术》,汕头:汕头海洋音像出版社,2008年,第51-57页。

《景春萝》是轻三六调，乐曲旋律非常流畅，被认为是潮乐中的"下里巴人"。

《景春萝》的旋律短小，共有24小节。该书选配视频中的《景春萝》，演奏者们共演奏了12遍，即原曲呈现后，进行了11次变奏，速度进行为中速—快速—慢速—快速—中速，使得乐曲不仅在旋律的织体上，在速度上也形成了对比。此外，乐曲还加了一个前奏。

谱例 4-17*

景 春 萝①

1=F 1/4

潮州市

【三板】24板（轻三六调）

$3\ 2\ |\ 3\ 5\ |\ 3\ 2\ |\ 3\ \ |\ \underline{6}\ 1\ |\ \underline{6}\ 1\ |\ 3\ 1\ |\ 2\ \ |\ 1\ 2\ |\ 3\ 5\ |\ 3\ 2\ |\ 1\ \ |$

$\underline{6}\ 1\ |\ \underline{6}\ 1\ |\ 3\ 1\ |\ 2\ \ |\ 5\ 3\ |\ 2\ \ |\ \underline{6}\ 1\ |\ 2\ \ |\ 5\ 5\ |\ 1\ \ |\ 5\ \underline{6}\ |\ 1\ \|$

（二）潮州筝乐

中国筝派有南北之分，北方有河南筝、山东筝，南方有浙筝、客家筝、潮州筝和闽筝。

潮州筝的形制和其他各派的筝相似，长度约1.2米，面板弧度较大，装16根弦。潮州筝的定弦是"5 6 1 2 3 5 6"。潮州筝的音阶调式和弦诗乐是一致的，有"轻""重"调之分。潮州筝演奏的作品具有潮州音乐的风格，被称为"潮州筝派"。

潮州筝风格柔美细腻，它的形成与潮州的历史、语言、生产生活方式和民间艺术有着密切的关系，具体体现在：①一字一音，要求出音纯正，在字正的基础上配合左手揉弦；②旋律进行较为平稳，以级进为主，很少出现大跳；③左手的揉弦比较频繁，控制音色全靠左手揉弦，有"右手弹旋律，左手出风格"之说；④音乐处理非常精致，追求尽善尽美。

潮州筝的宗师分为澄海系和潮安系，两系各有传人，如潮安系的宗师洪沛臣，传人有张汉斋、林毛根、杨广泉、苏文贤、陈安华、苏巧筝、郭鹰等。目前，潮州民间学习潮州筝的人很多，2015年在潮州成立了"潮州筝学会"。

潮州筝派的代表曲目有《寒鸦戏水》《柳青娘》《锦上添花》《平沙落雁》《深闺怨》等。

《思凡》是潮州音乐的传统乐曲，20世纪50年代由潮州弦诗乐演奏名家林玉波重新编配，加上了引子和引子后的小曲《叹五更》。乐曲表现了年轻的小尼姑对于俗世生活的向往。全曲由引子、二板、单催、拷拍（【叹五更】）、双催五个部分组成，速度渐快。

① 乐谱见《中国民族民间器乐曲集成》全国编辑委员会、《中国民族民间器乐曲集成·广东卷》编辑委员会编：《中国民族民间器乐曲集成·广东卷》（上），北京：中国ISBN中心，2006年，第630页。

谱例 4-18*

思 凡①

潮州市

1=F(G) 4/4

【一】引子 节奏自由的慢板（轻六调）♩=60

（林玉波 传谱 林毛根 订谱）

下面是活五调的《柳青娘》，表现了凄切哀怨的情绪。乐曲在呈现原曲旋律之后，进行了变奏，顺序依次是拷拍、三板（单催）、吊字催。

谱例 4-19*

柳 青 娘②

1=D(G) 4/4 1/4

♩=92（活五调）

① 乐谱见林乔、林钟编：《锦上添花：林毛根潮州筝曲精选》，北京：人民音乐出版社，2011年，第18-22页。
② 乐谱见林乔、林钟编：《锦上添花：林毛根潮州筝曲精选》，北京：人民音乐出版社，2011年，第27-29页。

♦ 第四章 岭南民间器乐与乐种 ♦

拷拍 ♩=72—96 慢起渐快

三板（单催）♩=96—116

（吊字催）

```
  2 5 | 3̲2̲1̲ | 2  | 2  | 0 :‖ 6̲6̲6̲1̲ | 2̲2̲2̲1̲ | 2̲2̲2̲3̲ | 2̲2̲2̲2̲ | 5̲5̲5̲5̲ |
  5̲5̲5̲3̲ | 2̲2̲2̲5̲ | 5̲5̲5̲1̲ | 2̲2̲2̲3̲ | 2̲2̲2̲2̲ | 1̲1̲1̲2̲ | 1̲1̲1̲6̲ | 5̲5̲5̲1̲ |
  6̲6̲5̲5̲ | 5̲5̲1̲1̲ | 6̲6̲6̲6̲ | 5̲5̲3̲3̲ | 3̲3̲5̲5̲ | 6̲6̲6̲6̲ | 5̲5̲5̲3̲ | 2̲2̲2̲2̲ |
  3̲3̲3̲2̲ | 5̲5̲5̲5̲ | 3̲3̲3̲5̲ | 6̲6̲ 5̲ 5̲3̲ 2̲ 5̲ | 3̲2̲1̲ | 2̂ 2̂ ‖
```

(传统乐曲 林毛根 订谱)

(三)潮州锣鼓乐[①]

潮州锣鼓乐是一个总称,它包含了潮州大锣鼓、潮州小锣鼓、潮州苏锣鼓、潮州花灯锣鼓和潮州鼓畔音乐。下面主要介绍潮州大锣鼓和潮州小锣鼓。

1. 潮州大锣鼓

潮州大锣鼓是潮州锣鼓乐的一种,是潮汕地区民间传统音乐中最具群众性的乐种之一。目前,潮州大锣鼓主要流传于粤东、闽南、港澳台以及东南亚各个国家,有潮汕人的地方就有潮州大锣鼓。

潮州大锣鼓演出场面热烈壮阔,表现力强,既可以表现诗情画意,也可以表现气壮山河。其鼓点有叙事表达功能,每个作品都有自己要表现的故事情节。它以大鼓为指挥中心,鼓手用鼓槌击鼓心、鼓边、鼓沿,采取响击、闷击、重击、轻击以及节奏变化,指挥着乐队的演奏。

(1)潮州大锣鼓的形成历史

潮州大锣鼓脱胎于海陆丰的正字戏和西秦戏,相传在1865年由潮州的欧细奴所创。清咸丰年间,潮州镇台衙门有个衙役叫欧细奴,他酷爱戏曲。当时迎神赛会中许多浪荡子弟寻衅戏班,戏班就请欧细奴去押台。久而久之,他对各种乐曲和戏文烂熟于心,干脆亲自操刀,把传统剧目的成套曲牌连同锣鼓点移植到锣鼓班中,同时为了适应游行的需要,又把唱词删去,把曲牌连缀成套。

20世纪二三十年代,潮汕城乡各地都有大锣鼓班,涌现出一批很有代表性的名师,如武派的许裕兴、文派的邱猴尚和文武派的陈松。

1956年,潮州成立了潮州民间音乐团,这个团体云集了当时潮汕地区潮州音乐的名人名家,如张汉斋、邱候尚、周才、陈仙花、杨广泉、王安明、吴越光、林运喜、林毛根等。他

[①] 本书潮州锣鼓乐部分由施绍春执笔。

们在潮州音乐的整理、表演、创作、传承方面做出了非常大的贡献。

1957年,潮州民间音乐团参加莫斯科世界青年联欢节演出,荣获金质奖章,为潮州音乐赢得了很高的声誉。2000年,潮州民间音乐团锣鼓队在无锡市举行的"中华鼓王大会"中获"优秀表演奖"。2004年1月24日,潮州大锣鼓作为中法文化年中国新年大巡游的压轴节目,穿过法国凯旋门前的香榭丽舍大道。

(2)潮州大锣鼓的乐器和乐队编制

潮州大锣鼓的演奏乐器根据演奏方式分为打击类和吹奏类;按照材质分可以分为铜器类和皮鼓类;根据乐器演奏风格,还可以分为文畔和武畔两类。

文畔乐器:小唢呐、大唢呐、横笛、大三弦、小三弦、琵琶、扬琴、秦琴、月琴、葫芦琴、椰胡、大椰胡、中胡、中阮、大阮。

武畔乐器:深波、苏锣、大锣、亢锣、月锣、大镲、小镲、大钹、小钹、钦仔、大鼓等。

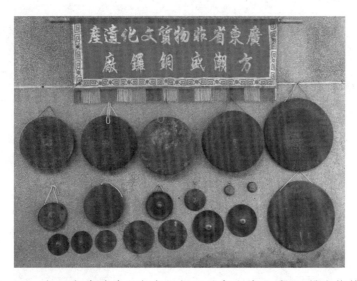

图4-18 潮阳市浮洋镇方潮盛铜锣厂的部分产品展示(屠金梅拍摄)

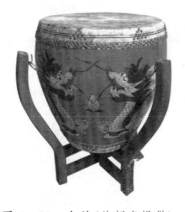 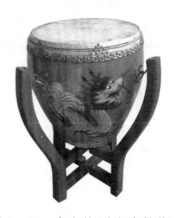

　　图4-19 大鼓(施绍春提供)　　图4-20 高音鼓(施绍春提供)

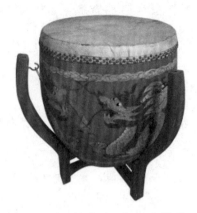

图 4-21　低音鼓（施绍春提供）

图 4-22　柿饼鼓（施绍春提供）　　图 4-23　8寸高音京鼓（施绍春提供）

图 4-24　全木苏鼓（施绍春提供）　　图 4-25　全木中鼓（施绍春提供）

图 4-26　木板（施绍春提供）　　图 4-27　过山板（施绍春提供）

图4-28 大板(施绍春提供)

图4-29 辅板(施绍春提供)

图4-30 木鱼(施绍春提供)

图4-31 斗锣(施绍春提供)

图 4-32 高边锣（施绍春提供）

图 4-33 大锣（施绍春提供）

图 4-34 苏锣（施绍春提供）

图 4-35 钦仔(施绍春提供)

图 4-36 亢锣(施绍春提供)

图 4-37 月锣(施绍春提供)

图 4-38 大钹(施绍春提供)

图 4-39 小钹(施绍春提供)

图 4-40　铜钟（施绍春提供）

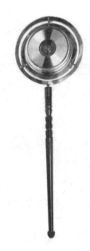

图 4-41　锭子（施绍春提供）　　图 4-42　吊铃（施绍春提供）

图 4-43　唢呐（施绍春提供）

图 4-44 笛（施绍春提供）

图 4-45 洞箫（施绍春提供）

图 4-46 号头（施绍春提供）

　　潮州大锣鼓的乐队编制一般是 50 人左右，多则上百人，少则二三十人。根据演奏场合，潮州大锣鼓表演可以分为坐乐和行乐。坐定演出时，武畔乐器在舞台后方，文畔乐器坐舞台前方，由大鼓指挥。参加游行时，武畔乐器在前，大鼓在中间，文畔乐器在后方，行进中演奏。

(3) 潮州大锣鼓与潮汕游神赛会

潮汕地区每逢节日,大锣鼓便声震百里。大锣鼓班列队游行,穿街走巷,或集中在街道和广场,进行演奏比赛。这种民间游艺形式相沿成俗,成为潮汕的乡土艺术和民间习俗。

20世纪30年代,潮州府城每年农历正月的"营老爷"连续两昼夜,最精彩之处就是十三班锣鼓依次整装而发,缓步而行,从东门城楼鱼贯而出进行锣鼓巡游竞赛。这时东门街上里三层外三层,城内城外都是人,整个锣鼓巡游场面,锣鼓相闻,标旗飘扬。各班锣鼓前面都有标旗队,每一面标旗上都绣有四个寓意吉祥的大字,例如"四季平安""五谷丰登""六畜兴旺""千祥百福"或者"万事如意"。

独特的潮州文化决定了潮州人倔强的性格,他们将锣鼓巡游竞赛当作奥运会比赛。各个馆的锣鼓高手纷纷登场亮相,表现各自绝技。有的表演二板"长行套"锣鼓,有的表演三板"长行套"锣鼓,还有的表演"牌子套"锣鼓。各种不同题材、不同演奏风格的锣鼓同台竞技,每支锣鼓队伍都展示了不同的演奏风格。

锣鼓班的活动时间是每年农历的年底和正月,其他时间也会进行学习和排练。各个村的锣鼓班会非常努力让自己的队伍更加强大和抢眼,如漂亮精美的标旌旗帜、艳丽的演员服装、端庄的行走姿态、齐备的乐器和道具,最重要的是锣鼓队要有高超的演奏水平。他们乘着游行的机会,互相竞赛。因此,潮州大锣鼓不仅是一种当地的群众艺术形式,而且还是一种竞技项目。潮汕曾出现过因巡游打架斗殴而被政府禁止巡游的事件。

图4-47 营老爷游行中的锣鼓队　　图4-48 营老爷游行中的锣鼓队
（潘妍娜拍摄）　　　　　　　（潘妍娜拍摄）

(4) 锣鼓套和潮州大锣鼓的作品

①锣鼓套

锣鼓套是由一首或多首乐曲与打击乐编配而成的锣鼓作品。潮州大锣鼓的锣鼓套有"长行套""牌子套"和"舞台套"。

a.长行套

长行套是最早、最时尚和最流行的锣鼓套,是游神赛会的配套锣鼓。它是"鼓手班"锣鼓的延续,产生年代久远,是民间吹打乐,它的特点之一就是演奏者边行进边演奏,其演奏形式有"二板快锣鼓""二板慢锣鼓""三板快锣鼓"和"三板慢锣鼓"。

"二板慢锣鼓"和"三板慢锣鼓"的旋律节奏多以 $\frac{4}{4}$ 拍为主,风格浪漫抒情、飘逸洒脱,演奏时间无限,可任意反复;"二板快锣鼓"与"三板快锣鼓"的旋律节奏采用 $\frac{2}{4}$ 拍子或 $\frac{1}{4}$ 拍子,锣鼓节奏紧凑、激越欢快,适用于循环演奏,不受时间所限。

"长行套",用于乡村游神赛会时的巡游队伍,是由潮州弦诗乐或戏曲的过场曲中间插入锣鼓段而构成。"长行套"所奏的弦诗乐曲没有限制,演奏曲目根据各锣鼓班自己的需要和掌握的作品来定。

游行时,以标旌旗帜为前导,铜器类打击乐器在前,大鼓居中,后面是吹管乐,吹管乐后面是拉弦和弹拨乐。游行队伍乐器的标配是:深波、苏锣、亢锣、月锣、钦仔、大鼓各1面,大锣8~16面,大钹2对,小钹1对,大小唢呐各1支,竹笛8~16支,大小三弦各1把,秦琴、月琴、椰胡、大椰胡、中胡、中阮、大阮各2把,扬琴1架;等等。人员不够可以随时减少。

本书谱例4-19所配音响是普宁市里湖(原称鲤湖)镇河头村锣鼓队游行过程的一个片段,这个片段中演奏的作品是广东汉乐《将军令》。除了配备以上的乐器外,他们还装饰了非常漂亮的推车用于队伍游行,行走时不便演奏的大鼓、扬琴、大小三弦、琵琶、大椰胡、古筝、大提琴等乐器均采用车载坐定演奏的方式。大锣比较重,挂在车上,演奏者边走边演奏。

b.牌子套

牌子套锣鼓由戏曲曲牌编创而成,属于叙事性锣鼓,具有一定的创作格式,开场锣鼓多用"深波、苏锣介"加"乱锣介";间套锣鼓多姿多彩,大量运用戏剧曲牌如【急三枪】【聚云飞】和【金杯玉芙蓉】等,以及【大锣英雄白】【细锣相思锣鼓】和【武场锣鼓】等锣鼓科介编配;结束句锣鼓多采用锣鼓科介【收场锣鼓】的格式。全套锣鼓演奏一气呵成,适用于游神赛会的演出需要。

牌子套锣鼓由潮州大锣鼓创始人欧细奴所创,后来还有很多人包括戏剧导演也加入大锣鼓创作行列,例如袋仔、刘超、刘天有、吴德润和黄炳林等人。这些创作者为了满足锣鼓市场的需求,也为了提高本人的知名度争得一席之地,而殚精竭虑、极力模仿欧细奴的大锣鼓创作模式,从舞台戏剧资源中选取大量锣鼓素材进行大锣鼓创作。有的创作了《秦琼倒铜旗》《刘秀复中兴》阐述古代历史;有的创作了《洪迈追舟》《薛丁山三休樊梨花》演绎爱情故事;有的创作了《告官》反映民生;有的创作了《十仙庆寿》讲述神话传奇;还有反映战争题材的《关公过三关》以及《杨凡对阵》等大锣鼓作品。在锣鼓市场的激烈竞争和大力推动下,不断涌现出各种题材的潮州大锣鼓作品。这些多姿多彩的传世

佳作,凝聚了锣鼓作者的心血,也体现了他们的学识、修养、鼓技和大锣鼓的创作能力。每首牌子套锣鼓的演奏时长约90分钟,淋漓尽致地演绎了天上人间的悲欢离合和喜怒哀乐。

 c.舞台套

 舞台套锣鼓是为适应现当代舞台演出的需要而设计的锣鼓表演,由开场锣鼓、间套锣鼓和结束锣鼓三个板块组成。旋律节奏呈倒马鞍形(ABA),演奏时间不超过十分钟,具有简单明了、时效性强的演奏风格。

 20世纪50年代根据传统大锣鼓改编的大锣鼓《抛网捕鱼》和《薛刚突围》,首次搬上舞台受到一致好评。这些改编的大锣鼓,主题思想突出,音乐旋律整洁,击乐配器紧凑,舞台形象优美。这一新的大锣鼓舞台演出模式,有别于原来的"长行套"和"牌子套"的演出形式,被锣鼓演出团队极力模仿和普及,成为各种舞台演出和大锣鼓比赛的节目。

 舞台套锣鼓的产生和发展,使传统锣鼓融合更多现代舞台艺术元素,如灯光、音响、舞美都对传统锣鼓演出提出了更高的要求。打击乐与管弦乐的配器呈现多样性,如单个大鼓演奏指挥变为高、中、低音三个鼓演奏,有时还增加两个以上的大鼓作为副鼓同奏;管弦乐的低音声部还增加了西洋乐器的大提琴或倍大提琴。

 新的锣鼓作品从选材、编曲或者作曲,到旋律配器、击乐配器等的构思都带有强烈的现代气息。从20世纪50年代以来,新的锣鼓作品层出不穷。

 《抛网捕鱼》的旋律来自正字戏《二度梅》陈春生投河被渔家母女相救场景的配乐,1951年,邱候尚、周才等根据传统大锣鼓作品《捕鱼》改编成《抛网捕鱼》。

 第一段"大海的早晨",是一段锣鼓引子和唢呐引子。第二段"备网出海",用的是弦诗乐《八板头》《八板尾》,描写了渔民备网出海的情景,是大锣鼓和吹奏乐、丝弦乐的乐段。第三段"抛网捕鱼",用的是弦诗乐《柳青娘》和《飞凤咬书》的旋律,表现了渔民出海撒网捕鱼的轻松心情。第四段"喜庆丰收",用的是弦诗乐《飞凤咬书》《水底鱼》的单双催变奏手法,表现了渔民喜获丰收的愉悦之情。

 谱例 4-20

<center>

抛 网 捕 鱼[①]

(潮州大锣鼓)

</center>

1=F $\frac{1}{4}$ $\frac{2}{4}$

| 主 冬冬 | 壮 乔 | 壮 | 主 冬冬 | 壮 乔 | 壮 | 主 冬冬 | 壮 乔 | 壮 乔 | 晴 乔 |

| 壮 | 冬 | 壮 | 告 | 仄 | 兵 冬冬 | 壮 乔 | 壮 乔 | 壮 乔 |

① 乐谱见潮州地区文化局:《潮州音乐曲集》,广州:花城出版社,1982年,第24-26页。

[乐谱图]

（潮州民乐团传谱　蔡余文、林运喜　整理）

②潮州大锣鼓作品

潮州大锣鼓作品包含传统作品和中华人民共和国成立后创作的作品。

中华人民共和国成立后，文化部门组织艺人整理记录潮州大锣鼓的曲目，经过许裕兴、邱候尚、陈松、钟少庭、陈镇锡等艺人的努力，整理出《六国封相》《关公过三关》《薛刚祭坟》《瓦岗起义》等20套潮州大锣鼓作品。

中华人民共和国成立后创作的潮州大锣鼓作品有《抛网撒鱼》《庆丰收》《海上渔歌》（林云波等作曲）、《关公过五关》《强渡乌江》《春江放筏》《腾飞》《金秋夕照明》《闹元宵》等。

20世纪50年代搜集的曲目：

《六国封相》《关公过三关》《薛刚祭坟》《瓦岗起义》《洪迈追舟》《天官赐福》《掷钗（绿袍相）》《刘秀复中兴（云台山）》《抛鱼》《岳飞大战五台山》《告官》《秦琼倒铜旗》《十八寡妇征西番》《十仙庆寿》《黄飞虎反朝歌》《薛丁山三休樊梨花》。

20世纪50年代以来创作的作品：

《庆丰收》《苦战三利溪》《关公过五关》《海上渔歌》《钢水奔流》《二万五千里长征》《开门红》《山野新歌》《欢庆胜利》《春江放筏》《龙舟飞渡》《马发守潮州》《山乡战鼓》《盛世欢歌》《荆山行》（又名欢聚）、《闹元宵》《春满渔港》《韩愈治潮》《龙腾盛世》《滨海龙腾》。

潮州大锣鼓作品根据演奏风格可以分为文套锣鼓、武套锣鼓和半文武派锣鼓。

文套以唢呐和小锣鼓为主奏乐器，有文静温柔的特点，长于表现悲欢离合和儿女之情，如《抛网捕鱼》《掷钗》等。文派锣鼓的风格委婉缠绵，细腻清朗，余音绕梁，回味无穷。代表性大锣鼓作品有：《抛鱼》《十仙庆寿》《薛丁山三休樊梨花》《掷钗（绿袍相）》等。

武套以大锣鼓和大唢呐为主奏乐器，具有气势雄伟的特点，善于表现古战场的格斗

场面。如《关公过五关》《薛刚祭坟》等。主要用于舞台演奏。武派锣鼓的风格是豪迈奔放,气势磅礴,激荡人心,引人入胜。代表性大锣鼓作品有:《关公过三关》《岳飞大战牛头山》《秦琼倒铜旗》《刘秀复中兴》等。

半文武派锣鼓节奏鲜明,刚柔相济,槌法多变。代表性大锣鼓作品有:《十八寡妇征西番》《追舟》《六国封相》等。

(5)潮州大锣鼓民间团体和艺人

在清末民初时期,潮州城区服务于游神的锣鼓队伍一共有13支之多,他们分别隶属于分布在府城各个地域的锣鼓馆,简称"十三间锣鼓馆",后来称为"十三组锣鼓"①。另外在城乡接合部以及周边乡村还有更多锣鼓队伍,如位于潮州市韩江东岸的意溪镇也有5间锣鼓馆,分别是:橡埔区域的"老万英馆"、长和区域的"老万顺馆"、坝街区域的"老万兴馆"、寨内区域的"老万安馆"、东郊区域的"老万和馆"。其中,一个橡埔乡的自然村就有"老万英""乐英轩""上园社""中园社""下园社"和"逊志"等多支锣鼓队伍。整个辖区内共有30多支锣鼓队伍。

韩江两岸锣鼓馆众多,参加锣鼓馆是年轻人至高无上的光荣,学习锣鼓成为平民百姓不可或缺的文化生活之一。每当夜幕降临之际,看一江船火波光粼粼,听两岸锣鼓乐韵悠悠,这就是潮州大锣鼓鼎盛时期的真实写照。

潮州大锣鼓自清末民初形成以来,各个锣鼓馆相互之间,围绕锣鼓作品的创作、鼓技创新、乐器配置、标旗装饰等内容推陈出新,竞技斗艺日趋白热化。

(6)潮州大锣鼓的代表人物

比较闻名的第一代大锣鼓艺人除了创始人欧细奴(潮州人,出生于1841年)外,还有刘超(潮州籍)、袋仔(饶平籍)、刘天有、吴德润和黄炳林等人。

第二代锣鼓艺人有许裕兴、许通书、林顺泉、林蕃葛、林春辉、邱猴尚、谢瑞钦、陈松、桂仙、杨仙、阿源、阿尾、邱咴、明弟、科桐、尼姑等人。在众多锣鼓艺人的共同努力下,传统锣鼓不但得到了继承和发扬,而且出现了很多改革和创新。例如,纯粹演奏的形式转换为演奏与表演并举;鼓点语言和肢体语言更加充实丰富;文鼓与武鼓之分泾渭分明;文派、武派和半文武派的锣鼓派系应运而生。

潮州大锣鼓在白热化竞技之中,催生了三位最具代表性的人物。

许裕兴(1872—1959),又名许应梅,潮州意溪镇人,以务农和小贩为业,17岁时因投亲桥东卧石村,跟随大锣鼓师刘超学习司鼓和唢呐,后来再师承欧细奴以及袋仔学习锣鼓,博采各位锣鼓艺人的优点,在长期的锣鼓生涯中形成了自己的锣鼓风格,鼓法精湛

① "十三间锣鼓馆"分别为:南春路南段"下馆"、南春路中段"中馆"、南春路北段"顶馆"、下水门外"城顶馆"、竹木门外"新馆"、上水门"镇前馆"、青天路"考院馆"、北马路"中营馆"、西门"真君宫馆"、下西平路"长融馆"、西平路"道衙馆"、上西平路"岳伯亭馆"、义安路"府衙馆"。

多变,气势豪迈大方,擅长武套锣鼓,是武派锣鼓代表性人物。他传承锣鼓的足迹遍及潮州市区、意溪、枫溪、归湖、赤凤、澄海、丰顺大麻、留隍等地。他教学严谨,教法科学,培养了众多锣鼓弟子,其中不负盛名者有意溪镇的林坤河、文祠镇的廖成溪、枫溪区的王映明和澄海区的陈华存等人。他的所传锣鼓很多,其中《关公过三关》《薛丁山三休樊梨花》和《岳飞大战五台山》等成为武套锣鼓的经典作品。1956年,许裕兴被潮州民间音乐团特聘为授课老师,50年代被聘为广东省文史馆馆员。

邱猴尚(1888—1961),又名邱宜生,潮州市区人,以卖鱼为业。16岁时师承大锣鼓创始人欧细奴学艺,后又拜黄炳林为师继续深造,26岁时开始在潮汕各地传承大锣鼓。50年代初,参与了潮州民间音乐团的创建。他演奏的司鼓鼓韵细腻清丽,慢鼓飘逸洒脱。是文派锣鼓的代表性人物,生前曾任潮安政协委员。

陈松(1887—1964),潮州市区人,以打锡箔为业。师承锣鼓名师林春辉和刘天有学习鼓艺,20多岁时就经常奔走于潮州市区、枫溪、江东、浮洋、饶平和澄海等地传授锣鼓。他的鼓法擅长创新,鼓垒节奏鲜明,技法刚柔相济,借鉴中国剑术"挑、扬、拨、插"的姿势,丰富了司鼓的肢体语言,是半文武派锣鼓的代表性人物。生前曾任潮安政协委员。

第三代大锣鼓艺人有林坤河、卢清江、廖成溪、陈华存、阿番、阿尾、张阿才、童习、橄榄弟、东门、陈镇锡、黄义孝、王映明、丁钦才、蔡春茂、林运喜等。

第四代大锣鼓艺人有陈芝强、陈伟岩、蔡镜州、王茂标、杨俊成、丁双树、蔡镇光、黄唯奇、吴顺喜、黄玉鹏、施绍春、陈佐辉等。

2. 潮州小锣鼓

潮州小锣鼓是经过融合和吸收潮剧伴奏锣鼓音乐与管弦乐合奏而形成的一种锣鼓乐。它的乐队编制是将潮州大锣鼓中最具声势的大锣去掉,剩下的乐队编制即是小锣鼓编制。

潮州小锣鼓的表演节奏鲜明且形式多样,不受固定曲牌和固定程式的限制,擅长表现欢快跳跃、轻松活泼、诙谐幽默的音乐作品,是受众喜闻乐见的锣鼓乐之一。

(1)潮州小锣鼓的历史渊源

有关潮州小锣鼓的产生,说法不一,尚未界定。第一种说法是潮州小锣鼓源于潮州大锣鼓,是在大锣鼓的打击乐配置中删去斗锣和苏锣而生成的一种新型演奏形式。另一种说法是潮州小锣鼓源自潮州的花灯锣鼓,因为小锣鼓与花灯锣鼓一样都没有什么成套的传统乐曲,都是以小锣、小鼓击乐伴奏唢呐曲或者短小潮州弦诗乐曲。再一种说法是20世纪50年代初期由潮州民间音乐团创造产生的。

(2)潮州小锣鼓的演奏风格

现在的小锣鼓打击乐还保持采用潮剧音乐的常用"介头"和"锣鼓点",例如"三脚介""三吓头""纱帽头""小锣钹拗槌",还有"想计介""插科介""随点"等以及潮剧打击乐的正

板、板前和板后的多种锣鼓句垒。潮剧伴奏中锣鼓句垒在小锣鼓演奏中起到承上启下、加强节奏、衬托情绪、为主旋律增色生辉的作用。

小锣鼓的曲目可独立演奏且灵活多变,乐曲结构多采用单乐章,是快、慢、快三段体结构。潮州小锣鼓的演奏风格欢快、明朗、活泼和热烈,不但节奏鲜明而且富于艺术变化,擅长表现欢乐跳跃的音乐情绪,体现抒情浪漫的特性,与大锣鼓的豪迈奔放、昂扬激越的风格形成强烈对比。小锣鼓没有严格表现程式和固定牌子乐曲,创作与表现的空间大,是适用于舞台表现的吹打乐艺术形式之一。

小锣鼓轻敲细击,演奏风格灵活多变,具有四种应用特征:一是一小段锣鼓与一小段旋律相互转换,相辅相成;二是打击乐节奏伴奏旋律,红花绿叶相映成趣;三是打击乐与旋律一松一紧,产生"紧拉慢唱"的音乐效果;四是打击乐与旋律并重,多头并进,相得益彰。

潮州小锣鼓的演奏风格不拘一格、表现力强、适应性广,受到音乐界和受众的认可,且长盛不衰,生命力旺盛。

(3)潮州小锣鼓的作品

潮州小锣鼓的作品有《粉蝶采花》《画眉跳架》《春到田间》《迎春曲》《欢乐的日子》《欢聚一堂》和《元宵会》,后来还有《狮子戏球》等很多脍炙人口的作品。

潮州小锣鼓《画眉跳架》取材于同名潮州乐曲,经过集体改编、创作而成,于1957年参加苏联莫斯科第六届世界青年联欢节演出荣获金奖。《画眉跳架》主奏乐器是小唢呐,配小锣、小鼓,曲调跳跃欢快,非常流畅。

谱例 4-21

画 眉 跳 架①
(潮州小锣鼓)

林运喜 编曲

[乐谱]

① 乐谱见汕头地区文化局编:《潮州音乐曲集》,广州:花城出版社,1982年,第82—83页。

二、潮阳笛套音乐

潮阳笛套音乐分为两个种类：潮阳笛套吹打乐和潮阳笛套锣鼓。被称为"盛开在岭南永不凋谢的华夏正声"。潮阳笛套音乐因流行于广东省潮阳县（今潮阳市）而得名；又因其乐曲主要源于古代宫廷音乐，所以又被称为"潮阳笛套古乐"。

潮阳笛套音乐是潮阳民间艺术"三瑰宝"（英歌舞、笛套音乐、剪纸）之一，至今有800年的历史。

（一）潮阳笛套音乐的形成与发展

南宋末年，文天祥率领勤王之师到达潮阳，作为宋室左藏朝散大夫的吴丙一同抵达潮阳，他酷爱音乐，是宫廷乐宦，带来了乐工歌妓，使宫廷音乐在潮阳传播。

元代，潮阳乐人组织"赏仙会"，于每年中秋以赏仙的名义演奏前朝音乐，其中就包括笛套音乐。

清代，笛套音乐与地方戏曲和民间音乐互相融合，其音乐的调式、结构、乐器、乐队组成和演奏风格都自成一体。笛套音乐因吸收了潮汕地方戏曲音乐（潮剧音乐、广东汉剧音乐）和民间器乐（潮州弦诗乐、潮州大锣鼓和广东汉乐），其音乐形态日益丰富，产生了"硬套"和"软套"的区别，并且在与潮州大锣鼓等音乐交流后，产生了新的形式，即潮阳笛套锣鼓。同样地，潮阳笛套音乐也被潮剧所吸收。

清末以来，潮阳笛套音乐形成了"文庙"（孔庙）和"民乐"（民间乐社）两个流派。后来在晚辈艺人中归于融合。中华人民共和国成立前，潮阳笛套音乐也曾用于游神赛会。

20世纪五六十年代，潮阳成立了民间音乐研究组，对潮阳笛套音乐进行发掘整理，参加省市的会演。

1985年，《潮阳笛套音乐》一书出版，较全面、系统地介绍了潮阳笛套音乐的历史、品类和特色。

1997年，潮阳笛套音乐艺人林立言创建潮阳震东城笛套锣鼓队，2000年又在笛套锣鼓队的基础上成立潮阳潮声丝竹社，向年轻人传承潮阳笛套音乐。

2006年，潮州音乐被列为国家级非物质文化遗产名录，林立言被评为潮阳笛套音乐的国家级传承人。

（二）潮阳笛套吹打乐

1.潮阳笛套吹打乐的乐器和乐队组成

笛套吹打乐以宫廷中使用的龙笛（宫笛）为主奏乐器，后改为曲笛主奏，并加入低音笛、箫、笙、管、三弦、琵琶、筝、月琴等乐器，而后又逐渐加入秦弦、椰胡、二胡、大胡、大阮等乐器。打击乐器俗称"小八音"，由小板（拍板）、哲鼓（古称扎子）、响盏（碰铃）、五音锣、介钹、小木鱼、丹音、磬等组成。

2.潮阳笛套吹打乐的艺术风格

潮阳笛套吹打乐古朴典雅,保持着宫廷雅乐的庄重和肃穆,其音乐题材和音乐形象大多是帝王将相和士大夫阶层。其风格古朴、庄重典雅、清丽、悠扬,具有浓厚的中国民族传统色彩。

笛套吹打乐的音阶保持了宫廷的雅乐音阶(正声音阶)和清乐音阶(下徵音阶)的结合,很多乐曲具有以五声旋律为核心音调的特点,它的音阶是 1、2、3、4、#4、5、6、7 八音。

笛套吹打乐的乐曲表现程式与曲式结构有明显的宋大曲的痕迹,如,有曲破、摘遍(即摘取单曲进行多次变体演奏),前有序引,后有煞滚。

3.潮阳笛套吹打乐的作品与作品赏析

潮阳笛套吹打乐大多属于多乐章套曲结构。潮阳笛套吹打乐的套曲传至近代,保存了著名大套乐曲 10 余套,它们是:《四大景》《冲天歌》《大金毛狮》《雁儿落》《将军令》《普天乐》《山坡羊》《灯楼》《儿欢》《凤凰语》《将水令》《雁儿南落》《雁儿北落》《大普庵咒》。

《四大景》由五个部分组成,分别是【序曲】【一景】(《柳摇金》中板)、【二景】(《金毛狮》中板)、【三景】(《闹元宵》中板)、【四景】(《柳青娘》中板)。《金毛狮》是赞赏进贡于朝廷的珍禽异兽;《柳青娘》是赞美能歌善舞的唐代名姝丽伎;《闹元宵》是描写喜庆欢腾的上元节景;《柳摇金》是描绘飘红摇绿的御苑春色。

谱例 4-22*

四 大 景①

汕头市潮阳区

$1=G \ \dfrac{8}{4}$(笛子筒音作 $2=a^1$)

(一)【序曲】

[乐谱]

(倪俊延、陈运金、林升民、张盛业、刘启本、庄里竹、郭子耿据民间传谱整理、记谱)

① 乐谱见《中国民族民间器乐曲集成》全国编辑委员会、《中国民族民间器乐曲集成·广东卷》编辑委员会编:《中国民族民间器乐曲集成·广东卷》(上),北京:中国ISBN中心,2006年,第 771-777 页。

《灯楼》由【催妇灯楼】【碎碎金】【宴灯楼】【醉灯楼】【共灯楼】【乐灯楼】【灯楼尾】等7个部分组成。

谱例 4-23*

灯　楼①

汕头市潮阳区

1=G 4/4（笛子筒音作2=a¹）

（一）【催妇登楼】中板

[乐谱略]

（三）潮阳笛套锣鼓

潮阳笛套锣鼓是潮阳笛套吹打乐和潮州大锣鼓交叉形成的一个新乐种，因用竹笛主奏而得名。

潮州笛套锣鼓根据乐器配置的不同，可以分为笛套大锣鼓（以大锣鼓为主奏乐器）、笛套小锣鼓（以小锣鼓为主奏乐器）和笛套苏锣鼓（以苏锣代替深波）三类。

① 乐谱见《中国民族民间器乐曲集成》全国编辑委员会、《中国民族民间器乐曲集成·广东卷》编辑委员会编：《中国民族民间器乐曲集成·广东卷》（上），北京：中国ISBN中心，2006年，第792-796页。

潮州笛套锣鼓的分类和乐器构成

种 类	吹管乐器和弦乐器	打击乐器
笛套大锣鼓	大三弦1、扬琴1、大阮1、古筝1、秦弦1、椰胡1、二胡1、中胡1、低胡1	大鼓1、代锣1、月锣1、钦仔1、小钹1、大钹1、斗锣4、深波1
笛套小锣鼓	大笛4~8、小管1、笙1~2、低笛1、箫1、月琴1、琵琶1、小三线1	小鼓1、音钟1、代锣1、月锣1、钦仔1、大钹1、小钹1、深波1
笛套苏锣鼓	低胡	苏鼓1、哲鼓1、音钟1、代锣1、月锣1、钦仔1、大钹1、小钹1、苏锣1

潮阳笛套锣鼓著名的传统曲目有《樊梨花大破金光阵》,是从潮剧移植的。

第三节 广东汉乐

广东汉乐是广东客家民系的民间器乐乐种,曾有"客家音乐""中州古乐""外江弦"等称谓,1962年正式定名为广东汉乐,音乐风格古朴典雅、刚劲有力。

广东汉乐历史悠久,自公元4世纪魏晋南北朝以来,中原汉民族就进行多次大规模南迁,到粤东、闽西、赣南等地定居,被当地人称为"客家"。客家人不仅带来异乡习俗,还带来"中州古调""汉皋旧谱"等中原古汉乐乐谱,与客居地的民间吹打乐、庙堂音乐等乐种融合,形成具有地方特色的广东汉乐。

广东汉乐于2006年被列入首批国家级非物质文化遗产名录。

一、分类

按照传统的演奏形式,广东汉乐可以分成五个类别:

1.丝弦乐

丝弦乐俗称"和弦索"。它的演奏形式多为头弦(俗称"吊规子")或提胡领奏,配以扬琴、三弦、笛子、椰胡等乐器。

2.清乐

清乐又称儒乐。它追求比较高雅的演奏形式,为文人雅士所偏好。演奏时乐器较少,主要有古筝、琵琶、椰胡、洞箫等,人称筝、琶、胡为"三件头"。

3.汉乐大锣鼓

汉乐大锣鼓又称"八音",它主要应用于民间迎神赛会或闹元宵等客家传统节日。演奏时以唢呐主奏,另辅以大鼓、苏锣、大小钹、碗锣、铜金、小锣、马锣等打击乐器。

4.中军班音乐

历史上它主要由职业或半职业的民间音乐班社演奏,作为仪仗性质的音乐,主要用于民间的婚丧喜庆活动。演奏时以唢呐为主奏乐器,配以打击乐和若干丝弦乐。

5. 庙堂音乐

它是举行宗教法事时演奏的吹打音乐,演奏时以唢呐为主,配以打击乐和若干丝弦乐。

二、乐器

广东汉乐的传统乐器主要分为两大类,即文乐类和武乐类。

文乐有头弦、提胡、椰胡、低音胡、笛子、洞箫、唢呐、月弦、三弦、扬琴、琵琶、筝。武乐有正板、副板、小鼓、大鼓、小钹、大钹、碗锣、当点、马锣、铜金大锣、小锣。其他如笙、号筒、秦琴、古琴等或已失传或已不用或较少使用。

1. 头弦

头弦别名吊规子。在组合演奏中属领奏乐器,是广东汉乐特色乐器。筒和杆皆木质。用钢丝弦 2 根,里粗外细,音距差四度,用普通马尾弓,弓平拉,一般只用一个把位。演奏难度在于擦弦力度轻重与音色的关系处理。定弦为 5 2（二黄）、6 3（西皮）。

2. 提胡

提胡外形构造与高胡相似,筒稍大,杆稍长。用钢丝弦 2 根,G 调定弦"5、2"。夹在膝间平拉,演奏时多用长弓;快速时,宜用长弓密指,或长短弓结合,不用碎弓,音色娇柔而浑厚。提胡常用三至四个把位,音域较宽广,表现力强,可领奏或独奏。演奏的难度在于换把位时音准的把握。

3. 椰胡

椰胡别称胡弦,亦称扶弦。筒以椰壳镶以薄木板,杆木质,忌用硬木,长 80 厘米。弦轴 2 根,用牛筋丝弦,比头弦的弦丝稍粗。定弦 G 调定 1、5 或 5、2,也有定作 6、3 弦。

4. 低音胡

低音胡木制。定弦比椰胡低 3～4 度,G 调定 5、2。组合演奏中,不加花而减字,突出主音,着重低音。

5. 笛子

笛子又称"横品",竹制。它是主要的吹奏乐器,常作领奏或独奏,在组合演奏中要求圆润连贯,不用吐音,打指音也很少使用,力求整体合乐和谐,快速时可减字或依调音连音吹奏,处理灵活。

6. 洞箫

洞箫竹制。与笛子的区别,一是不用竹膜,二是以竹节小孔直吹,发音深沉浑厚,常与琵琶、古筝组合演奏,也可独奏。

7. 唢呐

客家人称唢呐为"笛",是民间吹打乐的主要乐器。传统唢呐有三种:大者叫没管,中者即中唢呐,小者即小唢呐。中唢呐、小唢呐属领奏、独奏吹管乐器。

8.月弦

月弦木制。板面圆形,直径约30厘米,弦柄及轴共长25厘米左右。弦轴3支,外弦用一样的弦2支,内弦1支。未用扬琴以前,月弦位置重要,有琴胆之称。采用扬琴后,月弦退居次要地位。

9.三弦

传统用的三弦属小三弦。弦杆全长60至70厘米,弦轴3个,系大、中、小弦3根。它的特点是声音清晰,穿透力强。

10.扬琴

又名洋琴。

11.筝

筝在广东汉乐中属于雅乐乐器,常独奏,或与琵琶、椰胡、洞箫组合演奏。

三、调式

广东汉乐常用的有两种调式音阶,即"硬线"和"软线"。

"硬线"以"5 6 1 2 3"五声为骨干音,增加"7 4"两个偏音作为装饰性辅助音,构成七声徵调式。"硬线"乐曲曲调风格比较明快、活跃,与潮州音乐中的"轻三六"调以及粤曲中的"正线"基本相同。"硬线"是广东汉乐音阶的基础。

"软线"以"5 7 1 2 4"五声为骨干音,增加"6 3"两个偏音作为装饰性辅助音。其中"7 4"两音在"6 7 1"和"3 4 5"的三音列中,其音高近似一个中间音,通常称为"特性音"或"中立音"。"7 4"两音构成五度音程。"软线"在广东汉乐中常被称为"软套",与潮乐中的"重三六"调及粤曲中的"乙凡调"基本相同,是广东汉乐曲调风格富有特色的一种音阶。"软线"乐曲曲调风格比较深沉、哀怨。

四、曲式结构与变奏手法

广东汉乐可分为单曲体和套曲体两类。

1.单曲体

大量乐曲属于单曲体,一些乐曲因篇幅短小,常作各种变奏。

2.套曲体

一些乐曲是联奏或套曲形式。联奏时,可将风格相同的乐曲连接起来演奏,相同调式的乐曲连接起来演奏更为普遍,标题可兼用前者的标题。

广东汉乐的变奏手法主要是加花和减字。慢的时候可以加花,快的时候可以减字。加花、减字的情况不是绝对一致的,但是不管如何,一概要受到"调骨"(乐曲骨干音)的约束。加花时注意保留骨干音,不能喧宾夺主。减字时,基本上依原调骨,仅仅做适当的调整。由于各种乐器的性能不同、演奏者的演奏水平不同、对乐句的处理手法不同,以及演奏者演奏时情绪状态不同,即兴的效果也不同。另外,中军班乐曲不允许加花和减字。

五、代表性乐种

1. 丝弦乐

丝弦乐,俗称"和弦索"或"和弦子",在粤东客家人口较为集中的城镇,则有固定场所的"乐社"组织。它的演奏形式多为头弦或提胡领奏,配以扬琴、三弦、笛子、洞箫、椰胡、秦弦、琵琶、小唢呐等乐器。丝弦乐作品普遍结构短小,通常对乐曲做多段重复,每一次重复的速度不同,普遍采用慢、中、快的模式。

丝弦乐曲有大调和串调之分,大调指的是 68 板的作品,其余都是串调,串调有长短之分,如《南海》只有 10 小节,《将军令》有 96 板,最长的是《高山流水》,有 170 板。

丝弦乐的作品有《将军令》《怀古》《挑帘》《迎春曲》《百家春》《春串》《南进宫》《北进宫》《翡翠登潭》《平湖》等。

《将军令》又名《大风操》,是广东汉乐作品中较为少见的气势磅礴、结构庞大的传统乐曲。乐曲的旋律跌宕起伏、衔接紧密,转入中板后速度逐渐加快。

本书选择的是罗曾良头弦领奏的版本,演奏地点在中央音乐学院音乐厅,曾被中央电视台《国乐风华》节目播出。广东音像出版社出品的《岭南名曲精选》将罗曾良演奏的《将军令》收入,位列余其伟的《赛龙夺锦》和王安明的《浪淘沙》之后,可见业界对此曲的认可。

图 4-49 罗曾良

罗曾良善于处理音乐板式的强弱关系,全曲抑扬顿挫,催人奋进。该曲由 96 板的缓板和 96 板的中板构成,中板部分演奏了三遍,采用了催弓的手法,织体越来越密集,显得速度越来越快。

谱例 4-24

将 军 令[①]

大埔县

1=F 2/4

96板 ♩=80

0 53 | 2 2 2 3 | 1 6 1 | 2 2 | 2 5 6 5 3 | 2 2 2 5 3 2 |

1 6 1 2 3 2 1 | 6 6 | 6 2 3 2 1 | 6 1 5.6 | 1 5 6 5 6 1 | 2. 5 3 |

① 乐谱见《中国民族民间器乐曲集成》全国编辑委员会、《中国民族民间器乐曲集成·广东卷》编辑委员会编:《中国民族民间器乐曲集成·广东卷》(下),北京:中国ISBN中心,2006年,第1357-1359页。

《挑帘》是商调式,描绘了古代小家碧玉的生活画面,同时表现了深闺少女渴望自由寻找如意郎君的心境。

罗曾良演奏的《挑帘》将中板开始的24小节作为乐曲引子,四一拍的前奏刚劲有力,随后引出娓娓道来的缓板部分。在引子结束后他才开始演奏64板的缓板部分。缓板部分演奏完,他将中板用不同的织体演奏了两遍,第二遍的速度更快。

谱例 4-25*

① 乐谱见《中国民族民间器乐曲集成》全国编辑委员会、《中国民族民间器乐曲集成·广东卷》编辑委员会编:《中国民族民间器乐曲集成·广东卷》(下),北京:中国ISBN中心,2006年,第1375-1376页。

《怀古》的前身是32板单段体的《十二月古人》，后来发展成为三段体，由64板的缓板、44板的中板和23板的紧板构成。

本书选择的是杨培柳演奏的版本，杨培柳是大埔县百侯镇人，从事广东汉乐、广东汉剧的演奏和创作，主攻头弦和唢呐，演奏艺术水准非常高。曾任广东汉乐研究会会长。

谱例 4-26

怀古（缓板）①

1 = F 2/4
64板 ♩=44

‖: 6 56 i6i | 5.　65 | 3 2 3 5 | 6 i 6535 | 6 — | 2̇　2̇ |

7　7 | 6765 35 | 6. 7 6535 | 6 — | 6 56 i76i | 5.　65 |

3 2 356 i | 5. 3 2312 | 3 — | 5 6 5 35 | 2 3 2312 | 6 5 6561 |

2 1 2 3235 | 2 — | 6 56 i 6 | 5.　65 | 3 2 3235 | 6 i 6535 |

6.　7 | 2̇　2̇ | 7　7 | 6 6535 | 6. 7 6535 | 6 — |

6 56 i56i | 5.　65 | 3 2 356 | 5. 3 2312 | 3 — | 6765 35 |

6 — | 5 6 5612 | 3 — | 3 2 3 5 | 356 i 5 | 3 5 3 2 |

注：第二遍46小节接中板后段的第26小节。

（46小节）
1. 3 2123 | 1　6 | 0　1 | 0 2312 | 3 — | 5 i 6765 |

3 5 3 2 | 1 3 6 1 | 2　2 | 0 5653 | 2　2 | 0 3532 |

1　1 | 1. 2 3235 | 2 3 2 7 | 6 6535 | 6 56 7 6 7 2̇ |

6. 5 3235 | 6 56 7672̇ | 6 2̇　5 | 6. 7 6535 | 6 — :‖

① 乐谱见梅州广东汉乐协会、大埔广东汉乐研究会编：《广东汉乐精选》，广州：广东嘉应音像出版社，2010年，第7-8页。

谱例 4-27

怀古（中板）

1=F 1/4
44板 ♩=84

‖: 6 | 5 | 3 5 | 6 5 | 6 | 2̇ 2̇ | 7 | 6 5 | 6 5 | 6 | 6 6 1̇ |

5 | 3 6 | 5 2 | 3 | 6 5 | 6 | 3 2 | 3 | 3 5 | 3 5 | 0 3 |

（26小节）

2. 3 | 1 6 | 0 1 | 0 2 | 3 | 5 5 | 3 | 2 1 | 2 2 | 0 3 | 2 2 |

0 3 | 1 1 | 0 3 | 2 1 | 6 5 | 6. 7 | 6 5 | 6 | 6 5 | 6 5 | 6 :‖

谱例 4-28

怀古（紧板）

1=F 1/4
23板 ♩=104

‖: 3 6 | 0 3 | 5 | 3 6 | 5 3 | 2 | 1 6 | 0 1 | 2 | 1 1 | 0 3 |

2 | 5 5 | 3 | 2 1 | 2 | 6 5 | 6 7 | 6 5 | 6 7 | 6 5 | 6 5 | 6 :‖

2.清乐

清乐，又称儒乐。演奏时乐器较少，主要有古筝、琵琶、椰胡、洞箫等，人称筝、琶、胡为"三件头"。演奏清乐需要较高的演奏水平和深厚的艺术修养，它追求比较高雅的演奏形式，为文人雅士所偏好。

清乐的代表曲目有《蕉窗夜雨》《西厢词》《将军令》《杜宇魂》《平山乐》《挑帘》《高山流水》等。

《杜宇魂》是广东汉乐的"软线"曲目，广东汉乐软线乐曲的调式不太稳定，游移性强，该调式以"5 7 1 2 4"五音为主，"6 3"两个偏音作为经过音或者辅助音。其中"7 4"两音

在"**6 7 1**"和"**3 4 5**"的三音列中,近似中间音,所以"**4**"音偏高、"**7**"音偏低。"软线"乐曲曲调色彩暗淡,表现深沉忧虑的情调。

下面这两首曲子都是由罗九香的四位弟子罗曾良、罗曾优、饶宁新(星海音乐学院教师)和罗德栽(星海音乐学院教师)演奏的。罗九香因历史问题,"文革"期间回到大埔县枫朗镇老家居住,有很多演奏者到罗九香家中学习,在这个过程中,这四位当时的小字辈跟随罗九香学习各种乐器的演奏和对乐曲的处理。这四位因为在演奏上的成就非常高,被大埔县民间称为罗九香的"四大弟子"。

罗曾良擅长演奏三弦和头弦,水平高超,有"三弦王"之称。罗曾优毕业于汕头戏曲学校,擅长演奏客家筝及各种乐器。饶宁新和罗德栽考上了广州音乐专科学校(星海音乐学院前身),毕业留校任教至今。罗曾良因家庭成分问题没有考上广州音乐专科学校,后一直在家乡从事农业生产。

谱例 4－29*

杜 宇 魂[①]
(又名《小桃红》)

```
1=F 2/4
68板 ♩=44

‖: i  i  | 6  6  | 5 5i 654 | 5  -  | 5 5 5654 | 2  5652 |
 4 5 4542 | 1  1 2 | 5  -  | 2  4  | 2 4 2 1 | 7  2  |
 1  -  | 1  1 | 5  6  | 6 6i 654 | 5  -  | 5 5 5 4 |
 2  5  | 4 5 452 | 1  1 2 | 5  -  | 7  0  | 2 1 2 1 6 |
 5  4  | 5  -  | i  i  | 6 6 | 5 5 | 4 4 |
 2 2 2 4 | 5  5  | i  i  | 6 6 | 5 5 654 | 5  -  |
```

① 乐谱见梅州广东汉乐协会、大埔广东汉乐研究员会编:《广东汉乐精选》,广州:广东嘉应音响出版社,2010年,第68页。

《翡翠登潭》又名《翠子登潭》,乐曲表现的是翠鸟在湖面上巡视,见到有鱼儿出现立马俯身将其叼走的场面。

谱例 4-30

翠子登潭（缓板）①

1=C 2/4

60板 缓板 ♩=60

① 乐谱见广东省大埔县文化局广东汉乐研究会编:《广东汉乐三百首》,内部资料,第 103-105 页。

谱例 4-31

翠子登潭（中板）

1=C 2/4

30板 中板 ♩=88

3.客家筝乐

客家筝，即广东汉乐筝。传统的客家筝的形制，长度约 1.2 米，面板的弧度较大，桐木制成。上装 16 根弦，弦质为金属（钢弦或铜弦）。调弦定音为五声音阶，有三个八度的音域，多用 G 调或 F 调。

(一)客家筝派的演奏特点

1.花指和其他流派不同

客家筝乐往往只用若干个音,若有似无地对旋律进行修饰,使音乐听起来典雅古朴。

2.揉弦、滑音和回滑

客家筝左手揉弦一般较慢,和颤音有明显的区别,使筝曲具有高雅的情调和深邃的韵味。特别是"软弦"乐曲中一些重揉弦的时值都较长,令人有从容不迫、荡气回肠的感觉。

3.旋律的高低翻变

旋律的高低翻变就是将某段旋律进行八度的高低处理,如《蕉窗夜雨》后面几遍旋律的反复变奏,就采用了高低翻变的处理。

(二)客家筝名家与作品赏析

罗九香(1902—1978),大埔县人,客家筝演奏家、教育家,有"南派筝王""客家筝代表"之称。罗九香一生从事民间音乐的演奏和教学活动,擅长三弦、椰胡等多种民间乐器的演奏。

1925年罗九香师随"乐圣"何育斋学习古筝和民间音乐。1956年他加入广东汉剧团,同年任首席古筝手并随广东省代表团赴京参加第一届中国音乐周演出。这是客家汉乐在全国音乐界的第一次公开演出。1959年受聘于天津音乐学院任教。1960年调入广州音乐专科学校任教。1961年代表岭南派参加全国古筝教材会议并演奏汉调名曲。

饶宁新(1941—　),大埔人,客家筝代表人。星海音乐学院副教授,从事古筝教学和表演,在客家筝乐、潮州筝乐和粤乐筝乐上颇有建树。

饶宁新的父亲是广东汉乐名家饶从举。饶宁新自幼受其父启蒙,随父学习扬琴和古筝等多种乐器。毕业于广州音乐专科学校,曾先后师从汉乐筝家罗九香和潮乐筝家苏文贤。

他的演奏功底深厚,音质坚实,尤其是左手的揉、吟、滑、按运用自如,堪称一绝,其演绎的《出水莲》更能令听众领略南派乐韵的真谛。

《出水莲》是软线调,乐曲表现了莲花"出淤泥而不染,濯清涟而不妖"的高尚情操,是客家筝派的代表曲目之一。

谱例 4-32*

出 水 莲①

1=F 4/4
68板 ♩=96

```
‖: 5  654 -  | 45 6  5 -  | 2  5  451 | 2 - - - |
   5  654 -  | 45 24 5 -  | 2  5  451 | 2 - - - |
   5  5  451 | 2 - - -    | 2  4  2421 | 7̣ 5 75 71 |
   2  -  5 - | 4  5  452 2 | 1  2  1 7̣ | 1 - - - |
   5̣ - 5̣ -  | 1 7̣21 1    | 2  4  2421 | 7̣ - 6̣ 6̣1 |
   5̣. 1654  | 5 - -      | 5  654  -  | 45 66 5 - |
   2  5 2524 | 5 - - -    | 1̇ - 1̇ -   | 6 - 6 -  |
   5 51654   | 5 - -      | 5  5  45  | 2 -  5 52 |
   4 5 452   | 1 - 5 45   | 2 - - -    | 2 4 2421 |
   7̣ 0 7̣1   | 2 4 2421   | 7̣ 0 7̣1    | 2 4 2421 |
   7̣1 5̣ 75 71 | 2 - 5 65 | 4 5 452   | 1 2 1 7̣ |
   1 - - -   | 5̣ - 5̣ -   | 1 - 1 -    | 5̣ 1 7̣ 1 |
```

① 乐谱见梅州广东汉乐协会、大埔广东汉乐研究会编:《广东汉乐精选》,广州:广东嘉应音响出版社,2010年,第69-70页。

```
5̣ 1 7̣ 1 | 2̲4̲ 2̲1̲ 7̣ 1 | 5̣ 1 5̣ 7̣ | 1 - 1 - |

2 4 2̲4̲ 2̲1̲ | 7̣ - 6̣ 6̣ | 5̣ - 6̲̣5̲̣4̲̣ | 5̣ - - - |

5 - 4 - | 5 - - - | 4· 2̲1̲2̲4̲ | 2 - - - |

4·  5̲2̲5̲ | 4 - - - | 2 2̲4̲ 2̲1̲ | 7̣ 5̣ 7̣ 1 |

2 - 5 - | 4 5 4̲5̲2̲ | 1 2 1 7̣ | 1 - - - :||
```

4.中军班音乐

中军班音乐,民间又称为"八音""锣鼓吹""鼓乐家",是广东客家民乐中广为流传的民间吹打音乐,它是广东汉乐中一个有民俗功能的乐种,为民间婚丧嫁娶之民俗活动服务。中军班音乐属于民间器乐合奏中的鼓吹乐种,它的主奏乐器是唢呐,以笛、笙、拉弦乐器和弹拨乐器伴奏,并配以锣鼓等多种打击乐器。

根据使用情况,中军班音乐可以分为喜庆乐、礼仪乐、宴乐、军乐、舞乐和祭祀乐等。中军班音乐有自身特属的乐曲,也和丝弦乐有共同的乐曲。中军班音乐的突出特点,是加入唢呐和打击乐,强化广场音乐的效果。

《饭后茶》表现的是客家人饭后饮茶的习惯,客家人和潮汕人一样,爱喝工夫茶。《饭后茶》的曲调非常欢畅,模拟人声有说有笑,表现了客家人悠然自得的田园生活。

本书选配的音乐是广东汉乐一代宗师余敦昌的演奏版本。余敦昌(1904—2004),大埔县大麻镇人,唢呐演奏家、音乐理论家,通晓广东汉乐的各种乐器,是广东汉乐的一代宗师。其父余术先,是20世纪20年代闽、粤有名的"中军班"班主和广东汉乐乐师。余敦昌出版的专辑《闹八音》,有《玉美人》《嫁好郎》《拜花堂》《饭后茶》等16首唢呐作品。

余敦昌的唢呐除能演奏汉乐和为汉曲伴奏外,又能仿吹不少汉剧各行当人物的唱腔;还能模仿鸡鸣马叫、男女哭笑、姑嫂对话等生活中的音响。余敦昌改革唢呐的寸金和唢咀,并融合"大陆派""大河派"及借鉴、吸收闽西上杭、连城等地吹奏唢呐的"连环换气法",形成"中军班"音乐"余派"艺术体系。

谱例 4-33*

饭 后 茶①
（又名《冷水煲茶》）

1=C 2/4 1/4

（唢呐模仿人笑声）

卅5 5……6 66 6 6 6 6……| 笃. 笃 笃 | (i 6 i235 | 2 2 6i65 |

i i 2 32i | 6 6 i2i6 | 5 5 3523 | 5 5 5 0) | 5 5 6 56 i | 5 5 65 |

3 2i 2 32 | 5 5 5 0 | i 6i 2.3 | 5 65 3532 | 1. 6 3235 | 2. 3 i63i |

2 2 2 0 | 2523 5. i | 6i65 3532 | 1. 6 3235 | 2. 3 i63i | 232 0 33 |

i6 56 3 | 22 3356 | i i i62i | 6 6 6 0 | 3532 i26i | 2 2 33 |

i6 56 3 | 22 3356 | i i i62i | 6 6 i2i6 | 5 5 3523 | 5 5 0 |

i6 i235 | 22 6i56 | i i 232i | 6 6 i2i6 | 5 5 3523 | 5 5 0) |

‖: 5 6 | 5 5 | 2 32 | 5 55 | i 2 | 0 5 | 6535 | 2 2 | 0 5 | 3 5 |

（余敦昌 整理）

《嫁好郎》是一首喜庆乐，是女子出嫁时演奏的乐曲，是广为流传于客家地区的中军班音乐代表作。乐曲是徵调式，一板三眼的慢板速度。全曲以八分音符的旋律进行为主，唢呐在某些骨干音上加花装饰，使旋律更为流畅优美，表现了姑娘出嫁时甜蜜、柔情的心境。

① 乐谱见丘煌著：《广东汉剧音乐研究》，广州：中山大学出版社，2011年，第446-449页。

谱例 4-34*

嫁 好 郎[①]
（唢呐满孔合）

① 乐谱见广东省大埔县文化局广东汉乐研究会编：《广东汉乐三百首》，内部资料，1982年，第227-228页。

《迎宾客》又称《迎仙客》，是一首喜庆礼乐，营造了浓厚的喜庆气氛。有客人到时，乐队必然先演奏这首作品，表示对客人的敬重，表现了客家人以礼待人、谦虚朴实的为人之道。乐队通常在演奏完《迎宾客》之后再演奏《有缘千里》等。

谱例 4-35*

迎 宾 客①
（又名《迎仙客》）

① 乐谱见梅州广东汉乐协会、大埔广东汉乐研究会编：《广东汉乐精选》，广州：广东嘉应音响出版社，2010年，第1页。

[乐谱略]

参考文献：

1. 《中国民族民间器乐曲集成》全国编辑委员会、《中国民族民间器乐曲集成·广东卷》编辑委员会编：《中国民间器乐曲集成·广东卷》，北京：中国ISBN出版中心，2006年。
2. 陈天国、苏妙筝著：《潮州音乐》，广州：广东人民出版社，2004年。
3. 陈天国、苏妙筝编著：《潮阳笛套古乐》，广州：广东人民出版社，2006年。
4. 余亦文著：《潮乐问》，广州：岭南美术出版社，2006年。
5. 陈天国等编著：《潮州弦诗全集》，广州：花城出版社，2001年。
6. 陈天国编：《潮州大锣鼓》，北京：人民音乐出版社，1987年。
7. 梅州广东汉乐协会、大埔广东汉乐研究会编：《广东汉乐精选》，广州：广东嘉应音像出版社，2010年。
8. 广东省大埔县文化局广东汉乐研究会编：《广东汉乐三百首》，内部资料，1982年。

思考题：

1. 简述吕文成对广东音乐的贡献。
2. 请举例分析刘天一、余其伟的高胡演奏风格。
3. 请举例分析潮州弦诗乐的变奏手法。
4. 请分析王安明的演奏风格。
5. 广东汉乐可以分为哪几种类型？
6. 请思考"岭南三大乐种"的音乐风格与当地语言的关系。

参考文献

著 作

[1]广东省大埔县文化局广东汉乐研究会编.广东汉乐三百首[M].内部资料,1982.

[2]陈天国.潮州大锣鼓[M].北京:人民音乐出版社,1987.

[3]胡希张,余耀南.客家山歌知识大全[M].广州:花城出版,1993.

[4]《潮剧志》编辑委员会.潮剧志[M].汕头:汕头大学出版社,1995.

[5]《中国戏曲音乐集成》编辑委员会,《中国戏曲音乐集成·广东卷》编辑委员会.中国戏曲音乐集成·广东卷(上、下)[M].北京:中国ISBN中心,1996.

[6]陈天国.潮州弦诗全集[M].广州:花城出版社,2001.

[7]陈小明.客家山歌唱腔选集[M].广州:花城出版社,2003.

[8]陈天国,苏妙筝.潮州音乐[M].广州:广东人民出版社,2004.

[9]《中国民间歌曲集成》全国编辑委员会,《中国民间歌曲集成·广东卷》编辑委员会.中国民间歌曲集成·广东卷[M].北京:中国ISBN中心,2005.

[10]莫日芬.广东沿海渔歌[M].广州:广州出版社,2006.

[11]《中国民族民间器乐曲集成》全国编辑委员会,《中国民族民间器乐曲集成·广东卷》编辑委员会.中国民间器乐曲集成·广东卷[M].北京:中国ISBN出版中心,2006.

[12]陈天国,苏妙筝.潮阳笛套古乐[M].广州:广东人民出版社,2006.

[13]余亦文.潮乐问[M].广州:岭南美术出版社,2006.

[14]《中国曲艺音乐集成》全国编辑委员会,《中国曲艺音乐集成·广东卷》编辑委员会.中国曲艺音乐集成·广东卷[M].北京:中国ISBN中心,2007.

[15]莫日芬.广东客家山歌[M].广州:广东人民出版社,2007.

[16]曾石龙.粤剧大辞典[M].广州:广州出版社,2008.

[17]吴竞龙.水上情歌——中山咸水歌[M].广州:广东教育出版社,2008.

[18]符马活.中国田园村雷歌集[M].广州:花城出版社,2008.

[19]陈勇新.南音[M].广州:广东人民出版社,2009.

[20]胡希张.客家竹板歌研究[M].广州:广东人民出版社,2010.

[21]梁丽娟.斗门民歌[M].珠海:珠海出版社,2010.

[22]梅州广东汉乐协会,大埔广东汉乐研究会.广东汉乐精选[M].广州:广东嘉应音像出版社,2010.

[23]罗光钊,等.南海渔唱——汕尾渔歌[M].广州:广东教育出版社,2011.

[24]仲立斌.红线女唱腔艺术研究[M].广州:暨南大学出版社,2011.

[25]李君,李英,钟玲.客家曲韵[M].广州:暨南大学出版社,2015.

[26]苏方泰.瓯船渔歌记忆(上)——曲种·歌词内容分类[M].内部资料.

论　文

[1]孙建华.粤西"非遗"雷州姑娘歌之口述史略——基于姑娘歌第十一代传人符海燕女士的访谈[J].当代音乐,2015(9).

[2]张娜,郭成龙.雷州"姑娘"歌的历史记忆——以"姑娘"歌第十代传承人谢莲兴的口述史为例[J].艺术评论,2016(2).

附录：书件乐谱、音响和图片目录

1. 乐谱

【谱例1-1】《对花》
【谱例1-2】《海底珍珠容易揾》
【谱例1-3】《金妹姐》
【谱例1-4】《送郎一条花手巾》
【谱例1-5】《来到高堂失失慌》
【谱例1-6】《虾仔冇肠鱼冇脏》
【谱例1-7】《情歌》
【谱例1-8】《唱花歌》
【谱例1-9】《十二月采茶》
【谱例1-10】《膊头担伞》
【谱例1-11】《种菜歌》
【谱例1-12】《哭嫁歌》
【谱例1-13】《榄树揽花花揽仔》
【谱例1-14】《日头出早红彤彤》
【谱例1-15】《阿哥配妹妹心开》
【谱例1-16】《燕岩一树梅花发》
【谱例1-17】《咁耐未闻妹声音》
【谱例1-18】《隔江烧瓦窑相望》
【谱例1-19】《夜晚唱得到天明》
【谱例1-20】《打字歌》
【谱例1-21】《白云飞出满江河》
【谱例1-22】《红罗帐上望郎来》
【谱例1-23】《河口采茶歌》

【谱例 1-24】《月光光照地堂》

【谱例 1-25】《落雨大》

【谱例 1-26】《氹氹转　菊花园》

【谱例 1-27】《何家公鸡何家猜》

【谱例 1-28】《纺线歌》

【谱例 1-29】《打扮细姑做新娘》

【谱例 1-30】《妹绣荷包有一个》

【谱例 1-31】《阿兄踏岭妹踏舟》

【谱例 1-32】《放掉小妹无奈何》

【谱例 1-33】《斗歌（二）》

【谱例 1-34】《一对龙虾藏礁洲》

【谱例 1-35】《斗歌》

【谱例 1-36】《唱英歌》

【谱例 1-37】《天顶一只鹤》

【谱例 1-38】《天乌乌（一）》

【谱例 1-39】《有好山歌溜等来》

【谱例 1-40】《八月十五光华华》

【谱例 1-41】《乌乌赤赤还较甜》

【谱例 1-42】《新绣荷包两面红》

【谱例 1-43】《上岘唔得慢慢摇》

【谱例 1-44】《嫁郎爱嫁劳动郎》

【谱例 1-45】《手拿牛棍喝牛行》

【谱例 1-46】《十二月长工调》

【谱例 1-47】《花鼓》

【谱例 1-48】《月光光　打岭上》

【谱例 1-49】《利刀难刺镜里人》

【谱例 1-50】《乜水白乜水青》

【谱例 1-51】《雷州是嫜锦绣花园》

【谱例 2-1】《潘生惊艳》之《梆子慢板（一）》

【谱例 2-2】《多情燕子归》之《二黄慢板（二）》

【谱例 2-3】《帝女花·香夭》

【谱例 2-4】《荔枝颂》

【谱例 2-5】《紫钗记·剑合钗圆》

【谱例2-6】《分飞燕》

【谱例2-7】《禅院钟声》

【谱例2-8】《十八相送》之《盲公腔（二）》

【谱例2-9】《夜送寒衣》之《盲公腔（三）》

【谱例2-10】《梦断西樵》之《正文唱腔》

【谱例2-11】《客途秋恨》

【谱例2-12】《何惠群叹五更选段》

【谱例2-13】《扫窗会》之《曾把菱花来照》

【谱例2-14】《灯笼歌》

【谱例2-15】《江姐》之《盼亲人》

【谱例2-16】《春香传》之《爱歌》

【谱例2-17】《绣花姑娘》之《平唱慢板》

【谱例2-18】《田中歌》之《七字句（一）》

【谱例2-19】《五更叹》

【谱例2-20】《珍珠记》之《玉芙蓉》

【谱例2-21】《珍珠记》之《四朝元》

【谱例2-22】《珍珠记》之《驻云飞》

【谱例2-23】《苏继才》之《十三腔》

【谱例2-24】《劝世歌》

【谱例2-25】《正月梅树尽开花》

【谱例3-1】《西厢记》之《西厢待月》

【谱例3-2】《平贵别窑》

【谱例3-3】《山东响马》之《倒卷珠帘》

【谱例3-4】《吴越春秋》之《伍员谏君》

【谱例3-5】《拜月亭》之《抢伞》

【谱例3-6】《苦凤莺怜》之《余侠魂诉情》

【谱例3-7】《昭君出塞》

【谱例3-8】《钗头凤》之《再进沈园》

【谱例3-9】《苏六娘》之《春风践约到园林》

【谱例3-10】《红鬃烈马·回寒窑》之《峰山叠叠》

【谱例3-11】《王茂生进酒》之《桃园结义"老豆酱"》

【谱例3-12】《陈三五娘·留伞》之《莺声渐老　春色将阑》

【谱例3-13】《杨令婆辩十本》之《忽听我主登殿中》

【谱例3-14】《扫窗会》之《想当初》

【谱例3-15】《蕉帕记·闹钗》之《此事真差》

【谱例3-16】《盘夫》之《万望除奸伸沉冤》

【谱例3-17】《盘夫》之《我爱你》

【谱例3-18】《齐王求将》之《临淄城外伏兵机》

【谱例3-19】《梁四珍与赵玉麟》之《唱道情》

【谱例3-20】《断机教子》之《寸金可惜叹日短》

【谱例3-21】《春香闹堂》之《血染华山》

【谱例3-22】《唱夫归》之《妹溜山歌唱夫归》

【谱例3-23】《两块六》之《会唱山歌歌驳歌》

【谱例3-24】《李双双》之《手打竹板口开腔》

【谱例4-1】《鸟投林》

【谱例4-2】《雨打芭蕉》

【谱例4-3】《鱼游春水》

【谱例4-4】《春到田间》

【谱例4-5】《步步高》

【谱例4-6】《双声恨》

【谱例4-7】《碧涧流泉》

【谱例4-8】《万年欢》

【谱例4-9】《寒鸦戏水》

【谱例4-10】《昭君怨》

【谱例4-11】《杨柳春风》

【谱例4-12】《七月半》

【谱例4-13】《象弄牙》

【谱例4-14】《福德祠》

【谱例4-15】《浪淘沙》

【谱例4-16】《柳青娘》

【谱例4-17】《景春萝》

【谱例4-18】《思凡》

【谱例4-19】《柳青娘》

【谱例4-20】《抛网捕鱼》

【谱例4-21】《画眉跳架》

【谱例4-22】《四大景》

【谱例 4-23】《灯楼》

【谱例 4-24】《将军令》

【谱例 4-25】《挑帘》

【谱例 4-26】《怀古（缓板）》

【谱例 4-27】《怀古（中板）》

【谱例 4-28】《怀古（紧板）》

【谱例 4-29】《杜宇魂》

【谱例 4-30】《翠子登潭（缓板）》

【谱例 4-31】《翠子登潭（中板）》

【谱例 4-32】《出水莲》

【谱例 4-33】《饭后茶》

【谱例 4-34】《嫁好郎》

【谱例 4-35】《迎宾客》

2.音响

音响 1-1:《对花》,音频

音响 1-2:《海底珍珠容易揾》,音频

音响 1-4:《送郎一条花手巾》,周炎敏唱,视频

音响 1-24:《月光光照地堂》,音频

音响 1-25:《落雨大》,音频

音响 1-26:《氹氹转 菊花园》,音频

音响 1-27:《何家公鸡何家猜》,音频

音响 1-30:《妹绣荷包有一个》,视频

音响 1-31:《阿兄踏岭妹踏舟》,视频

音响 1-34:《一对龙虾藏礁洲》,视频

音响 1-35:《斗歌》,视频

音响 1-39:《有好山歌溜等来》,音频

音响 1-41:《乌乌赤赤还较甜》,音频

音响 1-42:《新绣荷包两面红》,廖芬芳唱,音频

音响 1-43:《上岘唔得慢慢摇》,音频

音响 1-44:《嫁郎爱嫁劳动郎》,音频

音响 2-1:《潘生惊艳》之《梆子慢板（一）》

音响 2-2：《多情燕子归》之《二黄慢板（二）》，小明星演唱，音频

音响 2-3：《帝女花》之《香夭》，任剑辉、白雪仙演唱，视频

音响 2-4：《荔枝颂》，红线女演唱，视频

音响 2-5：《紫钗记》之《剑合钗圆》，任剑辉、白雪仙演唱，视频

音响 2-6：《分飞燕》，李淑琴演唱，视频

音响 2-7：《禅院钟声》，邓志驹演唱，视频

音响 2-11：《客途秋恨》，白驹荣演唱，音频

音响 2-12：《何惠群叹五更（选段）》，杜焕演唱，音频

音响 2-13：《扫窗会》之《曾把菱花来照》，姚璇秋演唱，视频

音响 2-14：《灯笼歌》，方展荣、余琼莹演唱，视频

音响 2-15：《江姐》之《盼亲人》

音响 2-16：《春香传》之《爱歌》

音响 3-1：《西厢记》之《西厢待月》，文千岁唱，视频

音响 3-2：《平贵别窑》，罗品超、郎筠玉演唱，视频

音响 3-3：《山东响马》之《倒卷珠帘》，文千岁唱，音频

音响 3-6：《苦凤莺怜》之《余侠魂诉请》，马师曾演唱，音频

音响 3-7：《昭君出塞》，红线女演唱，音频

音响 3-8：《钗头凤》之《再进沈园》，罗家宝演唱，视频

音响 3-9：《苏六娘》之《春风践约到园林》，音频

音响 3-10：《红鬃烈马·回寒窑》之《峰山叠叠》，视频

音响 3-12：《陈三五娘·留伞》之《莺声渐老　春色将阑》，视频

音响 3-13：《杨令婆辩十本》之《忽听我主登殿中》，洪妙演唱，视频

音响 3-17：《盘夫》之《为何私背花烛离洞房》，视频

音响 4-1：《鸟投林》，刘天一演奏，音频

音响 4-2：《雨打芭蕉》，朱海演奏，音频

音响 4-3：《鱼游春水》，刘天一演奏，音频

音响 4-4：《春到田间》，刘天一演奏，音频

音响 4-5：《步步高》，余其伟演奏，视频

音响 4-6：《双声恨》，余其伟演奏，视频

音响 4-7：《碧涧流泉》，杨新伦演奏，音频

音响 4-9：《寒鸦戏水》，杨广泉二弦领奏，视频

音响 4-10：《昭君怨》，音频

音响 4-11：《杨柳春风》，音频

音响 4-12:《七月半》,音频

音响 4-13:《象弄牙》,音频

音响 4-14:《福德祠》,黄德文二弦领奏,视频

音响 4-15:《浪淘沙》,王安明二弦领奏,视频

音响 4-16:《柳青娘》,王安明二弦领奏,视频

音响 4-17:《景春萝》,王培瑜二弦领奏,视频

音响 4-18:《思凡》,林毛根演奏,音频

音响 4-19:《柳青娘》,林毛根演奏,音频

音响 4-20:《抛网捕鱼》,音频

音响 4-21:《画眉跳架》,视频

音响 4-22:《四大景》,音频

音响 4-23:《灯楼》,音频

音响 4-24:《将军令》,罗曾良头弦领奏,视频

音响 4-25:《挑帘》,罗曾良头弦领奏,视频

音响 4-26:《怀古》,杨培柳头弦领奏,视频

音响 4-29:《杜宇魂》,饶宁新等演奏,视频

音响 4-30:《翠子登潭(缓板)》,饶宁新等演奏,视频

音响 4-32:《出水莲》,饶宁新演奏,视频

音响 4-33:《饭后茶》,余敦昌唢呐领奏,音频

音响 4-34:《嫁好郎》,余敦昌唢呐领奏,音频

音响 4-35:《迎宾客》,杨培柳唢呐领奏,视频

3.图片

图 1-1:鹤舞表演道具(屠金梅拍摄)

图 1-2:本书作者屠金梅向余耀南先生请教(余淑娟拍摄)

图 4-1:和广义堂传承人何汉耀正在介绍佛山十番的乐器(屠金梅拍摄)

图 4-2:佛山十番传承人何汉沛、何汉耀与屠金梅和谢梓枫合影(冼颖晖拍摄)

图 4-3:潮州二弦(施绍春提供)

图 4-4:椰胡(施绍春提供)

图 4-5:提胡(施绍春提供)

图 4-6:二胡(施绍春提供)

图 4-7:中胡(施绍春提供)

图4-8:大椰胡(施绍春提供)
图4-9:梅花蓁(施绍春提供)
图4-10:琵琶(施绍春提供)
图4-11:筝(施绍春提供)
图4-12:三弦(施绍春提供)
图4-13:中阮(施绍春提供)
图4-14:扬琴(施绍春提供)
图4-15:月琴(施绍春提供)
图4-16:葫芦琴(施绍春提供)
图4-17:皮鼓琴(施绍春提供)
图4-18:潮州市浮洋镇方潮盛铜锣厂的部分产品展示(屠金梅拍摄)
图4-19:大鼓(施绍春提供)
图4-20:高音鼓(施绍春提供)
图4-21:低音鼓(施绍春提供)
图4-22:柿饼鼓(施绍春提供)
图4-23:8寸高音京鼓(施绍春提供)
图4-24:全木苏鼓(施绍春提供)
图4-25:全木中鼓(施绍春提供)
图4-26:木板(施绍春提供)
图4-27:过山板(施绍春提供)
图4-28:大板(施绍春提供)
图4-29:辅板(施绍春提供)
图4-30:木鱼(施绍春提供)
图4-31:斗锣(施绍春提供)
图4-32:高边锣(施绍春提供)
图4-33:大锣(施绍春提供)
图4-34:苏锣(施绍春提供)
图4-35:钦仔(施绍春提供)
图4-36:亢锣(施绍春提供)
图4-37:月锣(施绍春提供)
图4-38:大钹(施绍春提供)
图4-39:小钹(施绍春提供)
图4-40:铜钟(施绍春提供)

图4-41:锭子(施绍春提供)

图4-42:吊铃(施绍春提供)

图4-43:唢呐(施绍春提供)

图4-44:笛(施绍春提供)

图4-45:洞箫(施绍春提供)

图4-46:号头(施绍春提供)

图4-47:营老爷游行中的锣鼓队(潘妍娜拍摄)

图4-48:营老爷游行中的锣鼓队(潘妍娜拍摄)

图4-49:罗曾良(罗曾良提供)

后 记

"岭南传统音乐概论"是我院地方传统音乐的特色课程,我于2012年秋季开始讲授这门课程,至今已经成功开设了6年。本教材是在"岭南传统音乐概论"课程内容的基础上,结合几年来我院师生对岭南三大乐种实地考察的资料,并多方查阅资料,进而编撰而成的。其中潮州锣鼓乐部分由潮州市意溪镇潮州大锣鼓第四代传承人施绍春撰写。

《岭南传统音乐概论》教材能够出版,我要特别感谢广州大学音乐舞蹈学院的领导们,当我提出想编撰这门课程教材时,罗洪院长和刘瑾副院长立马商议提供了全额出版经费。罗洪院长还特别关照把学院资料室的钥匙给我,好让我充分利用学院资料室所藏岭南地方传统音乐的书籍和音响资料。刘瑾副院长一直鼓励我开设好这门课,还把课程建设经费和考试改革项目给了这门课程。

在本教材写作的过程中,我曾就潮州音乐的部分内容,多次请教潮州民间音乐家饶益奇先生、施绍春先生和苏顺丰先生,借此机会向他们表示特别的谢意。饶益奇先生从事潮剧伴奏多年,他创作的潮州弦诗乐《车工乐》是中华人民共和国成立后涌现的优秀作品之一。关于潮州弦诗乐、潮剧、潮曲清唱的若干问题,我都有请教饶先生,饶先生不辞辛苦,无论多晚都会写一篇长长的答问给我。施绍春先生是潮州大锣鼓传人,是我院潮州大锣鼓特聘教师,教材中所有精美的潮州乐器图片均由施老师请人制作,并无偿提供给我。苏顺丰先生毕业于汕头艺术学校椰胡演奏专业,精通椰胡、竹笛、大提琴等乐器,经常参加潮乐的重要演出和录音活动,目前在潮州经营一间潮州乐器的商行。本教材潮州弦诗乐欣赏作品的选择、作品所表达的内容表述和作品音响版本的选择,都是在苏先生的指导下完成的。

能够顺利交付书稿,我还要特别感谢我的小伙伴们,我院2016级学生韩旭同学承担了书中所有乐谱的打谱工作,由于教材中谱例甚多,韩旭同学整整用了一个暑假才把所

有乐谱输入完毕；2014级周航宇同学整理了教材配套的音响资料；2014级邢琳同学帮我校稿。谢谢我的小伙伴们！

感谢我的硕士研究生同学苏州大学出版社编辑孙腊梅对本书出版的大力支持和辛勤编校。

最后，我想特别说明的是，岭南传统音乐内容丰富，底蕴深厚，因我目前对岭南传统音乐的认识与研究水平有限，本书一定存在很多没有说透或没有讲清的问题，恳请学界同仁批评指正。"吃广东饭，做广东事"，我会继续努力学习岭南传统音乐，出更有质量的研究成果。感谢各位！

屠金梅

2017年9月7日